跟著大師走進

名畫場景
看細節

從光影、構圖到寓意，
一次看懂文藝復興到印象派的
藝術名作！

山田五郎・著　陳姵君・譯

本書是從 YouTube 頻道《山田五郎　大人的藝文講座（山田五郎　オトナの教養講座）》當中，針對有關西洋繪畫的影片，擷取 2021 年上架的內容彙整而成。為了回應廣大閱聽者的要求，方便大家掌握西洋美術史的發展脈絡，本書根據畫家的活動年代重新依序排列。各位亦可當作索引使用，搜尋影片所講解的畫作時代背景及畫家資訊。

有些影片的片長超過 30 分鐘，但是礙於紙本書的篇幅有限，部分內容只能忍痛割愛。讀完本書進而對西洋繪畫產生興趣的讀者，可以搭配影片進一步了解詳細的內容。

本書雖然主打「西洋繪畫鑑賞入門」，但是賞畫觀點與角度見仁見智。我只是一介美術愛好家，並非專業

研究者，自然也無法傳授大家「正確的賞析方法」。本書與YouTube影片中所提及的內容，僅屬於我個人的意見或感想。分享這些淺見的用意仕於拋磚引玉，無論是共鳴或反駁我都欣然接受，盼能幫助大家透過各種觀點來欣賞畫作。

託大家的福，我的YouTube頻道的訂閱數已突破47萬人（截至2023年2月）。然而，最令我感到開心與驕傲的並非閱聽人數，而是閱聽者所擁有的高素質。不但感想言之有物，還會針對我的錯誤提出指教，並且分享各種參考資訊，留言內容的水準之高，每每令我忍不住感到驚喜、感動與感謝。本書在短時間內集結成冊，或許內容會有不夠周延之處，還請各位讀者不吝賜教。

文藝復興

da Vinci
達文西

Michelangelo
米開朗基羅

※本書盡可能刊載作品完整資訊，但若是無法於收藏館等處確認的資料則不予記載。

史年表（文藝復興～近代）

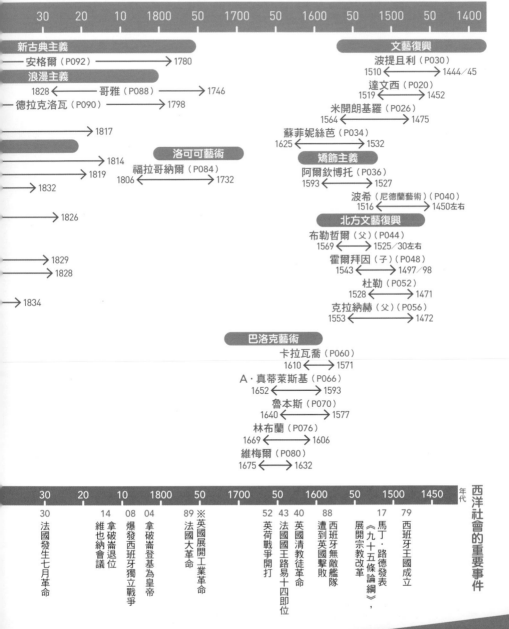

30	20	10	1800	50	1700	50	1600	50	1500	50	1400

新古典主義
安格爾（P092）————→ 1780

文藝復興
波提且利（P030）
1510 ————→ 1444／45

浪漫主義
1828 ←———— 哥雅（P088）————→ 1746
德拉克洛瓦（P090）————→ 1798

達文西（P020）
1519 ←————→ 1452

————→ 1817

米開朗基羅（P026）
1564 ←————→ 1475

————→ 1814

蘇菲妮絲芭（P034）
1625 ←————→ 1532

洛可可藝術
————→ 1819
福拉哥納爾（P084）
1806 ←————→ 1732

矯飾主義
阿爾欽博托（P036）
1593 ←————→ 1527

————→ 1832

————→ 1826

波希（尼德蘭藝術）（P040）
1516 ←————→ 1450左右

北方文藝復興
布勒哲爾（父）（P044）
1569 ←————→ 1525／30左右

————→ 1829
————→ 1828

霍爾拜因（子）（P048）
1543 ←————→ 1497／98

杜勒（P052）
1528 ←————→ 1471

————→ 1834

克拉納赫（父）（P056）
1553 ←————→ 1472

巴洛克藝術
卡拉瓦喬（P060）
1610 ←————→ 1571

A・真蒂萊斯基（P066）
1652 ←————→ 1593

魯本斯（P070）
1640 ←————→ 1577

林布蘭（P076）
1669 ←————→ 1606

維梅爾（P080）
1675 ←————→ 1632

30	20	10	1800	50	1700	50	1600	50	1500	1450	年代

西洋社會的重要事件

30 法國發生七月革命

14 維也納會議

08 爆發西班牙獨立戰爭

04 拿破崙登基為皇帝

89 ※法國大革命

英國展開工業革命

52 英荷戰爭開打

43 法國國王路易十四即位

40 英國清教徒革命

88 西班牙無敵艦隊遭到英國擊敗

17 馬丁・路德發表《九十五條論綱》，展開宗教改革

79 西班牙王國成立

快速掌握 西洋美術

1950　40　30　20　10　1900　90　80　70　60　1850　40

1939 ← 慕夏（新藝術運動）(P174) → 1860

1867 ←

1863

1920 ← 德雷珀（英國維多利亞王朝）(P144) → 1863

1886 ← 戴德（英國維多利亞王朝）(P146) →

寫實主義

1875 ← 米勒（巴比松派）(P100) →

1877 ← 庫爾貝（P102）→

1883 ← 馬內（P106）→

象徵主義

1898 ← 莫羅（P130）→

1916 ← 魯東（P134）→ 1840

拉斐爾前派

1896 ← 米萊（P136）→

1882 ← 羅賽蒂（P140）→

印象派

1917 ← 竇加（P124）→

1919 ← 雷諾瓦（P120）→ 1841

1870 ← 巴齊耶（P112）→ 1841

1926 ← 莫內（P114）→ 1840

後印象派

1906 ← 塞尚（P152）→ 1839

1891 ← 秀拉（新印象主義）(P148) → 1859

1890 ← 梵谷（P156）→ 1853

1903 ← 高更（P164）→ 1848

1901 ← 羅特列克（P168）→ 1864

1944 ← 孟克（表現主義）(P170) → 1863

1910 ← 盧梭（素人藝術）(P176) → 1844

1950　40　30　20　10　1900　90　80　70　60　1850　40

- 45 第二次世界大戰結束
- 45 雅爾達會議／《波茨坦宣言》
- 41 德國進攻蘇聯
- 39 爆發第二次世界大戰
- 33 德國納粹政權成立
- 18 第一次世界大戰結束
- 14 塞拉耶佛事件、爆發第一次世界大戰
- 04 英法協商
- 86 印象派展覽於第八屆畫下句點
- 74 第一屆印象派展覽
- 71 巴黎公社掌政
- 70 普法戰爭
- 52 法蘭西第二帝國成立
- 48 法國爆發二月革命
- 37 英國維多利亞女王即位

文藝復興

達文西縱使上有波提且利這位偉大的前輩，也依然無視於和委託人的約定，因為沒有依約交出作品而導致失去工作機會，對此，出言狠狠教訓達文西的，就是對於歷代教宗百般的刁難都能應付得體，以致於完成大量工作的米開蘭基羅。

贊助人 →

波提且利

弗朗切斯科·
德·喬貢多

不想被相提並論！

前輩

文藝復興盛期
雙雄

委託繪製妻子的肖像畫

未交出作品

達文西

委託繪製《最後的晚餐》

最終雖完成卻變得破破爛爛

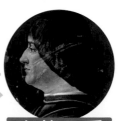

米蘭公爵

人物關係圖

※關係圖中的人物名採用通稱或俗稱。若名號相似時，則附加註記以避免混淆。

坎皮

羅倫佐・德・梅迪奇

贊助人

師父 徒弟

蘇菲妮絲芭

認同其繪畫
才華

米開朗基羅

委託繪製《最後的審判》

克勉七世

委託設計自身的陵墓
與繪製《創世紀》

委託為教堂
進行裝飾

儒略二世

教宗利奧十世

北方文藝復興

在北方文藝復興時期，繪畫開始媒體化。版畫商人庫克請布勒哲爾繪製模仿人氣畫家波希畫風的作品，克拉納赫則量產馬丁·路德的肖像畫，援助宗教改革的發展。

波希
※一般所推測之波希肖像

← **注意到波希畫風的作品熱賣**

版畫商庫克

風格迥異的畫家

克拉納赫

包裝成波希再世
進行行銷

簽約

布勒哲爾（父）

支持

援助

宮廷畫家

授予徽章

父親

次子

父親

長子

路德

**揚·
布勒哲爾**
（花卉布勒哲爾）

腓特烈三世

**彼得·
布勒哲爾（子）**

人物關係圖

神聖羅馬帝國皇帝

查理五世

要求發放年俸

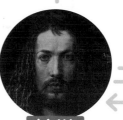

杜勒

繪製肖像畫

委託畫作

湯瑪斯·摩爾

處刑　反抗

霍爾拜因（子）

兒子　父親

宮廷画家

委託繪製肖像畫

亨利八世

霍爾拜因（父）

巴洛克藝術

巴洛克繪畫界的中心人物，即為風靡全歐洲，擁有俗稱卡拉瓦喬主義者此一廣大粉絲群的卡拉瓦喬。魯本斯在羅馬、林布蘭則向從羅馬學藝歸國的荷蘭畫家請益，習得明暗對比法。卡拉瓦喬的損友真蒂萊斯基之女 —— 阿特蜜希雅的活躍表現亦不容錯過。

贊助人

德爾‧蒙特樞機主教

奧拉齊奧‧真蒂萊斯基

雇用

被提告

塔西

描繪美少年

損友

父親

女兒

強暴

受到影響

拉‧圖爾

阿特蜜希雅‧真蒂萊斯基

學習暗色調主義

交流

伽利略‧伽利萊

莎斯姬亞

夫妻 ♥

維梅爾

畫風相似

林布蘭

被誤認為是林布蘭的畫作

德‧霍赫

概略了解 人物關係圖

培德查諾

卡拉瓦喬侯爵家
科隆納家族

阿爾皮諾騎士

師父

在其畫坊
工作

徒弟

父親的雇主

協助逃亡

明尼蒂
※一般所推測之
明尼蒂肖像

協助逃亡

乾弟弟♥

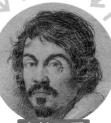
卡拉瓦喬

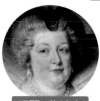
瑪麗·梅迪奇

幫妳畫得
更圓潤！

委託繪製
肖像畫

第一任
妻子

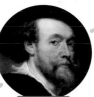
魯本斯

受到
影響

第二任妻子♥

受到影響

伊莎貝拉

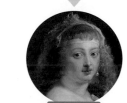
海倫娜

概略了解 人物關係圖
印象派

居中為景仰馬內的畫家牽線的人是巴齊耶。他在親戚家結識塞尚，進而與畢沙羅交好，接著引介了莫內、雷諾瓦、西斯萊這些同樣在格萊爾畫室學畫的夥伴。馬內的朋友竇加隨後也加入他們。然而，在他們舉辦印象派展覽時，巴齊耶卻已戰死沙場。於1874年揭開序幕的印象派展覽，由於秀拉等人的參展而引發對立，在1886年畫下句點。

批評

瑞士學院的同學

馬內

朋友

竇加

畢沙羅

景仰　指導

一同籌辦
印象派
展覽

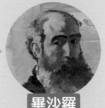
塞尚

夥伴

雷諾瓦

莫內

夏爾・格萊爾畫室的學員

提供
工作室

提供工作室

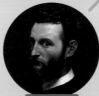
巴齊耶

提供
工作室

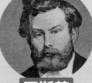
西斯萊

後印象派

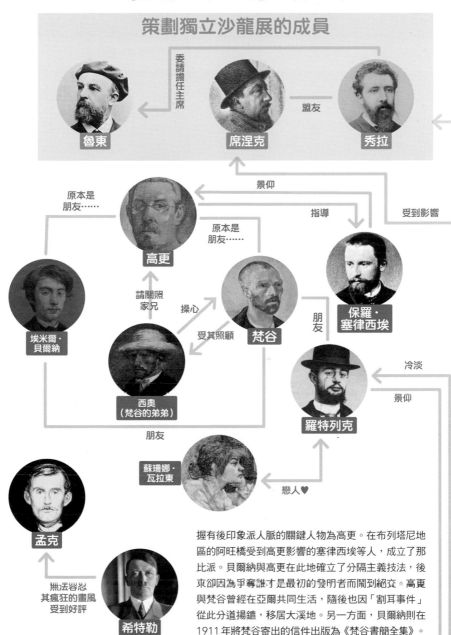

策劃獨立沙龍展的成員

委請擔任主席

魯東 ← 席涅克 — 盟友 — 秀拉

受到影響 →

原本是朋友……

景仰

指導

高更

原本是朋友……

埃米爾·貝爾納

請關照家兄

操心

受其照顧

西奧（梵谷的弟弟）

梵谷

保羅·塞律西埃

朋友

冷淡

景仰

羅特列克

朋友

蘇珊娜·瓦拉東

戀人♥

孟克

無法苟恣其瘋狂的畫風受到好評

希特勒

握有後印象派人脈的關鍵人物為高更。在布列塔尼地區的阿旺橋受到高更影響的塞律西埃等人，成立了那比派。貝爾納與高更在此地確立了分隔主義技法，後來卻因為爭奪誰才是最初的發明者而鬧到絕交。高更與梵谷曾經在亞爾共同生活，隨後也因「割耳事件」從此分道揚鑣，移居大溪地。另一方面，貝爾納則在1911年將梵谷寄出的信件出版為《梵谷書簡全集》。

達文西

Leonardo da Vinci

李奧納多・達文西

《蒙娜麗莎》的表情為何總是不一樣?

不遵守交期還擅自更改內容

無人不知無人不曉的知名畫作《蒙娜麗莎》經常伴隨著一則恐怖的傳說,那就是蒙娜麗莎的表情每天看起來都不一樣。簡中原因之一在於,這幅畫所描繪的對象並非特定之人。既可以是任何人,也可以不是任何人。說好聽點是具有普遍性,說難聽點則是毫無個性,因此才會隨著觀賞者的心情或狀態而給人不同的印象。

這件作品的原始委託為肖像畫,然而作者達文西卻無視交期一延再延,最後委託人拒絕收下,他便利用這個機會花費數年的時間不斷加工、修正,最後完成了心目中理想的人物畫。

恐怖的原因〈其1〉

這是一幅不具個性,擁有普遍性的人物畫,所以會隨著觀賞者呈現出不同的表情。

由於委託人拒絕收下畫作,因此不再需要講究擬真,達文西便透過此作品來追求心目中的「理想美」,於是完成了這幅具有普遍性的人物畫。畫中人物並非真實世界之人,而是一種理想的存在。

> 只有在想畫的時候才會動筆創作的隨興作畫方式。

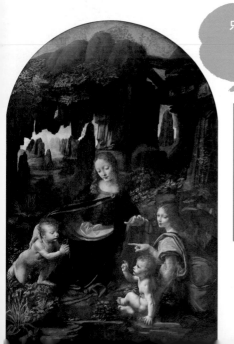

兩幅畫作並存
《岩間聖母》的祕密

世界上有兩幅內容相同的《岩間聖母》存在。據說是因為達文西不但不遵守交期,而且還不按照委託人的要求繪製,因而吃上官司,並在這段期間將畫作轉賣他人。後來達文西與委託人達成和解,又重畫了一幅,所以才會有兩幅同樣的畫作傳世。

李奧納多・達文西 《岩間聖母》
1483-1494 油彩・畫布
199.5×122cm
羅浮宮博物館,巴黎

蒙娜麗莎

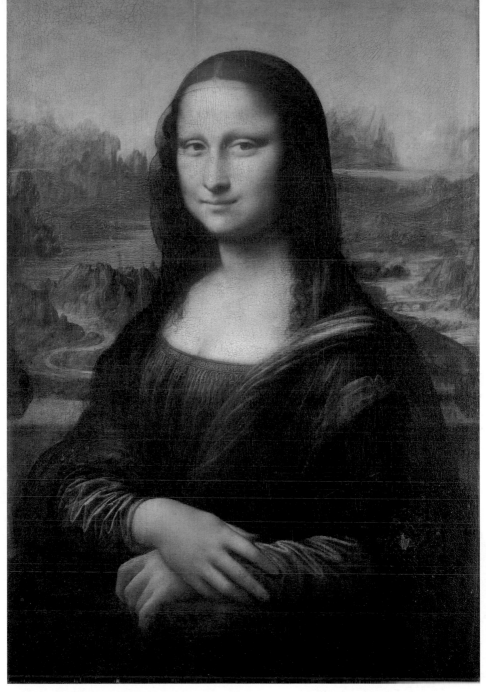

起初達文西接到的委託是替佛羅倫斯絲綢大亨的夫人麗莎·德·喬貢多（Lisa del Giocondo）繪製肖像畫。然而他卻沒有遵守交期，最後完成了具有普遍性的人物畫。

李奧納多·達文西 《蒙娜麗莎》
1503-1519 油彩·木板 79.4×53.4cm
羅浮宮博物館，巴黎

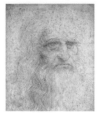

達文西

14歲左右時從義大利的文西村前往佛羅倫斯發展，進入畫家維羅基奧（Andrea del Verrocchio）的畫坊成為學徒。後來當上畫家活躍於文藝復興盛期，但終其一生所留存下來的油畫真跡僅有14～15幅。

李奧納多・達文西 《自畫像》
1490、1517-1518左右
紅色粉筆・紙
33.3×21.3cm
杜林皇家圖書館，杜林

能夠薄塗延展並層疊上色乃油畫的優勢，不過乾燥時間較長則是其缺點。達文西在有交期壓力的畫作上一再反覆層疊上色，完全抹去了陰影的界線。

恐怖的原因〈其2〉
爐火純青的暈塗法即為神祕微笑的祕密

暈塗法是指如同煙霧般，沒有界線的陰影表現手法。

為何表情看起來會有所不同

《蒙娜麗莎》這幅畫作之所以恐怖的另一項原因在於，爐火純青的暈塗法（Sfumato）。

無論如何放大畫面都看不到陰影的界線，也就是說由於輪廓模糊，才會隨著光線投射或觀看角度不同而覺得表情不太一樣。

與張貼在美術教室的《蒙娜麗莎》複製畫對到眼的校園怪談，想必也是因為上述緣故才流傳開的。

超越時代的藝術家

不遵守交期，也不按照委託人要求作畫的麻煩性格，導致達文西在義大利漸漸沒有工作上門，最後受到敵國法國的雇用，並在當地與世長辭。

達文西堅持自我理念的人生哲學超越時代，與今日的藝術家亦有所相通。

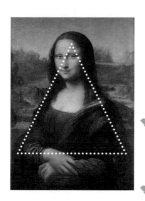

名畫的原因〈其1〉

描繪人物的最佳構圖

穩定的三角形構圖堪稱一絕
人物恰如其分地位於優美又穩定的等腰三角形構圖中。

只有3/4的比例朝向正面的立體姿勢
這是最能展現人物特色的完美角度。

名畫的原因〈其2〉

完美的遠近法

運用近處大、遠處小的透視法，遠處呈藍色調、近處呈紅色調的色彩遠近法，以及近處清晰、遠處模糊朦朧的空氣遠近法。搭配多種不同的遠近法，營造出自然的景深效果。

透視法
近處畫大──遠處畫小

色彩遠近法
近處呈紅色調──遠處呈藍色調

空氣遠近法
近處清晰──遠處模糊朦朧

名畫的原因〈其3〉

虛構的風景

在看似虛構的風景中，將理想的人物畫像配置在無懈可擊的構圖裡，就是這幅作品的特色。換句話說，達文西的《蒙娜麗莎》可以說是「動腦筋構思出的名作」。

《蒙娜麗莎》被譽為名畫的原因

蒙娜麗莎

完美的構圖搭配多種遠近法

《蒙娜麗莎》這幅作品被讚譽為名畫的原因可大分為三點。

第一點為描繪人物的完美構圖。以正面看過去的右眼為中心，搭配左右兩肘和交疊的手腕，形成優美又穩定的三角形構圖，此番功力實在了得。讓人物恰如其分地位於優美又穩定的等腰三角形構圖中，也是為了展現立體感。第二點為巧妙地運用透視法、色彩遠近法，以及空氣遠近法等多種遠近法。第三點為描繪出擁有普遍性的理想化人物與風景。這幅作品可說是完整呈現出西洋古典繪畫的精髓。

以3/4的比例朝向正面，則是為了展現立體感。

達文西最初也是最後的曠世巨作，為何會變得破破爛爛？

從食堂抬頭往上看，便會產生彷彿身歷其境的臨場感！

讓方格天花板與兩側牆角的延長線等所有的線條，全都相交於耶穌的頭頂，使用完美的交點透視法來展現臨場感。當聽到耶穌宣告「你們當中有人出賣我」時，門徒難掩動搖的神情和舉止亦十分傳神。

李奧納多‧達文西
《最後的晚餐》 1495-1498
壁畫‧蛋彩 460×880cm
恩寵聖母教堂，米蘭

在濕氣較重的食堂牆壁塗抹蛋液，難怪會發霉！

最後的晚餐

不畏挑戰，擇善固執的男子漢

《最後的晚餐》是米蘭公爵親自委託的工作，對達文西而言是他生平首件超大型作品。面對這個千載難逢得以大展身手的機會，他又再度徹底搞砸了。

這件作品為裝飾於修道院食堂的壁畫，通常會使用濕壁畫（Fresco）這種技法，在灰泥乾燥之前迅速地繪製。然而熱愛層層疊上色、慢工出細活的達文西，卻選擇挑戰以蛋液和油脂混合顏料的蛋彩畫法（Tempera）。拜達文西所賜，這幅作品的表面在他生前便因為發霉而開始剝落，數百年後已變得殘破不堪。後來在20世紀末展開歷時22年的修復工程，終於恢復到目前的狀態。

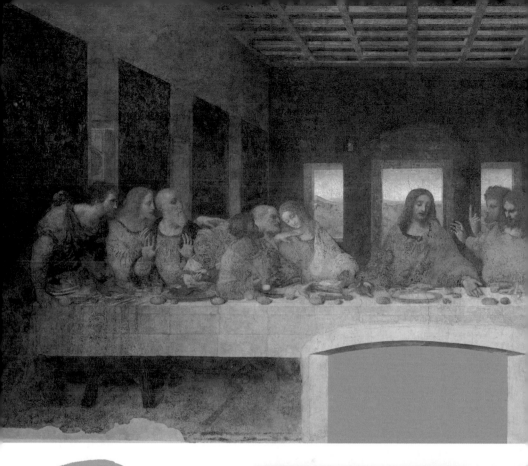

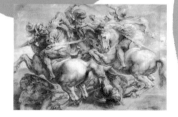

又搞砸了!?

達文西於 1504 年接下替佛羅倫斯的舊宮（Palazzo Vecchio）繪製壁畫的委託，這是在可容納 500 人的大廳牆壁上描繪「安吉亞里戰役」。但他仍舊不使用濕壁畫法，而是挑戰熱蠟畫法，並以失敗告終。後由魯本斯臨摹原始畫作。

彼得·保羅·魯本斯
《安吉亞里戰役》複製品　1603
素描　45.3×63.6cm　羅浮宮博物館，巴黎

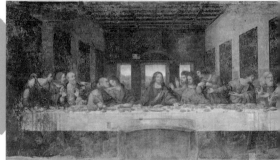

修復前比這個更殘破不堪！

恩寵聖母教堂（Santa Maria delle Grazie）

在米蘭公爵法蘭切斯科一世·斯福爾扎的主導之下，於 1469 年竣工。壁畫則位於該教堂腹地內的修道院食堂中。抬頭仰望便能感受到交點透視法完美營造出逼真的遠近感，令人彷若置身於《最後的晚餐》現場。

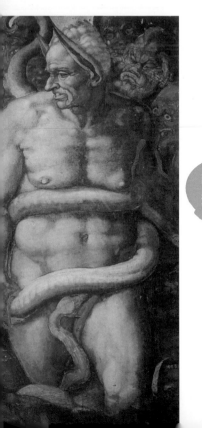

淪為一張人皮的巨匠自畫像

1475-1564 米開朗基羅

Michelangelo Buonarroti
米開朗基羅・博納羅蒂

最後的審判

悄悄把自己畫進作品裡

相對於草圖和筆記手稿多不勝數，完成的作品卻少之又少的達文西，同樣被譽為「萬能天才」的米開朗基羅則完成了大量的工作，在雕刻、繪畫、建築這三項領域交出漂亮的成績，被讚譽為「如神一般」的存在。然而，本人應該

吃了相當多苦頭。

請各位看一下梵蒂岡宗座宮殿的西斯汀禮拜堂，祭壇牆面的壁畫《最後的審判》中描繪了聖巴多羅買。他因為遭受剝皮酷刑而殉教，手上還拎著自己的皮，不過仔細端詳則會發現，人皮的臉孔其實是已呈虛脫狀態的米開朗基羅自畫像。

因司禮長批評全裸敗德，
遂畫出其性器遭蛇咬住，
偷報一箭之仇。

（上）宛如古希臘雕像般擁有雄壯體魄的聖巴多羅買，手上拎著自身慘遭剝下的皮。
（左）因為司禮長切塞納批評描繪性器「傷風敗俗」，米開朗基羅遂將他畫成冥界的判官米諾斯，並附上一對象徵愚者的驢耳朵，再讓代表罪惡的蛇纏繞其身軀。巨匠的反骨精神在此展露無遺。

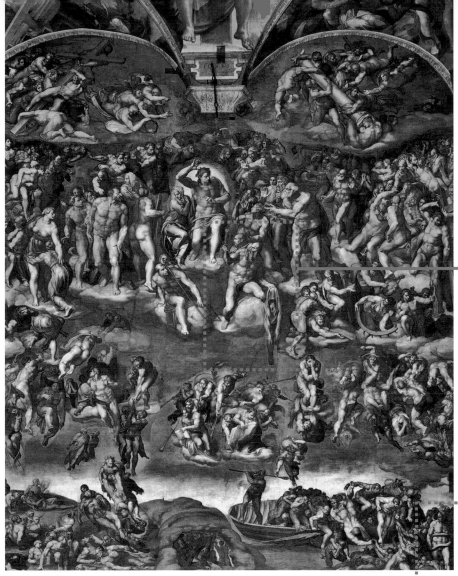

米開朗基羅・博納羅蒂　《最後的審判》
1536-1541　濕壁畫　1,370×1,220cm　西斯汀禮拜堂，梵蒂岡

米開朗基羅

在吉蘭達約（Domenico Ghirlandaio）的畫坊學畫之後，受到梅迪奇家族的重用。因獲羅馬教宗儒略二世延攬而前往羅馬發展，直到辭世前從事藝術創作下輟，對後進藝術家帶來莫大的影響。

丹尼爾・達・伏爾泰拉　《米開朗基羅肖像》
1545左右　油彩・木板　88.3×64.1cm
大都會藝術博物館，紐約

體格精壯的
裸體男女，
合計超過400位！

被歷代教宗百般刁難而疲憊不已

他已屆花甲之年。

Michelangelo Buonarroti

不同於達文西老是開天窗，米開朗基羅總是竭盡心力完成所有工作，因此來自歷代教宗的委託工作源源不絕。米開朗基羅總共花了4年的時間才完成西斯汀禮拜堂的穹頂畫《創世紀》，這是大小約14×40公尺的超大型作品，接著他又馬不停蹄地著手製作巨大陵寢的雕刻，後續又收到約14×12公尺的禮拜堂壁畫《最後的審判》的委託，當時

累到不成人形也無法休息

把自己的形象畫在聖巴多羅買手中的人皮上，或許是米開朗基羅不堪工作負荷所發出的「求救」訊號。然而教宗卻毫不體恤，米開朗基羅只能一直賣命工作直到他88歲離開人世為止。米開朗基羅的故事告訴我們，一個人的工作能力太強也未必是一件好事。

（上）以耶穌為中心，透過環繞式的構圖描繪出上天堂與下地獄的人們。將人物的身體比例拉長並畫出扭曲的姿勢，這種繪畫技法可說是接下來的矯飾主義的先驅。
（左）位於西斯汀禮拜堂的《創世》是全世界最大的穹頂畫。歷時4年才將《舊約聖經》〈創世記〉中的九大場景全部繪製完畢。

米開朗基羅·博納羅蒂
《創世紀》
1508-1512　濕壁畫·穹頂畫　14×40m
西斯汀禮拜堂，梵蒂岡

完成超乎常人負荷的工作量，被譽為「神級的存在」，卻因此陷入工作越來越多的惡性循環。

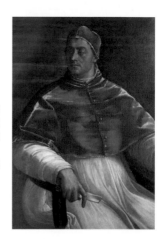

《克勉七世肖像》

壁畫《最後的審判》的委託人。克勉七世要求米開朗基羅擱下前前前任教宗儒略二世的陵墓委託案，優先處理這項工作，令其十分為難。

塞巴斯蒂亞尼·德爾·畢翁伯
《克勉七世肖像》　1526左右
油彩·畫布　145×100㎝
卡波迪蒙特博物館，拿坡里

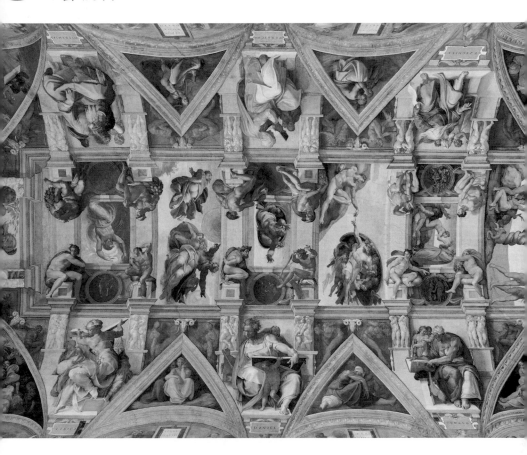

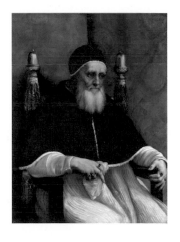

儒略二世肖像畫

西斯汀禮拜堂穹頂畫的委託人。熱愛藝術的儒略二世援助了相當多藝術家，帶動羅馬進入文藝復興美術的全盛期。

拉斐爾·桑蒂
《儒略二世肖像》
1511 油彩·木板 108.7×81cm
國家美術館，倫敦

儒略二世墓

儒略二世亦委託米開朗基羅替自己打造陵墓。雕刻大師米開朗基羅的曠世傑作之一《摩西像》，則坐鎮於雄偉的陵墓中央。

米開朗基羅·博納羅蒂
《儒略二世陵墓》
1505-1545 大理石雕刻
聖彼得鎖鏈教堂，羅馬

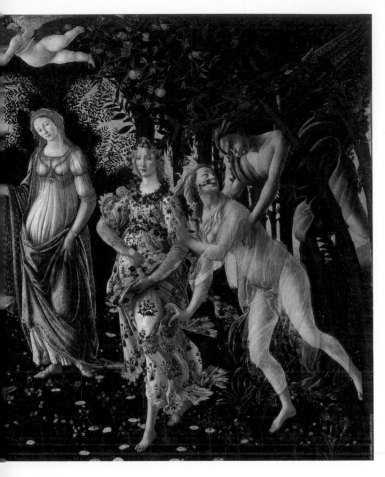

1444/45-1510

波提且利

桑德羅・波提且利

Sandro Botticelli

春（Primavera）

多神教與一神教的融合

一般都說文藝復興是針對基督教文化「復興」古希臘、羅馬的文化，但其實追求兩者的「融合」才是正確答案。

舉例來說，維納斯位於這幅畫作的中央，畫面右邊是西風神澤費羅斯，他正將樹之精靈克洛麗絲變身為花神芙蘿拉，寓意著春天的到來，左邊則是美惠三女神與諸神傳令的使者墨丘利，單就這些元素來看，這幅作品的確表現出古羅馬神話的「復興」。然而，如果將焦點放在維納斯身上所穿的衣服、隆起的腹部，以及從背景樹木透出的光這幾點上，各位是否察覺到這幅作品的另一個面向呢？

030

波提且利

受到15世紀統領佛羅倫斯的梅迪奇家族重用。晚年不再致力於古典文化的復興，專注於創作虔敬神祕的基督教繪畫。相傳最終封筆退出畫壇。

桑德羅‧波提且利
被描繪於《三博士來朝》中的
波提且利自畫像
1475 蛋彩‧木板 111×134cm
烏菲茲美術館，佛羅倫斯

為何要讓樂於展現胴體的維納斯穿上孕婦裝蔽體呢？

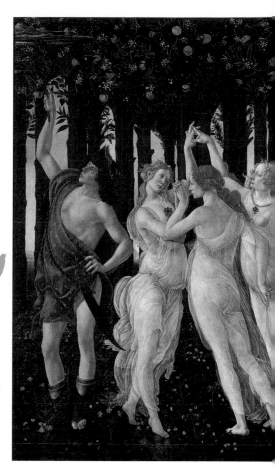

相傳原本這幅作品是在1480年左右，為了慶祝羅倫佐‧迪‧皮耶法蘭契斯科‧德‧梅迪奇（Lorenzo di Pierfrancesco de' Medici）結婚所繪製的。畫中結實累累的橘子樹隱含著祈願家族繁盛之意。

桑德羅 波提且利 《春（Primavera）》 1480左右
蛋彩‧木板 207×319cm 烏菲茲美術館，佛羅倫斯

維納斯與聖母的結合？

這只不過是我個人的想像，但在這件作品中，波提且利說不定將古羅馬神話的維納斯與基督教聖母瑪利亞的形象「融合」在一起了。

梅迪奇家族家徽

梅迪奇（Medici）為「藥物」、「醫生」之意。據悉與medicine來自同一個語源。由於家徽上所描繪的成排藥丸形似橘子，橘子因而成為梅迪奇家族的象徵。

有一說認為，《春》是為了慶祝梅迪奇家族的婚禮所繪製的畫作。若此說法為真，那麼維納斯隆起的腹部或許只是單純代表子孫滿堂的祈願。

然而，融合古希臘哲學與基督教神學的新柏拉圖主義（Neoplatonism）在當時的佛羅倫斯蔚為風潮，再者，考慮到波提且利乃十分虔誠的基督徒，晚年甚至變成修士薩佛納羅拉的追隨者，據此提出他將維納斯與聖母形象結合的看法亦不無道理。

附帶一提，與《春》形成對比的作品《帕拉斯與肯陶洛斯》，亦隱含著基督教理性凌駕於古希臘式肉慾的寓意。

將裸體的維納斯與《創世紀》的夏娃結為一體？

5月（初夏）　　4月（春天）　　西風

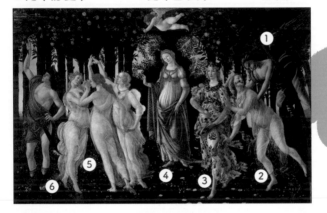

Sandro Botticelli

吹起西風，春天到來！接著進入初夏……

❺ 美惠三女神

左起為象徵「愛」、「貞潔」、「美」的美惠三女神。維納斯頭上的邱比特（愛慾的象徵）則在蒙住眼睛的狀態下，將愛之箭朝向這三位女神。或許是想藉此表達「愛情是盲目的」。

❻ 墨丘利（5月）

旅人、商人之神（在希臘神話中為赫爾墨斯）。祭祀日為5月15日，因而成為5月的象徵。手持木棍撥開籠罩在頭上的雲，宣告燦爛陽光傾瀉的初夏到來。

❸ 花神芙蘿拉

司掌花朵、春天與豐收的女神。由於克洛麗絲遭西風擄走才升格為神，因此似乎與羅馬神話的芙蘿拉被視為同一人物。

❹ 維納斯（4月）

維納斯為羅馬神話當中的愛神之名。相當於希臘神話中的阿芙蘿黛蒂（Aphrodite），為掌管愛與美的女神。這幅畫作中可見到隨從邱比特，因此研判此女性乃維納斯。

❶ 澤費羅斯（西風）

西風神，亦代表預告春天到來的風。澤費羅斯愛上樹之精靈克洛麗絲，並強行將其擄走，後來對自身的罪過感到悔恨，遂將克洛麗絲從樹之精靈升格為花神。

❷ 樹之精靈克洛麗絲

嫁給澤費羅斯，成為掌管花與春的女神。克洛麗絲（Chloris）與促使植物呈現綠色的「葉綠素（Chlorophyll）」為同語源。澤費羅斯的身體常被畫成綠色，也是身為克洛麗絲丈夫的緣故。

文藝復興

似乎對自己一絲不掛的狀態感到羞赧的維納斯，宛如《聖經》故事中的夏娃。在海上誕生後來到陸地，繼而懂得羞恥為何物並以衣蔽體，如同被逐出樂園的夏娃。

桑德羅·波提且利　《維納斯的誕生》　1485左右
蛋彩·畫布　172.5×278.5cm
烏菲茲美術館，佛羅倫斯

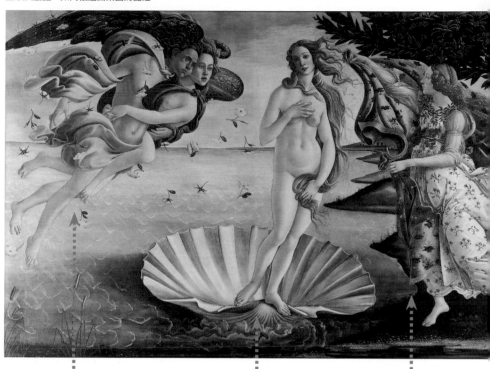

西風神澤費羅斯。有一說認為被其抱在懷中的是克洛麗絲，另一說則是微風女神奧拉。

維納斯是從天神烏拉諾斯遭砍下而落入海中的陽具所激起的泡沫中誕生的。此為維納斯站在一只貝殼上，在西風的吹拂下抵達陸地的景象。

芙蘿拉正準備為抵達陸地的維納斯披上衣服。從海上被送往陸地的維納斯就好比犯了原罪而被逐出樂園的夏娃，因而懂得羞恥。

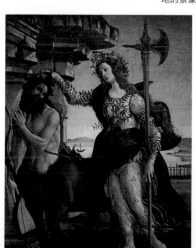

透過理性來抑制肉慾！

描繪智慧與戰爭女神帕拉斯·雅典娜制伏半人馬肯陶洛斯的場景。相傳作者欲藉此表達信仰基督教的理性能戰勝古希臘式的肉慾。

桑德羅·波提且利　《帕拉斯與肯陶洛斯》
1480-1485左右　蛋彩·畫布
207×148cm　烏菲茲美術館，佛羅倫斯

解開為何會有三隻手入畫的雙重肖像畫謎團

1532-1625

蘇菲妮絲芭

Sofonisba Anguissola
蘇菲妮絲芭·安圭索拉

描繪蘇菲妮絲芭肖像畫的貝爾納迪諾·坎皮

[修復前]

> 朝下的那隻手拿著手套，乃無須工作的貴族階級象徵。

蘇菲妮絲芭的師父坎皮

文藝復興時期的畫家。米蘭的費蘭特一世·貢扎加的宮廷畫家，留下了不少肖像畫與教堂、宮殿的裝飾畫。

《描繪蘇菲妮絲芭肖像畫的貝爾納迪諾·坎皮（局部）》

蘇菲妮絲芭

受到西班牙費利佩二世延攬而成為宮廷畫家，由於必須離開義大利前往西班牙，據說為了讓家人留作紀念，她才繪製了自身與師父坎皮的肖像畫。

蘇菲妮絲芭·安圭索拉
《自畫像》 1556 油彩·畫布 66×57cm
萬楚特美術館，萬楚特

有兩隻左手，宛如阿修羅？

出自16世紀的女性畫家蘇菲妮絲芭之手，描繪師父為其繪製畫像的雙重肖像畫。當時有YouTube觀眾留言表示這幅畫中有三隻手，經調查後才發現，原來這是進行修復時所產生的現象。原本的構圖為主角穿著紅色衣服、手朝上的狀態，畫家本人則將其改成手朝下的姿勢。然而覆蓋在上方的紅色顏料褪色之後，位於下方的手便開始漸漸顯現，因此後世的畫家才會把整件衣服都塗成黑色。

後來為了讓畫作回復至完成時的原始狀態，刮除塗黑的部分之後，第三隻手才於焉現形。

文藝復興

[修復中]

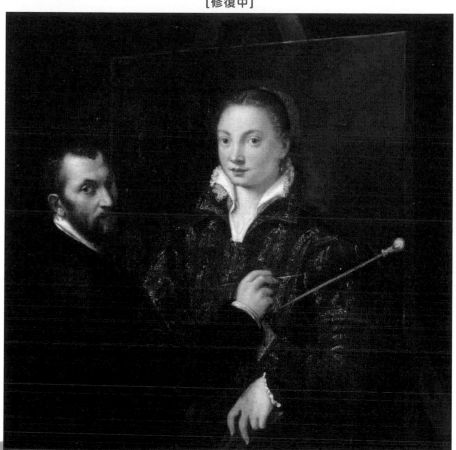

處於修復狀態的畫作，
能一睹重畫的痕跡，
如今再也看不到了。

蘇菲妮絲芭完成這幅作品後，因獲得費利佩二世招聘而決定前往西班牙成為宮廷畫家。或許是為了畫下身為貴族之女的風采給家人留念，她才重畫了付吉自己高貴出身的姿勢。

蘇菲妮絲芭·安圭索拉 《描繪蘇菲妮絲芭
肖像畫的貝爾納迪諾·坎皮》 1550 油彩·畫布
111×109.5cm 錫耶納國立美術館，錫耶納

被階級差異隔開的手

問題就在於，為什麼蘇菲妮絲芭會把手重新畫成朝下的狀態呢？據悉當時的階級制度十分嚴格，身為貴族千金的她如果與工匠階級的師父有肢體上的接觸，很容易惹人非議。

附帶一提，這幅畫已經修復完畢，現在所展示的內容與完成當時一樣，畫中人物皆身穿紅色衣服，呈現手朝下的姿態。

刻意將皇帝陛下的聖顏畫成蔬菜的理由

1527 - 1593 阿爾欽博托

朱塞佩·阿爾欽博托

Giuseppe Arcimboldo

> 化身為威爾圖努斯的皇帝
> 魯道夫二世

刻意用蔬菜來描繪聖顏！

此畫作的模特兒為魯道夫二世。

阿爾欽博托

米蘭出身，在斐迪南一世、馬克西米利安二世與魯道夫二世這三位皇帝在位期間，於哈布斯堡王朝擔任宮廷畫家。以動植物拼湊成的奇怪人物畫等作品而聞名。

朱塞佩·阿爾欽博托
《自畫像》
1570-1579以前　素描
23×15.7㎝
布拉格國立美術館，布拉格

哈布斯堡王朝第六任神聖羅馬帝國皇帝。相傳在政治方面的表現相當無能，但援助天文學家克卜勒在內的許多科學家與藝術家，對文化的蓬勃發展多所貢獻。

約瑟夫·海因茨
《魯道夫二世肖像》
1594　油彩，銅版　16.2×12.7㎝
藝術史美術館，維也納

熱愛新奇事物的御宅族皇帝

神聖羅馬帝國的皇帝魯道夫二世十分熱愛科學與鍊金術，因此宮廷裡面聚集了來自全歐洲不同領域的奇才。擁有「伊莉莎白王朝最偉大的魔術師」稱號的約翰·迪伊（John Dee），以及同樣出身英國的愛德華·凱利（Edward Kelley）皆為其中一員。而以神祕語言書寫、無法解讀內容的奇書《伏尼契手稿》，相傳便是由他們兩人捏造的。

朕對蔬菜臉十分滿意

即便阿爾欽博托再怎麼熱愛新奇的事物，神聖羅馬帝國的皇帝終究是高貴

矯飾主義

根據羅馬神話中的植物之神「威爾圖努斯」的形象繪製而成的魯道夫二世肖像畫。將皇帝畫成植物之神應該是隱含著「讓人民獲得豐收的明君」之意。

朱塞佩・阿爾欽博托
《化身為威爾圖努斯的皇帝魯道夫二世》 1591
油彩 70×58cm
斯庫克洛斯特城堡，
斯庫克洛斯特

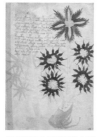

記載著無法解讀的文章與奇特插圖的神祕古書《伏尼契手稿》。有一說認為是迪伊所持有，也有一說指稱內容是由凱利杜撰而成。
《伏尼契手稿》〈天體圖〉
製作年分不詳
耶魯大學，紐哈芬

約翰・迪伊

約翰・迪伊為英國的錬金術師兼占星術師，他後來也進入宮廷為愛好科學的魯道夫二世效命。迪伊後來回到英國，在厭惡魔術的詹姆士一世在位時退休。

米哈烏，艾樂維羅，安德劉利 《約翰・迪伊肖像》
1594左右 油彩 76×63.5cm 阿須摩林博物館，牛津

愛德華・凱利

身為錬金術師與水晶球占卜師的愛德華・凱利也跟隨約翰・迪伊的腳步，從英國遠道而來。他公開宣稱能錬製出黃金卻從未成功，因被判詐欺罪而銀鐺入獄。

作者不詳
《愛德華・凱利肖像》

而不可侵犯的存在。以蔬菜和水果來呈現聖顏，不免令人覺得大不敬，不過皇帝本人應該龍心大悅，相當滿意才是。這不光是因為阿爾欽博托將他畫成古羅馬的豐收之神，同時還完美地融入了16世紀的兩大流行熱潮──博物學與奇思妙想。

朕醉心於博物學

在大航海時代揭開序幕的15世紀，蒐羅來自世界各地的未知動植物成了王公貴族間流行的一種活動。以圖鑑方式為這些收藏品留下紀錄，亦是當時宮廷畫家的重要工作之一。魯道夫二世的私人動植物園裡有許多珍奇的生物，阿爾欽博托也將這些生物大量地畫入畫中。

這張肖像畫集結了67種植物，其實也是一種植物圖鑑的概念。

朕超愛腦洞大開的繪畫

再者，當時文藝復興藝術在高度成熟後逐漸走下坡，隨後矯飾主義興起，異想天開的繪畫蔚為流行。將富含寓意的物體加以組合並繪製成人臉，此乃阿爾欽博托的拿手絕活，甚至吸引了大批追隨者，他那極具創意的表現手法深得人心。

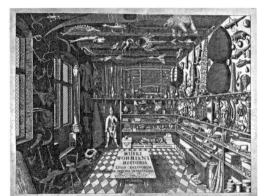

15世紀歐洲的王公貴族間十分流行蒐羅世界各地的「奇珍異物」，並把陳列室稱之為「珍奇櫃」，這股風氣在學者和文人之間也蔚為流行。可謂是現今博物館的前身。

作者不詳
《奧萊・沃姆的珍奇櫃》
1655 銅版畫

偽裝成風景畫的
動物大觀園！

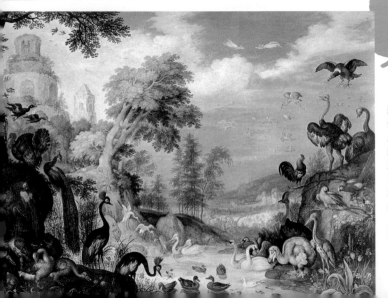

這幅畫可說是「偽裝成風景畫的鳥類圖鑑」，不但鳥的種類繁多，還有已經滅絕的渡渡鳥。據悉《愛麗絲夢遊仙境》中的渡渡鳥就是以此作品為範本所創作而成。

羅蘭特・薩維里
《有鳥的風景畫》 1628
油彩・木板 42×58.5cm
藝術史美術館，維也納

矯飾主義

秋

夏

春

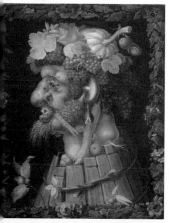

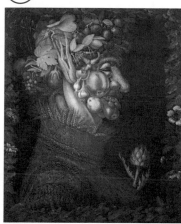

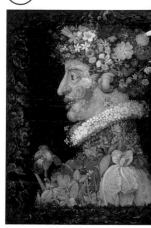

冬

描繪「當季」植物
來呈現春夏秋冬的
意象！

由於阿爾欽博托在動物畫與人物畫的
表現方面並沒有特別出色，或許為了
建立個人風格，才會藉由動植物來描
繪人臉。

朱塞佩·阿爾欽博托　四季系列《春》
1573　油彩·畫布　76×63.5cm
羅浮宮博物館，巴黎

朱塞佩·阿爾欽博托　四季系列《夏》
1573　油彩·畫布　76×64cm
羅浮宮博物館，巴黎

朱塞佩·阿爾欽博托　四季系列《秋》
1573　油彩·畫布　76×63.5cm
羅浮宮博物館，巴黎

朱塞佩·阿爾欽博托　四季系列《冬》
1573　油彩　畫布　76×63.6cm
羅浮宮博物館，巴黎

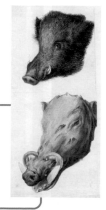

究竟是疣豬還是鹿豬？

我曾在YouTube影片中說明阿爾欽博托所畫的山豬其實是疣
豬，不過有觀眾指出，這應該是棲息於印尼的鹿豬。因此我在
直播時直接請教大家的看法，從而收到一名研究山豬的專家回
應「研判應該是疣豬無誤」。疣豬的頭骨形狀和獠牙的生長方
式，不同個體之間似乎存在很大的差異。

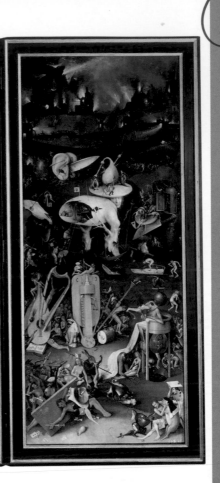

崇尚自然的裸體主義者
就算下地獄也無比快活

1450左右-1516

波希

Hieronymus Bosch

耶羅尼米斯・波希

人間樂園

波希

生於荷蘭的斯海爾托亨博斯（'s-Hertogenbosch）。承襲了哥德時期的基督教美術，同時建構出獨樹一幟的幻想繪畫。

傑克・路・布克
《據推測為耶羅尼米斯・波希的肖像》
1550左右　木炭・紅色粉筆・紙
42×28cm　阿拉斯市立圖書館，阿拉斯

登場人物皆全裸

這幅作品是常見於基督教教堂的三聯祭壇畫。左邊描繪的是亞當與夏娃所誕生的樂園（過去），中央為沉溺於尋歡作樂的男女（現世），右邊則是地獄（未來）。地獄場景因惡魔與怪物的獨特造型而十分出名，不過其他部分其實也相當古怪。舉例來說，吃著禁果的並非樂園中的亞當和夏娃，而是人間樂園

在基督教的三聯祭壇畫當中，左邊描繪的大多是亞當和夏娃吃下禁果的「原罪」，右邊為「最後的審判」以及被判下地獄的結局，中央則是聖母子或基督受難等《新約聖經》的場景，因此本作品的內容可謂極為另類。

耶羅尼米斯·波希
《人間樂園》
1490-1500　油彩·木板
205.5×384.9cm（含畫框）
普拉多博物館，馬德里

折起左右兩側的畫板就會出現亞當和夏娃誕生前的「創世紀」景象。由於使用單色描繪，打開後更能凸顯畫作的鮮豔色彩。左上則繪有小小的造物主。

《人間樂園》外部

裸體主義者崇尚自然

這幅作品一度被認為可能是為了古代異端「亞當派」所繪製的祭壇畫，此教派的訴求是回歸到亞當和夏娃被逐出樂園前的生活，並奉行全裸主義。由於亞當派復興的時期與地區和此畫作有所出入，因此這個說法已經遭到否定，但其實頗具說服力。人間樂園的建築物全都由石頭或植物建造而成，只有在地獄才會出現人造物。

內的男男女女。

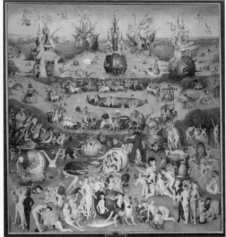

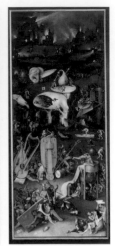

過去　　　　　　　現在　　　　　　　未來
〈樂園〉　　　　　　　　　　　　　　〈地獄〉
　　　　　　　　　　　　　　　　（最後的審判）

謎團 明明畫的是「現世」，
卻宛如天堂般歡樂。

地獄

現在

**在這個地方
吃智慧果？**

食用禁果的場景並未出現在「樂園」中，不知何故描繪於代表現在的中央畫板右方。

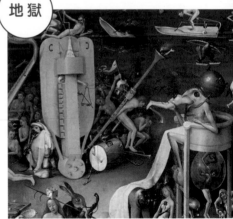

音樂地獄

把人吞下肚後正在進行排泄的怪物，他的真面目其實是地獄之王路西法。地獄圖則繪有左邊與中央畫板中未曾出現的人造物（樂器等）。

樹幹人

身體是一顆蛋、雙腿為樹幹的奇特怪物，據說他的長相是波希的自畫像。蛋殼內部則是一間小酒館，描繪著惡魔喝得醉醺醺的模樣。

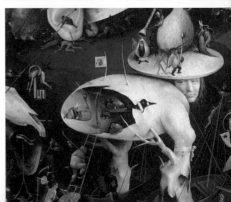

熱愛自然的
亞當派是
嬉皮始祖？

樂園

上帝用亞當的肋骨創造出夏娃的場景。後來夏娃因為聽從化身為蛇的惡魔慫恿，與亞當一同吃下禁果而被逐出樂園，但最令人匪夷所思的是，這幅作品並未描繪出這個關鍵場景。

明明是地獄之王卻不可怕

話說回來，這幅畫作最有人氣的還是地獄部分。出自波希創意巧思之下的惡魔與怪物，雖然顯得怪誕醜陋，卻又有種逗趣感。就連嗜吃亡者的地獄之王路西法也頭戴鍋子，不禁令人覺得是在胡鬧。

妖怪是我們的好～朋友～♪

這樣的表現手法與北方地區保留了日耳曼自古以來的自然崇拜習俗有關。

這些妖怪與日本的妖怪一樣都是從自然崇拜衍生出來的，因此並非只是一味地作惡，有時也會幫助人類或跟人類玩在一起。創造出如此平易近人的怪物，並對後世畫家帶來深遠影響的波希，則被我稱之為「荷蘭的水木茂[1]」。

譯註1：水木茂為日本漫畫家，擅長描繪妖怪，代表作為漫畫《鬼太郎》。

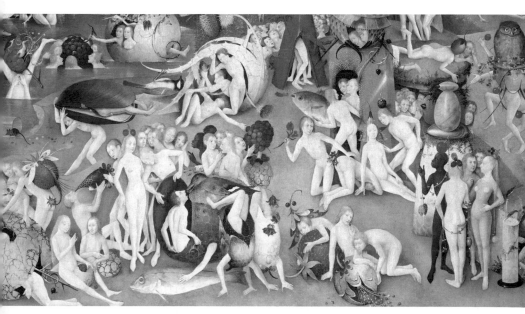

波希二世筆下
逗趣的妖怪們

布勒哲爾（父）

Pieter Bruegel
老彼得‧布勒哲爾

布勒哲爾一世堪稱波希二世

因為《巴別塔》而頗負盛名的老彼得‧布勒哲爾，是傳承好幾代的繪畫世家始祖。他年輕時透過可以重複印刷，容易打響知名度與能快速賺錢的版畫討生活，當時所主打的標語就是「波希再世」。這幅以油彩繪製的作品充斥著大量長相怪異的怪物，可謂完全得到波希的真傳，但又不至於令人感到厭惡。

惡魔原本是天使

基督教認為上帝是創造萬物的唯一真神，按此邏輯思考，惡魔也是神所創造的。因此背叛上帝而被貶到凡間墮落成惡魔的天使，也就是所謂的「叛逆天使」或「墮落天使」。這幅作品的主題就是描繪記載於《啟示錄》中，化身為惡魔的叛逆天使所率領的怪物軍團與大天使米迦勒所率領的天使軍團決一死戰的情節。

接二連三
從天而降的
叛逆天使軍團。

與大天使米迦勒對戰的龍，其實是名字意味著光明的叛逆天使路西法的化身。路西法墜入凡間時所產生的巨大凹洞即為地獄。他後來成為稱霸地獄的惡魔，統領一眾妖魔鬼怪。

老彼得‧布勒哲爾
《叛逆天使的墮落》 1562
油彩‧木板 117×162cm
比利時皇家美術館，布魯塞爾

布勒哲爾（父）

約翰內斯‧維里克斯
《老彼得‧布勒哲爾肖像》
1572 銅版畫

16世紀荷蘭最具代表性的風景畫與風俗畫家。早期則以版畫草圖畫家的身分活躍於畫壇。有許多在市井小民的生活情景中寄託道理或穿插幽默的作品，宛如猜謎的繪畫也相當受歡迎。

北方文藝復興

無論怎麼看
都很波希！

老布勒哲爾的版畫。他繪製了許多充滿波希風格的版畫，例如耳朵變成車輪還長著一張臉的建築物、從裂開的腹部冒出長得像得魚的生物等等。仔細一看還會發現，酒桶處隱藏著小小的老布勒哲爾的簽名。

老彼得·布勒哲爾
《暴食》（七宗罪系列）
1558　銅版畫
比利時皇家圖書館，布魯塞爾

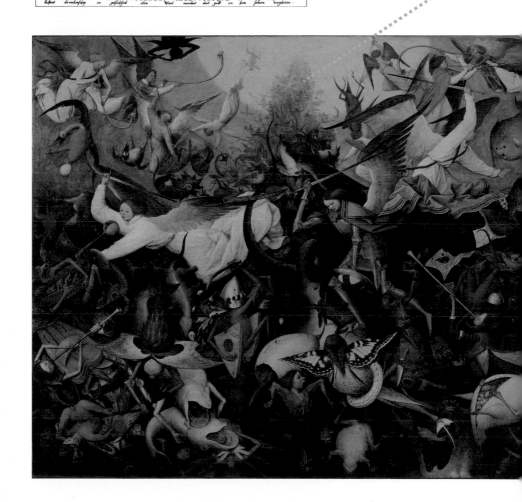

肚子被剖開的青蛙
滿肚子的蛋即將迸發而出

魚貝類為靈感來源

在義大利，惡魔大多被畫成爬蟲
類的外型，然而，波希和老布勒
哲爾筆下的惡魔卻很常出現魚貝
類。我想這很可能跟他們食用大
量魚貝類的飲食文化有關。比利
時以貽貝聞名，荷蘭人則經常吃
鯡魚。

樂器×長臂蝦

透過轉動木頭圓盤來演奏，外觀類
似小提琴的手搖風琴物久成精，長
出腿來變成妖怪。甚至還出現外型
貌似只存在於南北美洲大陸的犰狳
精。自哥倫布探險以降所引進的最
新外來種，也化身為妖魔登場。

倒在手持長劍的大天使米迦勒
腳下的那條龍就是路西法。小
惡魔則紛紛從被壓制住的路西
法體內竄逃而出。

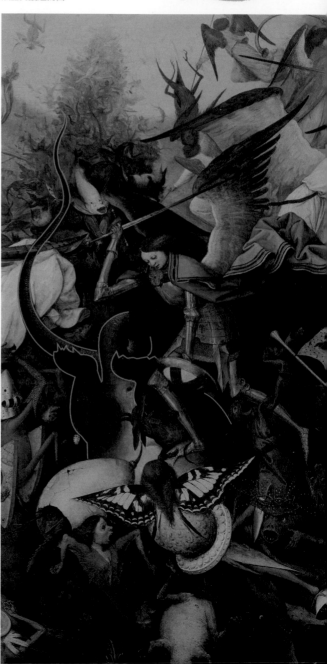

螯蝦怪的翅膀是貽貝

長得像河豚的可愛妖魔

犰狳鎧甲

人臉＋犰狳＋貽貝翅膀

黑暗比光明更能激發想像力

值得注目的是，無論是面積、數量或描寫的細緻度，身為反派的叛逆天使軍團皆占壓倒性的優勢。傾注更多心力描繪地獄而非天堂這一點，不光只是波希與老布勒哲爾的作風，更是許多畫家共通的傾向。或許人就是比較容易從黑暗的事物中發揮想像力也說不定。

不准欺負這麼可愛的河豚！

承襲日耳曼自然信仰思想的波希與老布勒哲爾，他們透過想像力所催生出的妖魔，就如同日本的河童或座敷童子般，雖然詭異卻又顯得逗趣。這幅畫作中的河豚怪甚至長得很可愛，怎麼看都不具殺傷力。然而，天使軍團卻無情地殲滅這樣的弱者，實在有失厚道。

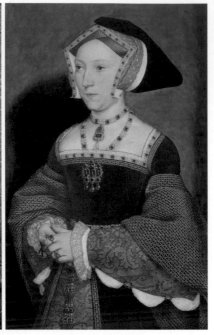

撩開裙子展露加上襯墊的重要部位，藉此凸顯胯下雄風乃是當時的時尚潮流。小腿肚也有塞入填充物。胯下與小腿是當時男性用來展現性感的重點部位。

小漢斯·霍爾拜因的複製畫《亨利八世肖像》
1537左右　油彩·木板　239×134.5cm
沃克美術館，利物浦

一心想離婚並脫離天主教，另外創立英國國教會的亨利八世，一生共娶了6名女性為妻。畫中人物則是他的第三任妻子。其他妻子的肖像畫也大多是由霍爾拜因負責。

小漢斯·霍爾拜因　《珍·西摩肖像》
1536-1537　油彩·木板　65.5×47cm
藝術史美術館，維也納

日本畫具大廠的名稱由來

為了區分同名且同為畫家的霍爾拜因父子，中文會以老漢斯·霍爾拜因和小漢斯·霍爾拜因來稱呼這對父子檔。日本好賓（HOLBEIN）畫具公司便是以其名字命名，足見霍爾拜因的地位之高。他受到英國國王亨利八世的延攬而成為宮廷畫家，表現相當活躍。

教科書上所見的畫其實另有內幕

出現在教科書中，被視為出自霍爾拜因之手的亨利八世肖像，其實是產自同一時代的複製畫。原畫原本是裝飾於白廳宮的大壁畫，但因為火災而燒毀。當時有許多畫家描摹這幅畫作，而且到

大使們

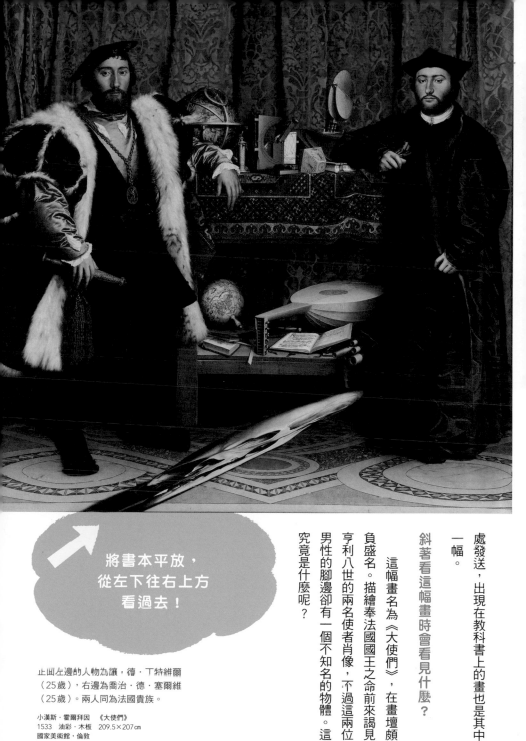

將書本平放，
從左下往右上方
看過去！

畫面左邊的人物為讓・德・丁特維爾
（25歲），右邊為喬治・德・塞爾維
（25歲）。兩人同為法國貴族。

小漢斯・霍爾拜因　《大使們》
1533　油彩・木板　209.5×207 cm
國家美術館，倫敦

處發送，出現在教科書上的畫也是其中一幅。

斜著看這幅畫時會看見什麼？

這幅畫名為《大使們》，在畫壇頗負盛名。描繪奉法國國王之命前來謁見亨利八世的兩名使者肖像，不過這兩位男性的腳邊卻有一個不知名的物體。這究竟是什麼呢？

霍爾拜因

與伊拉斯謨和湯瑪斯·摩爾亦有所交流。身兼亨利八世的宮廷畫家，留下許多歷史上知名人物的肖像畫。

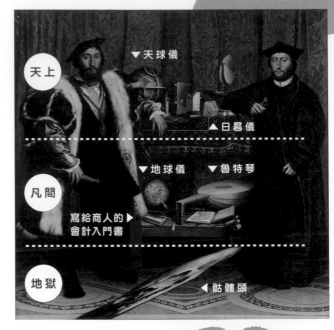

天上

▼天球儀

▲日晷儀

凡間

▼地球儀　▼魯特琴

寫給商人的▶
會計入門書

地獄

◀骷髏頭

Hans Holbein

在畫中隱藏骷髏頭的用意（推測）

- 誇耀自身的畫功
 →使用歪像畫法必須具備正確的遠近法知識。

- 出自對大使們的顧慮
 →考量到兩人的年紀尚輕，避免露骨地描繪死亡。

- 死亡的潛在性
 →暗喻死亡會在不知不覺間悄悄到來。

為何偏偏選擇畫骷髏頭？

各位是否也看到骷髏頭了呢？以圓筒形的鏡子映照扭曲的圖像，或是換個角度就能看到正常的形狀，這種繪畫技巧稱為歪像畫法（Anamorphosis）。這是一種錯視手法，屬於非常高超的繪畫技巧。

暫且不論這點，為什麼霍爾拜因會把骷髏頭畫進畫裡呢？

西洋繪畫中存在著「Vanitas（虛無）」和「Memento mori（勿忘人終有一死）」這兩個傳統主題。描繪盛開的花朵、年輕人、珠寶等奢侈品時，往往會伴隨著凋零的花朵、老人，或是骷

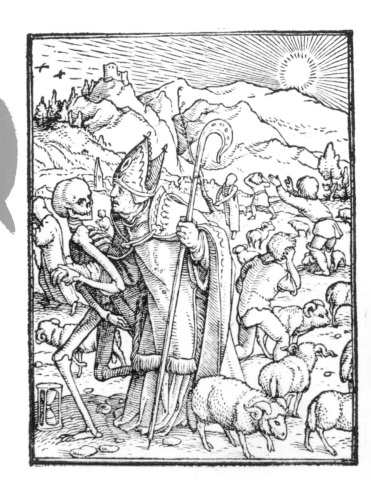

Memento mori
勿忘人終有一死。

Carpe diem
把握當下。

版畫《死亡之舞》描繪了象徵「死亡」的骷髏為各行各業的人帶路前往墳場，這幅畫作也被當成職業圖鑑，享有超高人氣。無論是皇帝或主教等特權階級，「死亡」都會一視同仁地來到，這番寓意讓生活在階級社會且飽受其苦的人們得到莫大的安慰。

小漢斯‧霍爾拜因
《主教》 取自《死亡之舞》系列版畫
1538

髑髏頭、時鐘等物，藉此告訴觀者「盛者必衰」的道理。

霍爾拜因相當擅長這類主題，他的《死亡之舞》系列版畫描繪各行各業的人被骷髏抓走的景象，亦十分暢銷。

骷髏頭反而是附加的驚喜

Memento mori與Carpe diem這兩句拉丁諺語，經常會搭配在一起使用。後者為「把握當下」之意。正因為不知道死亡何時會發生，所以才要盡力把今天過好，也就是從反方向思考盛者必衰的道理，以正向積極的態度來面對人生。

我想霍爾拜因並非要詛咒大使們或對其說教，而是想鼓勵他們好好享受青春，才會使出高超技巧偷偷畫上拿手的骷髏頭來個大放送。

匠人精神的展現
把自己畫得像基督的原因

從小就很有自我主張！

用無法修正的銀針筆畫自畫像

杜勒13歲時以銀針筆所繪製的自畫像。日後他還特地補上一段說明：「1484年我畫了自己的肖像。那時我還只是個孩子。」由此可看出他對自己從小就很會畫畫這件事感到相當自豪。

阿爾布雷希特‧杜勒
《13歲的自畫像》　素描
1484　銀針筆‧紙　27.3×19.5cm
阿爾貝蒂娜博物館，維也納

13歲

22歲

雖無子女但很愛老婆

在各地累積實力的杜勒送給留在家鄉的未婚妻的「訂婚肖像畫」。畫上寫著「1493　我的一切皆交由神來安排」。他手上拿著名為刺芹的花朵，德文則是代表「忠誠」之意。

阿爾布雷希特‧杜勒　《自畫像》
1493　油彩‧羊皮紙
56.5×44.5cm　羅浮宮博物館，巴黎

26歲

巨匠風

杜勒後來成立了屬於自己的工作室，這是他26歲時的肖像畫。如同以往般，他在畫中寫上「1498　我畫下了自己的模樣。作畫當時，我26歲」。

阿爾布雷希特‧杜勒　《自畫像》
1498　油彩‧木板
52×41cm
普拉多博物館，馬德里

北方文藝復興

超凡入聖，整個人直接基督化！

畫中題字以拉丁文寫道：「紐倫堡的阿爾布雷希特·杜勒透過永恆不變的色彩，如此畫下自己。」

阿爾布雷希特·杜勒 《1500年的自畫像》
1500 油彩·木板 67.1×48.9cm
老繪畫陳列館，慕尼黑

這是被視為出自達文西之手的畫作，在拍賣會上以約510億日圓成交。在義大利文中，Salvator＝救世主，Mundi則代表世界之意，此為表現救世主基督聖像的傳統畫法。

李奧納多·達文西（據傳） 《救世主》
1500左右 油彩·木板 65.6×45.4cm

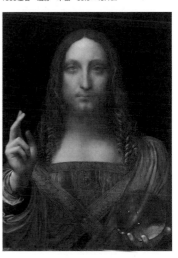

超愛自己的自戀狂？

近世以前的古典畫家與近代以降的畫家不同，基本上都是接到案子才會作畫。因此不太會主動繪製很少有機會受到委託的單人自畫像。

不過，杜勒卻畫了好幾張自畫像。而且上面還確實標明製作年分並附上簽名，從一開始便打算留下傳世之作，用心繪製。

杜勒之所以具有如此強烈的自我意識，或許與他身為紐倫堡這座由皇帝直轄的自治都市的領頭畫家有關。由市民主政的這座城市，畫家等匠人皆具有高度的素養、自尊心與獨立意識。

尤其是《1500年的自畫像》這幅作品，更是強烈地展現出杜勒的這份自豪感。因為他在畫自己時，居然使用西洋繪畫中用來描繪被視為「Salvator Mundi（救世主）」的基督時所採用的標準構圖。

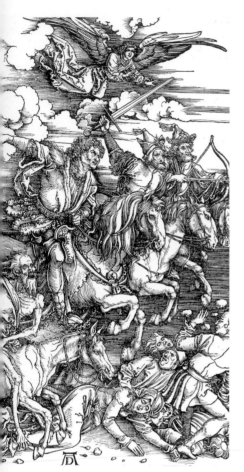

Albrecht Dürer

在華格納歌劇《紐倫堡的名歌手》中登場的漢斯‧薩克斯，是與杜勒同時代且實際住在紐倫堡的鞋匠。透過此劇可得知，工藝大師（Meister）對於自己懂得寫詞、歌唱（singer），具備藝術涵養與美感素養引以為豪。

《1493年的紐倫堡》

能在末日拯救世界的人是我？

杜勒將自己比擬成救世主的原因，應該與1500年這個製作年分不無關係。由於基督教的《啟示錄》記載，在1000年的黃金時代過後，末日將會到來，因此歐洲在世紀末時總會掀起一陣末日論思潮。尤其是杜勒所處的15世紀末葉，正好就是500年即將到來之前。

由15片木版畫所組成的《啟示錄》是杜勒於1498年發表的作品，由此也可看出他相當在意這個年分。這系列版畫因為搭上末日思想的熱潮而在全歐洲大賣。

末日論的確使得人心慌慌，但把自己比擬成救世主，未免顯得過於妄自尊大。杜勒可能單純因為《啟示錄》熱賣而得意忘形起來，不過我寧可認為他這麼做其實別有用意。

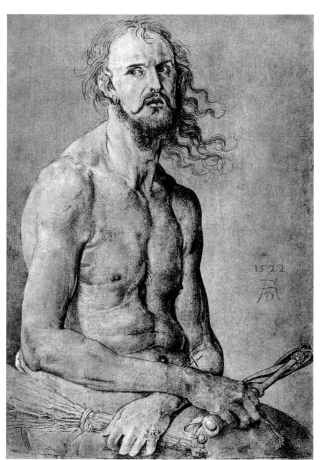

《啟示錄》中的畫作之一。描繪四騎士將戰爭、飢荒、死亡等帶來世間的情景。

阿爾布雷希特・杜勒
《啟示錄四騎士》
1498 木版畫
39.9×28.6cm
卡斯魯赫國立藝術館
卡斯魯赫

杜勒晚年在荷蘭旅行時罹患瘧疾，準備好迎接死亡的自畫像。手持皮鞭與樹枝這兩樣東西，是描繪憂患之子基督這個主題時的傳統元素。杜勒似乎將意識到死期將至的基督與自己重疊在一起。

阿爾布雷希特・杜勒
《受難基督自畫像》
1522 銀針筆・紙

其實是一種自我警惕

在這幅作品問世17年後，由馬丁・路德所發起的宗教改革，在杜勒的贊助人之一，薩克森選帝侯治下的威登堡如火如荼地展開。杜勒則熱烈地支持這項運動。

宗教改革之所以會從德國開始向外延燒，起因在於羅馬教會在文藝復興美術投入大量資金，導致財政困頓而開始販售贖罪券來斂財。德國人民大多擁有強烈的自我意識，因而率先發難。領頭羊正是杜勒等出身於自由都市的藝術匠人。他們認為不應該花錢向神職人員購買贖罪券，而是必須效法耶穌基督過著禁慾生活才能獲得救贖。我想杜勒之所以將自己比擬為救世主並非得意忘形，反而是藉此來自我警惕。

克拉納赫

克拉納赫受到薩克森選帝侯腓特烈三世的延攬而成為宮廷畫家。他亦負責宗教改革的宣傳活動，像是印刷德文版《聖經》、繪製馬丁·路德肖像畫。

老盧卡斯·克拉納赫 《自畫像》
1550 油彩·木板 64×49cm
烏菲茲美術館，佛羅倫斯

克拉納赫（父）

Lucas Cranach
老盧卡斯·克拉納赫

告訴世人前凸後翹的身材
不代表性感的宮廷畫家

維納斯與邱比特

16世紀的時髦貴婦

薩克森公爵身穿16世紀大為流行、有著「Slash」切口裝飾的服裝，這是在衣服裁出切口，藉以露出內部襯衫的設計。位在腳邊的狗也是當時的人氣犬種。

老盧卡斯·克拉納赫
《薩克森公爵亨利四世與梅克倫堡的凱瑟琳肖像》
1514 油彩·木板
各184.5×83cm
歷代大師畫廊，德勒斯登

顧客至上，生意興隆

同時代活躍於德國的杜勒和克拉納赫為完全相反的畫家，杜勒是獨立不羈的領袖型畫家，克拉納赫則是將顧客擺第一的宮廷畫家。描繪身穿當代流行服飾的等身大肖像與宗教畫，為克拉納赫博得高人氣。他將雇主薩克森選帝侯親授的徽章圖騰當成簽名檔使用這點，也與自創花押字（Monogram）的杜勒形成對比。

克拉納赫不但開設大型畫坊，雇用許多弟子來量產畫作，還跨領域獨家販售藥材。甚至當上威登堡市長，手腕十分高超，但他也有出人意表的一面。

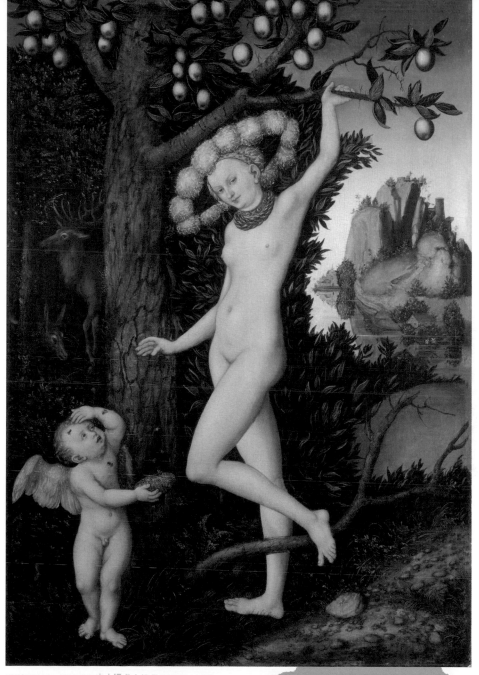

看到邱比特，便可得知畫中這名女性是維納斯。她那苗條、上半身較長且不豐滿的身材，反而顯得真實，令人覺得風情萬種，在德國貴族之間相當有人氣。

老盧卡斯·克拉納赫　《維納斯與邱比特》　1526-1527
油彩·木板　81.3×54.6cm　國家美術館，倫敦

雖非前凸後翹的
性感身材，
反而十分誘人！

與右方畫作雖為同一主題，卻予人截然不同的印象，原因就在於呈現裸體的手法。克拉納赫獨特的性感美學，讓當時的德國男性深深受到吸引。

老盧卡斯‧克拉納赫
《亞當與夏娃》
1538左右 油彩‧木板 49×33cm
布拉格國立美術館，布拉格

馬丁‧路德為修士，妻子為修女，按天主教教規是無法結婚的，但新教則無此限制。兩人的婚姻乃宗教改革的象徵，夫妻倆的肖像畫本身就是一種宣傳。

老盧卡斯‧克拉納赫
《馬丁‧路德夫婦》
1529 蛋彩‧木板
各38×24cm
烏菲茲美術館，佛羅倫斯

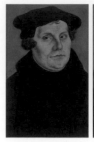
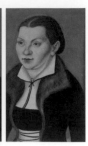

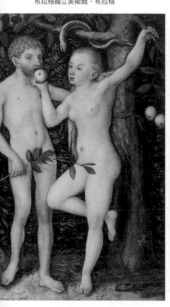

Lucas Cranach

前任宮廷畫家是來自義大利的雅各布‧德巴爾巴里。克拉納赫曾向他學習義大利文藝復興風格的裸體畫法，因此要畫出豐滿的肉體也不是難事。

老盧卡斯‧克拉納赫
《亞當與夏娃》

宗教改革的幕後功臣

薩克森選帝侯在威登堡開設大學之後所招聘的神學教授即為馬丁‧路德。1517年，他的宗教改革運動就是從這座城市展開。令人意外的是，老盧卡斯‧克拉納赫竟然是路德的好友，並從視覺宣傳方面大力支持宗教改革。我們在教科書上看到的路德肖像畫就是克拉納赫的作品，而且他還透過自身的大型畫坊量產這些畫作，分送至全歐洲。克拉納赫的畫坊甚至幫路德翻譯的德文版《聖經》配上插圖，進行印製。

我之所以對這兩人的關係之好感到意外，是因為宗教改革對老盧卡斯‧克拉納赫所畫的宗教畫是持否定態度的。即便如此，他還是以友情為重，找出另一條取代宗教畫的新出路。

因為不完美反而別具風情

克拉納赫看準天主教會因為宗教改

北方文藝復興

此畫作完美詮釋出只須讓全裸人物加上一頂帽子或項鍊等飾品，就能強調情色感的效果。一雙逆天長腿也是這幅作品的重點之一。

〈性感絕招2〉
以薄紗妝點

〈性感絕招1〉
全裸＋1

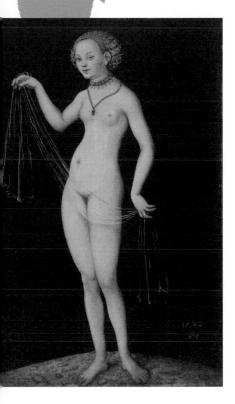

老盧卡斯・克拉納赫　《維納斯與邱比特》　1537以降　木板　175．4×66．3㎝　日耳曼國家博物館，紐倫堡

如同在西瓜上撒點鹽巴，吃起來會更甜一樣，用薄紗來襯托肌膚更能強調情色感。這幅作品正是看準「薄紗的加分」效果。垂放在重要部位前的透明薄巾，更添情色氣息。

老盧卡斯・克拉納赫　《維納斯》
1532　木板　37.7×24.5cm
施泰德美術館，法蘭克福

革運動而放寬取締，於是開始量產裸體畫。在這方面他依然秉持著顧客至上的原則，捨棄義大利繪畫中凹凸有致的理想身材，描繪出符合德國王公貴族的喜好，呈現真體態的裸體。刻意搭配透明薄紗或加上一件飾品來強調情色感，克拉納赫匠心獨具的技巧亦不容錯過。

直至今日，我們依舊能在歐洲各地的美術館欣賞到克拉納赫人氣不墜的裸體畫，這些作品告訴世人，前凸後翹或全裸並不一定就是代表性感。

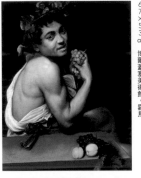

卡拉瓦喬

1571 年生於義大利米蘭。父親為卡拉瓦喬侯爵夫人的宅邸管理人兼管家。卡拉瓦喬確立了強調明暗對比、表現手法極富戲劇張力的巴洛克繪畫風格,在西洋繪畫史上留下深遠的影響。

奧塔維奧·萊奧尼 《卡拉瓦喬肖像》
1621左右 素描
Marucelliana圖書館,佛羅倫斯

據悉為卡拉瓦喬現存最早的作品。畫風深受米蘭時期的老師西蒙尼·培德查諾的明暗對比法(Chiaroscuro)影響。

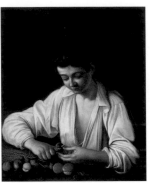

米開朗基羅·梅里西·達·卡拉瓦喬
《生病的巴卡斯》 1595左右 油彩·畫布
67×53 cm 博爾蓋塞美術館,羅馬

相傳這是卡拉瓦喬在畫坊工作的時期,以生病的自己為模特兒所畫下的作品。可見他在年少時也是一名美少年。

米開朗基羅·梅里西·達·卡拉瓦喬
《削水果的少年》 私人收藏

被譽為義大利靜物畫史上最高傑作的作品。連蟲蝕與腐壞的部分都畫得維妙維肖。

米開朗基羅·梅里西·達·卡拉瓦喬
《水果籃》 1597-1600左右 油彩·畫布
54.5×67.5cm 安波羅修圖書館,米蘭

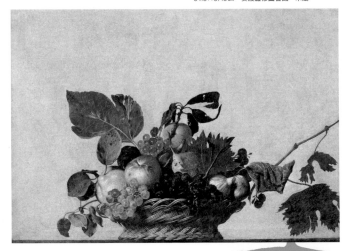

還成為義大利
紙鈔上的圖案!

事業登峰造極,惡行同樣罄竹難書的天才畫家兼殺人犯

1571-1610 卡拉瓦喬

Michelangelo Merisi da Caravaggio

米開朗基羅·梅里西·達·卡拉瓦喬

手捧水果籃的少年

有點損傷的水果與病態美少年，兩者皆甜。

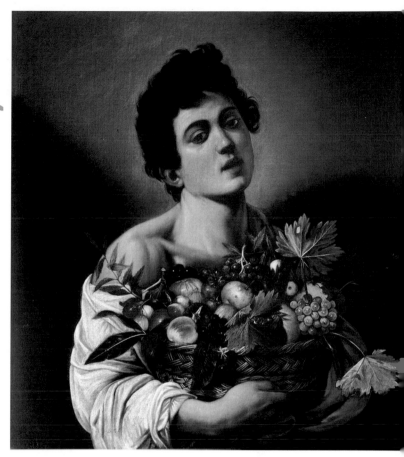

遭蟲蛀的水果與散發慵懶氣息的美少年，若論這兩項題材的繪畫功力，相信應該沒有畫家能超越卡拉瓦喬。順帶一提，卡拉瓦喬終生未婚。

米開朗基羅・梅里西・達・卡拉瓦喬
《手捧水果籃的少年》
1595左右　油彩・畫布
70×67cm
博爾蓋塞美術館，羅馬

這個男人很火爆

人稱「殺人犯畫家」的卡拉瓦喬，從年輕時期就很會惹事，捅出一大堆簍子。21歲時因為打傷警官而逃離故鄉米蘭。來到羅馬後進入人氣畫家的畫坊工作，作品以描繪植物和水果為主。當時他所繪製的靜物畫，後來還被選為印製在義大利紙鈔上的圖案。

另一方面，卡拉瓦喬可能也擁有這方面的造詣，相當擅長描繪帶有陰柔特質的美少年。而熱愛美術與羊少年的德爾・蒙特樞機主教則敏銳地察覺到這一點，成為卡拉瓦喬的贊助人。

權力地位僅次於羅馬教宗，在天主教會身居要職的樞機主教包庇卡拉瓦喬一樁又一樁的惡行，讓他更加肆無忌憚起來。另一方面，卡拉瓦喬也開始接到宗教畫的委託，這對當時的義大利畫家而言是至高無上的工作，不過問題人物如他，想當然耳一定又會出包。

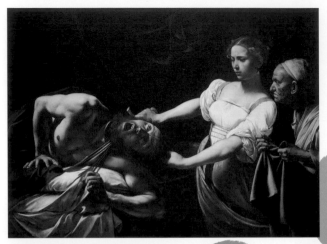

暗色調主義

Tenebrism直譯為「暗色調主義」。在陰暗的色調中，宛如聚光燈映照般，利用光影來形成強烈明暗對比的技巧。

米開朗基羅・梅里西・達・卡拉瓦喬
《茱蒂絲斬首赫羅弗尼斯》
1598-1602左右　油彩・畫布
145×195cm　國立古代藝術美術館，羅馬

這個人
不就是那位
名妓嗎！

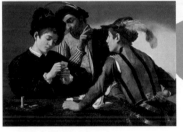

做牌是畫家
爭相模仿的
人氣主題。

相傳原型人物為西西里出身，比卡拉瓦喬小6歲的畫家馬里奧・明尼蒂（左）。他的確是卡拉瓦喬會喜歡的美少年。

米開朗基羅・梅里西・達・卡拉瓦喬
《老千》　1595左右　油彩・畫布
94.2×130.9cm　金貝爾美術館，沃斯堡

為了追求寫實風格，將當時羅馬家喻戶曉的娼妓描繪成聖女，引發批評浪潮！

米開朗基羅・梅里西・達・卡拉瓦喬
《亞歷山大港的聖凱瑟琳》
1598-1599左右　油彩・畫布
173×133cm　提森-博內米薩博物館，馬德里

Michelangelo Merisi da Caravaggio

以娼妓為模特兒來畫聖女

在義大利北部的大城米蘭磨練繪畫功力的卡拉瓦喬，排斥義大利的理想化畫風，追求北方的寫實主義風格。卡拉瓦喬的宗教畫也是以實際人物作為描繪對象，然而他卻偏偏選上菲莉德這位惡名昭彰的娼妓作為模特兒。

委託人為此勃然大怒，直接退件，但這幅畫作的水準實在沒話說，因此立刻就被其他人買走。卡拉瓦喬可說是接案接到手軟。

事業迎來巔峰卻惡貫滿盈

1600年，卡拉瓦喬以《聖馬太蒙召》這幅作品揭開巴洛克繪畫的序幕，繼而站上羅馬畫壇的頂點。強烈的明暗對比與充滿戲劇張力的表現方式，讓他擁有一大票被稱為「卡拉瓦喬主義者（Caravaggesque）」的追隨者，並經由前來羅馬取經的各國畫家口耳相

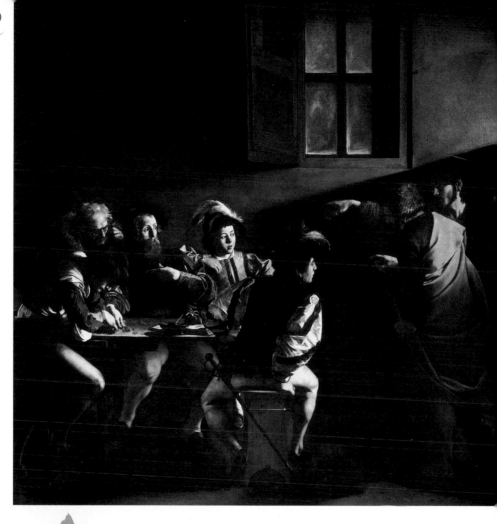

令卡拉瓦喬成為鎂光燈焦點，一舉躍上羅馬畫壇頂點的藝術巨作。

這是29歲的卡拉瓦喬在1600年所完成的作品，此乃描繪聖馬太生平的三部曲之一。透過充滿戲劇張力的明暗對比，描繪基督指名原為羅馬帝國稅吏的馬太成為門徒的瞬間。推出後大獲好評，此為卡拉瓦喬的成名作。

米開朗基羅‧梅里西‧達‧卡拉瓦喬
《聖馬太蒙召》
1599‧1600左右
油彩‧畫布　340×322cm
聖王路易教堂，羅馬

傳，風靡全歐洲。

然而，卡拉瓦喬也因此得意忘形，開始無惡不作。或許是因為沒有人不認識卡拉瓦喬的緣故，不斷滋事的他屢屢遭到逮捕，甚至在1606年犯下殺人案，只得出逃。

擁有榮華富貴後卻展開逃亡生活，這簡直就像他自身所確立的巴洛克繪畫風格一般，既戲劇化又充滿強烈的明暗對比。

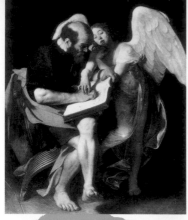

此為原始版本。不但聖馬太的服裝過於隨便，天使也太過性感，因此被打回票，重新繪製。

米開朗基羅・梅里西・達・卡拉瓦喬
《聖馬太與天使》第一版
博德博物館，柏林
第二次世界大戰時遭燒毀

由於畫得太過頭，
因此馬太三部曲之
《聖馬太的靈感》
只得重畫！

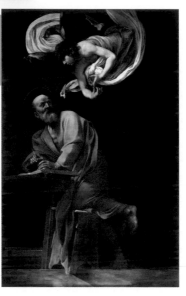

正在撰寫《福音書》宣揚耶穌教誨的聖馬太，以及為其提供靈感的天使。如果一開始就這麼畫，應該不至於被退件。

米開朗基羅・梅里西・達・卡拉瓦喬
《聖馬太與天使》第二版
1602左右　油彩・畫布
聖王路易教堂，羅馬

手提歌利亞頭的大衛

畫畫、肇事、逃跑的人生

卡拉瓦喬所殺害的對象為娼妓菲莉德的小白臉，雖然是個地痞流氓，但父母卻相當有權勢。長期贊助卡拉瓦喬的樞機主教這次再也無法包庇縱容，他因此被判斬首，成為通緝犯。

卡拉瓦喬繼而拜託年幼時期對他照顧有加的侯爵夫人，出逃至拿坡里，靠著畫畫來籌措逃亡資金。接著在兒時玩伴侯爵家次子的幫助下，卡拉瓦喬前往騎士團自治領，不受羅馬法律管轄的馬爾他島。卡拉瓦喬的祭壇畫在當地備受讚賞，但這樣的好景並沒有持續多久，他就因為與教會幹部成員大打出手，導致對方受傷而入獄。

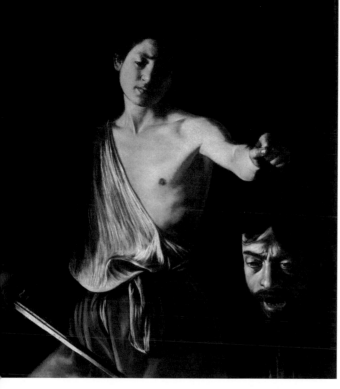

藉由畫作交出自己的項上人頭。據悉逃亡中的卡拉瓦喬之所以經常採用暗色調風格，是因為沒有餘力畫背景的緣故。

米開朗基羅‧梅里西‧達‧卡拉瓦喬
《手提歌利亞頭的大衛》　1610　油彩‧畫布
125×101cm　博爾蓋塞美術館，羅馬

總之卡拉瓦喬的人生就是充斥著血腥暴力事件。儘管創作出許多令人驚豔的作品，卻一再自毀前程。這其實已經是一種病態，但或許就是因為如此，才使其成為熟知光明與陰影的畫家。

卡拉瓦喬再度在侯爵家次子的協助下順利越獄，這次他前往西西里島投靠老朋友。然而，他在這裡跟當地畫家產生的衝突比產出的畫作還要多，因此又被趕了出去。

主動交出首級，最後卻橫屍街頭

窮途末路的卡拉瓦喬只能回到拿坡里，但卻遭到騎士團的刺客襲擊，身負重傷奄奄一息。或許是有感於自己大限將至，他將《手提歌利亞頭的大衛》贈予曾贊助他的樞機主教，求其救自己一命。卡拉瓦喬將畫中的頭顱描繪成自己的臉，應該是隱含著「我乖乖交出項上人頭，請您饒恕」的訊息。

可能是這招奏效，卡拉瓦喬隨後收到教宗給予特赦的通知。然而，他在返回羅馬途中卻因發燒而被請下船，最後在一座海港小鎮橫屍街頭。巴洛克繪畫的創始者卡拉瓦喬的人生如畫，明暗對比極為強烈，卻就此匆匆落幕。

1593-1652

阿特蜜希雅

Ａ・真蒂萊斯基

Artemisia Gentileschi

阿特蜜希雅・真蒂萊斯基

[近代以前的女性畫家]

拉維尼亞的父親也是一位畫家。因羅馬教宗克勉八世的招聘而活躍於畫壇。丈夫則負責照顧小孩，乃主夫始祖。

拉維尼亞・豐塔納 《自畫像》
1579 油彩・銅版 直徑15.7cm
烏菲茲美術館，佛羅倫斯

出身貴族的蘇菲妮絲芭原本學畫只是當成一種才藝學習，但因畫功精湛而被延攬為西班牙宮廷畫家。

蘇菲妮絲芭・安圭索拉
《描繪蘇菲妮絲芭肖像畫的貝爾納迪諾・坎皮（局部）》
1550 油彩・畫布
111×109.5cm
錫耶納國立美術館，錫耶納

Ａ・真蒂萊斯基

12歲時喪母，從小便幫忙父親的工作，從而展現出繪畫天分。也曾接受父親的損友卡拉瓦喬的指導。

阿特蜜希雅・真蒂萊斯基
《自畫像》
1615左右 油彩・木板
37.1×24.8cm
私人收藏，紐約

從真蒂萊斯基到林布蘭等人，畫風受到卡拉瓦喬影響的畫家被稱為「卡拉瓦喬主義者」。

米開朗基羅・梅里西・達・卡拉瓦喬
《茱蒂絲斬首赫羅弗尼斯》
1598-1602左右
油彩・畫布
145×195cm
國立古代藝術美術館，羅馬

這劇力萬鈞的氣勢從何而來？

女性畫家在近代以前業已存在，不過大多是複寫手抄本或繪製宗教畫的修女，抑或是當成才藝學習的貴族千金、繼承家業的畫家之女。Ａ・真蒂萊斯基則屬於第三種。

阿特蜜希雅自幼便展現出不凡的繪畫天分，師承父親奧拉齊奧與其損友卡拉瓦喬，並習得被稱為暗色調主義的明暗對比技法。描繪把敵將灌醉並取其首級的猶太女傑茱蒂絲的這幅畫作，劇力萬鈞的氣勢幾乎凌駕於師長之上。這幅作品的創作背景其實與她自身的傷痛經驗有關。

茱蒂絲斬首赫羅弗尼斯

巴洛克藝術

強調明暗對比，宛如在黑暗中打亮聚光燈的暗色調主義，盡得卡拉瓦喬真傳，不過論氣勢與情感表現則是阿特蜜希雅勝出。

阿特蜜希雅・真蒂萊斯基　《茱蒂絲斬首赫羅弗尼斯》
1614-1620　油彩・畫布　199×162.5cm　烏菲茲美術館，佛羅倫斯

畫中人物流露出
「看我宰了你！」的神情
與用力砍下首級之姿。

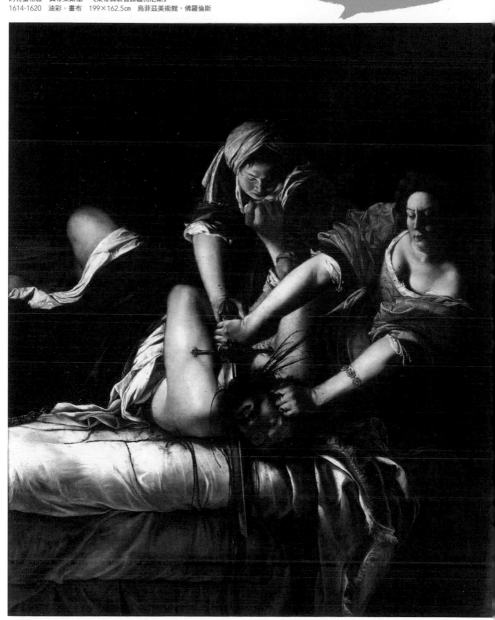

移居佛羅倫斯後所繪製的版本，加上刻著希臘神話處女神阿緹蜜絲的手鍊，她的名字阿特蜜希雅便是取自該女神。彷彿藉此主張「我不會被強暴所玷汙」。

阿特蜜希雅‧真蒂萊斯基
《茱蒂絲斬首赫羅弗尼斯》

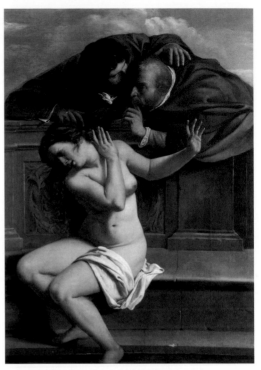

這幅畫被認為是阿特蜜希雅17歲時所繪製的作品。年輕的蘇珊娜遭到好色長老的騷擾，這幅畫作預言了她日後不幸的遭遇。

阿特蜜希雅‧真蒂萊斯基　《蘇珊娜與長老們》
1610左右　油彩‧畫布　170×119cm
維森施坦城堡，巴伐利亞

用繪畫教訓強暴犯

阿特蜜希雅19歲的時候，遭到父親所聘用的不肖助手強暴。而且因為她的父親提出告訴，使得這件事被傳開來，她不但在偵訊過程中遭到刑求，還被自己信賴有加的夥伴狠狠背叛，身心皆傷痕累累。

《茱蒂絲斬首赫羅弗尼斯》這幅作品，就是在這樁強暴案件的陰影下所繪製而成。畫中人物手刃男子的表情與姿勢充滿了一股殺氣，是再理所當然不過的事。

後來成為聲名遠播的大畫家

阿特蜜希雅並沒有因此被擊垮，後來她與畫家結婚並搬到佛羅倫斯。在兼顧育兒與事業的同時，還成為美術學院首位女性會員，並與伽利略‧伽利萊有所交流。

她在45歲時繼承父親衣缽，成為英

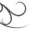

相傳她在羅馬打性侵官司時所畫下的第一版本。亦被稱為「藉畫報仇」之作。

阿特蜜希雅・真蒂萊斯基
《茱蒂絲斬首赫羅弗尼斯》
1613左右　油彩・畫布
158.8×125.5cm
卡波迪蒙特博物館，拿坡里

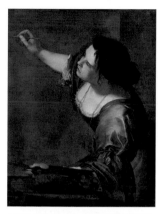

阿特蜜希雅在倫敦時期所描繪的自畫像。她面對自身殘酷的命運，活躍程度甚至完全不輸男性畫家。

阿特蜜希雅・真蒂萊斯基　《繪畫的寓意》
1638-1639左右　油彩・畫布
98.6×75.2cm　皇家收藏，倫敦

奧拉齊奧・真蒂萊斯基
&阿特蜜希雅・真蒂來斯基
《大英帝國王冠下的和平與藝術的寓言》
1635-1638左右　油彩・畫布
892×1,070cm　馬爾博羅大樓，倫敦

國的宮廷畫家，前往倫敦完成出色的穹頂畫。

證明女性也能完成巨幅穹頂畫。

1577-1640

魯本斯

Peter Paul Rubens

彼得‧保羅‧魯本斯

身材傲人的美女們

每個人對美女的標準各異。話雖如此，女性是不是始終認為身材苗條比較美呢？

在人類的歷史中，女性體態纖瘦比較美的這種價值觀，其實是很近代才形成的。大概是1920年代以後才逐漸普及。在這之前，古今中外皆認為豐腴圓潤的女性才符合美女的標準。因為豐腴圓潤正是不愁溫飽的階級象徵，同時也代表擁有健康的身體。而且當時的男性也偏愛帶有肉感的女性。

了解這樣的背景之後，再來看看魯本斯的《美惠三女神》，是不是覺得他

筆下的肉感美女顯得相當動人呢？

360度無死角美女

在希臘神話中，紛爭女神為了離間「美惠三女神」而慫恿她們比美，並讓特洛伊王子帕里斯做出裁決。這個題材之所以相當受歡迎，原因在於可以從正面、後面、側面三個方向進行描繪。美女的裸體無論從哪個角度來看都很美。

> 渾身橘皮組織的
> 棉花糖女孩。

魯本斯

1577年生於德國，在比利時長大。前往義大利磨練畫功，成為曼切華公國的宮廷畫家，後來回到比利時，擔任阿爾布雷希特大公的宮廷畫家。為北方巴洛克藝術的重量級大師。

彼得‧保羅‧魯本斯
《自畫像》
1623　油彩‧木板　85.7×62.2cm
皇家收藏，倫敦

天神宙斯的妻子赫拉、智慧與戰爭女神雅典娜，以及英文名為維納斯的愛與美之女神阿芙蘿黛蒂，三人分別收買擔任裁判的帕里斯。

馬爾坎托尼奧‧萊蒙迪（拉斐爾原畫）
《帕里斯的評判》　1515-1516　銅版畫
斯圖加特國立美術館，斯圖加特

美惠三女神

巴洛克藝術

相傳魯本斯的「美惠三女神」畫的是希臘神話中統稱為
卡莉絲（Charis），掌管美與優雅的三位女神：阿格萊
雅、歐芙洛希涅與塔莉亞。

彼得‧保羅‧魯本斯
《美惠三女神》
1630-1635　油彩‧木板
220.5×182cm　普拉多博物館，馬德里

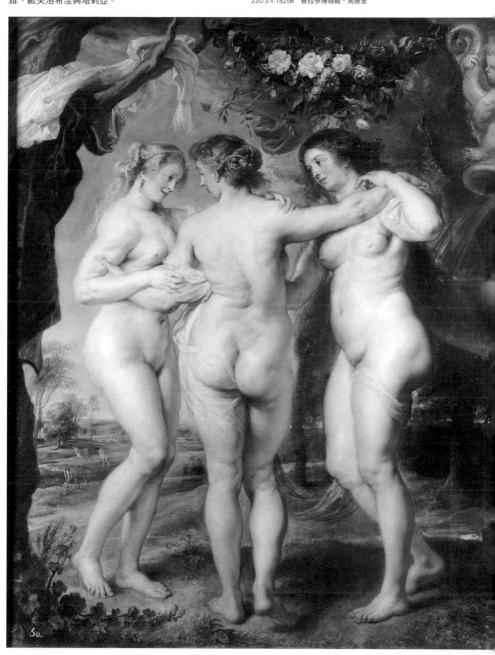

亨利四世之妻瑪麗・德・梅迪奇委託魯本斯將
自己的人生經歷繪製成系列作，作為盧森堡宮
殿的裝飾壁畫。

彼得・保羅・魯本斯　《瑪麗皇后在馬賽港登陸》
1622-1625　油彩・畫布　394×295cm
羅浮宮博物館，巴黎

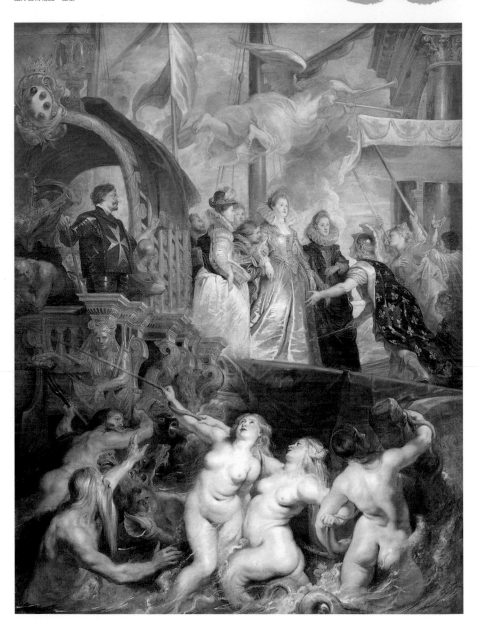

Peter Paul Rubens

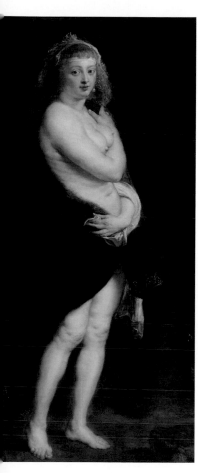

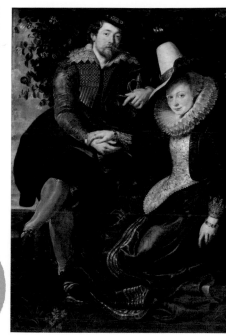

魯本斯與早逝的第一任妻子伊莎貝拉結褵17年，兩人間育有3個孩子。

彼得‧保羅‧魯本斯
《魯本斯與伊莎貝拉‧布蘭特肖像》
1609-1610
油彩‧畫布
178×136.5cm
老繪畫陳列館，慕尼黑

> 直至今日，全裸加皮草依然是很潮的搭配。

魯本斯53歲時梅開二度，妻子海倫娜芳齡16，跟魯本斯的長子同年。兩人結婚10年生了5個孩子，相當恩愛，但可能因為太過努力，魯本斯還來不及看到最小的孩子出世便撒手人寰。

彼得‧保羅‧魯本斯
《披著皮草的海倫娜‧福爾曼》
1636-1638左右　油彩‧木板　178.7×86.2cm　藝術史美術館，維也納

鍾愛肉肉女的魯本斯續弦娶嫩妻

魯本斯在描繪國王或王妃時，為了讓人物顯得更好看，都會將體態畫得較為圓潤。儘管當時是崇尚豐腴之美的時代，但魯本斯鍾愛肉感的程度實在有點過頭。

連鬆弛的肥肉和橘皮組織皆逼真呈現，或許單純只是魯本斯的個人偏好。比魯本斯小37歲的繼室也是個肉肉女，把他迷得神魂顛倒。

年輕人，好好吃飯吧！

都市發展導致地窄人稠，再加上女性的社會參與，推崇身材苗條的價值觀已成為今日的主流，然而，有許多女性可能都瘦過頭了。為了維持身體健康，請均衡攝取營養，好好吃飯吧。

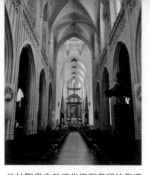

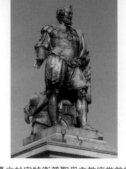

位於聖母主教座堂正面盡頭的祭壇展示著《聖母升天》這幅畫，右側為《下十字架》，左側為《上十字架》。

《聖母主教座堂》內部　Nave of the Cathedral of Our Lady, Antwerp, Province of Antwerp, Flanders, Belgium/Zairon

矗立於安特衛普聖母主教座堂前的魯本斯銅像。在日本觀光客之間亦是相當知名的觀光景點。

《毗鄰聖母主教座堂的魯本斯像》
Standbeeld van Rubens op de Antwerpse Groenplaats/Willem Geefs

從狗狗的立場來看，或許是美好結局!?
《法蘭德斯之犬》的「那幅畫」

小男孩尼洛最後所見之畫

（只）在日本家喻戶曉的卡通《法蘭德斯之犬》（台譯《龍龍與忠狗》）。愛畫畫的貧窮男孩尼洛，在即將斷氣之前與愛犬帕特拉修在主教座堂所觀看的祭壇畫，即為《下十字架》。

為何想在這幅畫作前死去？

安特衛普的聖母主教座堂裡，展示著尼洛所憧憬的祖國知名畫家——魯本斯所經手的三幅祭壇畫。在這三幅畫作中，最符合蒙主寵召情境的反而是《聖母升天》。

為什麼卡通劇情中會安排《下十字架》這幅畫出現呢？我想應該是因為這幅作品藉由描繪「人的原罪已透過基督之死而獲得救贖」，來暗喻純潔無罪的尼洛保證能上天堂。

新觀點！不一樣的法蘭德斯之犬

《法蘭德斯之犬》是一個無比悲傷的故事。不過，如果將帕特拉修當成主角來看的話，感受就會截然不同。原本孤獨等待臨終的老狗遇到了尼洛，度過幸福快樂的餘生，並得以在禁止寵物入內的教堂與其一同離世，最後還被葬在一起。

從狗狗的立場來看，這反而是美好的結局。甚至可稱之為聖誕夜所發生的奇蹟。

下十字架

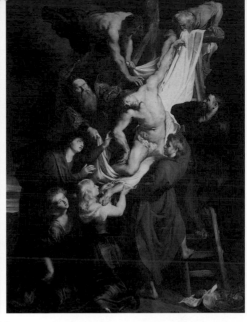

尼洛就是看著這幅畫死去的。

整體完成度比《上十字架》還高，耶穌的身體與白衣宛如發出光芒一般，顯得格外搶眼。繪畫主題中隱含「基督乃引導世人的光芒」這項道理。

彼得・保羅・魯本斯
《下十字架》 1611-1614 油彩・木板
421×311㎝ 兩側・421×153㎝
聖母主教座堂，安特衛普

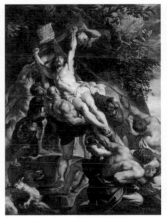

三聯祭壇畫通常中央與左右畫作都會分別描繪不同的場景，但這幅作品卻是由三張畫串連成一個場景。歪斜的三角形構圖呈現出充滿戲劇性的動感。

彼得・保羅・魯本斯
《上十字架》
1609-1610 油彩・木板
460×340㎝ 兩側・460×150㎝
聖母主教座堂，安特衛普

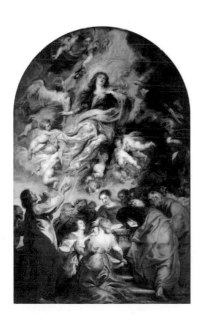

在三幅祭壇畫中，最後才繪製的作品是這幅主祭壇畫。根據「聖母無原罪始胎」的教義，聖母瑪利亞並未犯下原罪，因此過世後肉體也一併升天，前往天國。

彼得・保羅・魯本斯
《聖母升天》 1625-1626
油彩・木板 490×325㎝
聖母主教座堂，安特衛普

散發奇異光芒的詭異少女是何方神聖？

林布蘭

出生於荷蘭的萊登，活躍於阿姆斯特丹。與鍾愛的莎斯姬亞結婚後，亦躋身成功畫家之列，但喪妻後頓時一貧如洗，甚至宣告破產，一生跌宕起伏。

林布蘭·凡·萊因
《自畫像》 1640
油彩·畫布 91×75cm
國家美術館，倫敦

何謂明暗對比法
（Chiaroscuro）？

chiaro ＝明
scuro ＝暗

這兩個單字在義大利文中分別為「明」與「暗」之意。在繪畫中加入明暗對比，可以營造出戲劇張力。這也是巴洛克繪畫最具特色的表現手法。

1606-1669 林布蘭

Rembrandt van Rijn

林布蘭·凡·萊因

夜巡

比主角還搶鏡的女孩是誰？

這幅作品乃遠近馳名的《夜巡》，不過相傳其實畫的是白天的景象。創作時採用巴洛克風格的「明暗對比法」，但表面的清漆在日後轉黑，因此才被誤以為是夜晚。

這是一幅描繪火槍隊在市內巡邏的團體肖像畫，也就是現今一般說的團體照，但令人好奇的是那位謎樣的少女。

明明不是火槍隊隊員，存在感卻不輸位於畫面前方的隊長和副隊長，甚至還更搶鏡。從她腰間繫著一隻倒掛的雞（雞爪是火槍隊的象徵）來看，研判應該是代表火槍隊化身的虛構女神，不過從她的外表看不出年紀，感覺十分詭異。

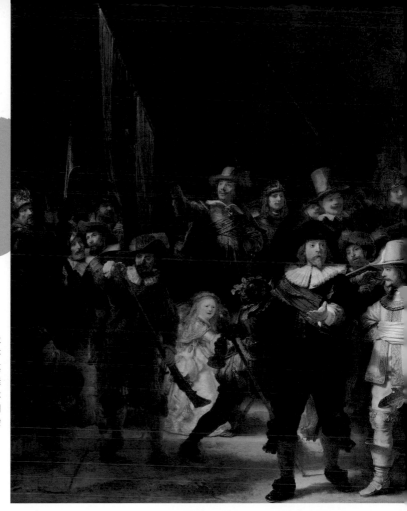

這個樣子!?
卻被畫成
我們也有出錢

畫面聚焦在中央的隊長與副隊長，以及不知名的少女身上，其他隊員則顯得暗淡無光。這畢竟是全體隊員出資委託繪製的團體肖像畫，當然引發了大家的不滿。

林布蘭·凡·萊因
《夜巡》
1642 油彩·畫布
379.5×453.5cm
阿姆斯特丹國家博物館，
阿姆斯特丹

雞爪是男人所屬的
火槍隊之象徵。

林布蘭繪製《夜巡》時，愛妻莎斯姬亞誕下次子，卻因產後復原狀況不佳，年僅29歲便過世。由於他以妻子的容貌來繪製少女，可能因此才會帶有成熟感，顯得有些詭異。

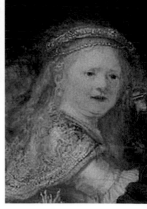

妻子莎斯姬亞

火槍隊的象徵為雞爪。由於這是隊員委託繪製的團體肖像畫，因此少女的腰際才會繫著一隻倒掛的雞。基於這點可以推測，少女應該是象徵火槍隊的虛構女神。

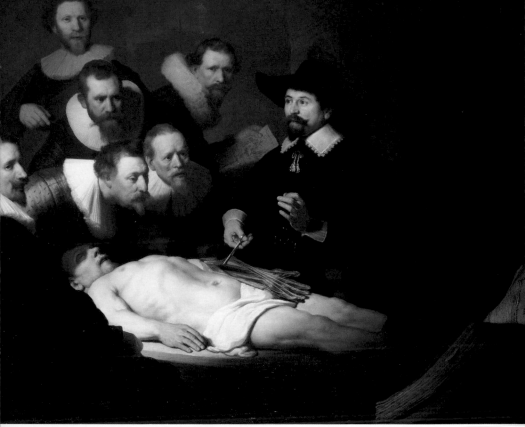

林布蘭·凡·萊因 《杜爾博士的解剖學課》
1632 油彩·畫布 169.5×216.5cm 莫瑞泰斯皇家美術館·海牙

忘不了愛妻的容貌

少女之所以看起來年齡不詳，或許與林布蘭在繪製《夜巡》的過程中痛失愛妻，因而將妻子的容貌投射在畫中的少女上。

林布蘭因為與名門千金莎斯姬亞結婚，獲得了上流階級的人脈與豐厚的嫁妝。而且兩人是真心相愛，林布蘭也繪製了許多以妻子為模特兒的畫作。他與自己的幸運女神兩情相依，事業也攀上巔峰，但卻遭遇突如其來的天人永隔。

破產之後 一展繪畫實力

林布蘭的人生瞬間跌入黑暗谷底。

不但《夜巡》因為太過著重於意象的描繪，導致無法看見全員的長相而遭到負評，還受到不景氣的影響，使得工作銳減。他後來與孩子的保母發展出不當關係而吃上官司，再加上浪費成性，終於破產，流落到貧民窟。然而淪落至此，

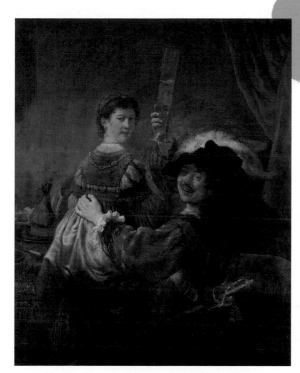

加入情境來為所有人排排站的團體肖像畫增色！

受到外科醫師公會的委託繪製團體肖像畫，藉由描繪解剖學課程的情境來呈現。當時荷蘭的人民擁有強大的財力，因此人民就是藝術家的贊助商。

愛妻莎斯姬亞與林布蘭。他裝扮成《聖經》故事中「浪子回頭」的人物，並以畫作留下紀念。由此作品可看出兩人鶼鰈情深與生活過得很充實。

林布蘭‧凡‧萊因
《酒館內的林布蘭與莎斯姬亞（浪子回頭）》
1635　油彩‧畫布　161×131cm
歷代大師畫廊，德勒斯登

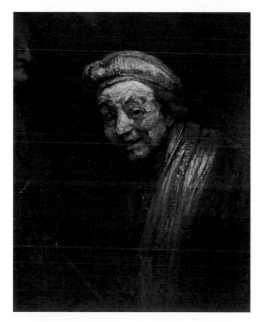

怎麼樣？

這表情真不賴吧！

這幅相當有韻味的作品是林布蘭晚年的創作。在他尚未窮困潦倒之前也曾接過歷史畫等委託案，但因為技藝太過精湛反而顯得很普通。

林布蘭‧凡‧萊因
《化身為宙克西斯的自畫像》
1668左右　油彩‧畫布
82.5×65cm
華拉夫理查茲博物館，科隆

林布蘭才開始發揮真本事。可能是因為委託案變少反而能自由作畫，他運用筆觸接連創作出不少富有韻味的傑作。

畫中畫自18世紀前半被覆蓋掉以來，這幅作品近300年來皆以此面貌示人。無論是1974年首度在日本展出，或是我2015年再訪德勒斯登時都是這樣的狀態。

此為修復前的留白之美！

讓邱比特現形是否為正確的決定呢？

1632-1675

1632-1675

維梅爾

Johannes Vermeer
約翰尼斯・維梅爾

窗邊讀信的少女

從牆壁赫然現形的邱比特！

1979年將維梅爾《窗邊讀信的少女》進行X光掃描之後發現，原始畫作中的牆壁上繪有一幅邱比特的畫中畫。當時是為了進行修復而重新分析顏料的成分，方才得知這並非出自維梅爾本人之手，而是在其死後被他人用顏料覆蓋。

修復的原則就是將作品回復到作者完成時的狀態。工作人員小心翼翼地刮除覆蓋在上方的顏料，讓畫作重回原始狀態，並於2021年公開展示，還因此引發了修復前後孰好孰壞的熱議。

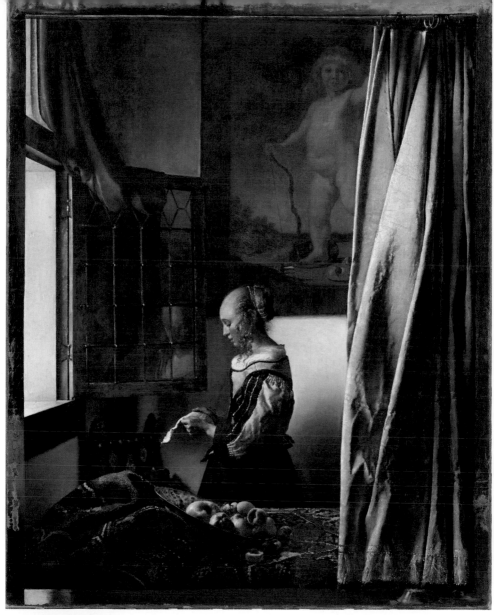

維梅爾

早期作品主要描繪篇幅宏大的歷史畫，但不受好評而轉攻風俗畫。目前已知的創作真跡只有30幾幅，是一位產量稀少的畫家。

約翰尼斯・維梅爾
《老鴇（局部）》
1656　油彩・畫布　143×130cm
歷代大師畫廊，德勒斯登

1979年透過X光掃描才得知邱比特的存在。當時普遍認為是維梅爾塗掉的，直到2017年著手修復時進行科學調查後才發現，這是在他死後，於18世紀時被覆蓋掉的。

約翰尼斯・維梅爾
《窗邊讀信的少女》
1657-1659　油彩・畫布　83×64.5cm
歷代大師畫廊，德勒斯登

在郵政制度日趨成熟，市民社會早已蓬勃發展的荷蘭，寫信就像現在的LINE或社群網站那樣蔚為流行。描繪互通情書的作品，也是反映當時社會民情的絕佳題材。

加布里埃爾·梅曲 《寫信的男子》
1664-1666 油彩·木板
52.5×40.2cm 愛爾蘭國立美術館，都柏林

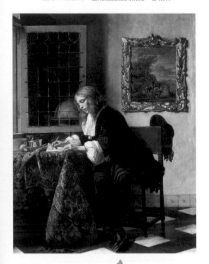

寫信是
當時的潮流！

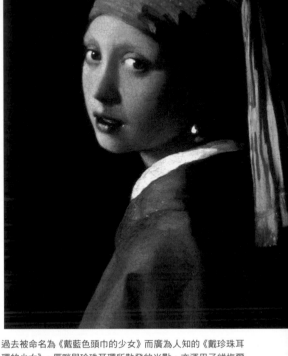

過去被命名為《戴藍色頭巾的少女》而廣為人知的《戴珍珠耳環的少女》。唇畔與珍珠耳環所散發的光點，亦運用了維梅爾擅長的點畫法。

約翰尼斯·維梅爾 《戴珍珠耳環的少女》 1665左右 油彩·畫布
44.5×39cm 莫瑞泰斯皇家美術館，海牙

何謂暗箱
（Camera Obscura）？

應用針孔相機的原理，藉以獲得投影圖像的裝置。被用來描摹投射出來的立體圖像以進行素描，但很難對焦，景深很淺，因此成像往往十分模糊。

究竟是誰塗掉了邱比特？

那麼，究竟是誰出於什麼原因而將畫中的邱比特塗掉呢？其實這幅作品在1742年的時候被當成林布蘭的畫作出售。當時維梅爾乃被世人遺忘的畫家，而林布蘭一向不繪製畫中畫，因此有些研究者認為，畫商為了將這幅畫當成林布蘭的作品兜售，於是覆蓋掉畫中畫。也有意見認為留白讓整體作品顯得更生動，真相至今仍然是羅生門。

巴洛克藝術

透過點畫法
呈現出絕妙的
失焦感！

研究者之所以認為維梅爾利用
了暗箱技巧，原因之一在於他
以點畫法這種微粒光點來描繪
亮光部分。

其實這幅知名作品的背景牆，
似乎也有一幅原為地圖的大型
畫中畫，還有放在地上的取暖
器後方原本繪有洗衣籃，但全
都被塗掉了。後續的科學調查
結果著實令人感到不安。

約翰尼斯·維梅爾　《倒牛奶的女僕》
1660　油彩·畫布　45.5×41cm
阿姆斯特丹國家博物館，阿姆斯特丹

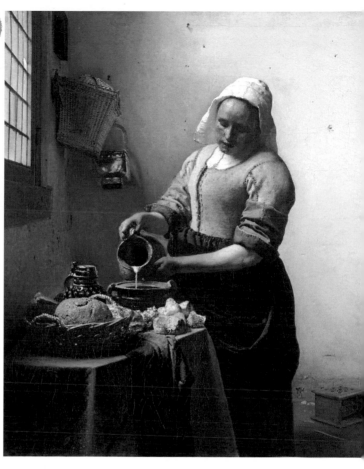

由此確立「輕柔細膩」的畫風

無論如何，這幅作品無疑是維梅爾
確立其獨特畫風的里程碑之作。

研判《窗邊讀信的少女》應該運用
了暗箱技巧的柔焦與高光畫法，藉由光
點（pointillé）營造出獨特的氛圍。維
梅爾還使用了框景（repoussoir，反
襯）技巧，對焦於前方的窗簾，強調畫
面的空間感。

日本喜歡留白

宛如隔著紙拉門映照而出的柔和光
線、彷彿時間停止般的靜謐空間，這些
特色尤其符合日本人的喜好。不是宗教
畫而是淺顯易懂的題材，畫作尺寸也很
適合居家裝飾，這些都讓日本人備感親
近。正因如此，修復之後失去了留白之
美，總令我覺得有點可惜。

國王路易十五的情婦，引領宮廷文化，保護藝術和文化產業不遺餘力的龐巴杜夫人。福拉哥納爾的老師布雪擅長繪製雅宴畫與閨房畫，深得其心。

法蘭索瓦‧布雪
《龐巴杜夫人肖像畫》
1756　油彩‧畫布
205×161cm
老繪畫陳列館，慕尼黑

18世紀的派對狂
最愛戶外派對！

田園畫的原型為「雅宴畫（Fête galante）」，所描繪的主題為在大自然中嬉戲的男女。可能是受到華鐸於18世紀初葉確立此一體裁的影響，18世紀很盛行舉辦戶外宴會。

安托萬‧華鐸　《西堤島朝聖》
1717　油彩‧畫布　129×194cm
羅浮宮博物館，巴黎

非常流行耍心機

18世紀的法國宮廷

盪鞦韆

耍心機也可愛的「魅惑系」

描繪男女在大自然中嬉戲的「田園畫（pastoral）」名作《盪鞦韆》。畫面中稚氣未脫的少女正盪著鞦韆，如果各位讀者以為這是一幅天真無邪的溫馨畫作，那可就大錯特錯了！

只須依循著躺臥在畫面左下方的男性視線，就能明白這到底是怎麼一回事

福拉哥納爾

因獲得羅馬大獎而前往義大利留學。原本準備踏上歷史畫家之路，但因師事布雪而與宮廷結下不解之緣。被認為是洛可可繪畫的最後一位大師。

尚‧奧諾雷‧福拉哥納爾
《自畫像》　1760-1770
油彩‧畫布　福拉哥納爾博物館
格拉斯（法國）

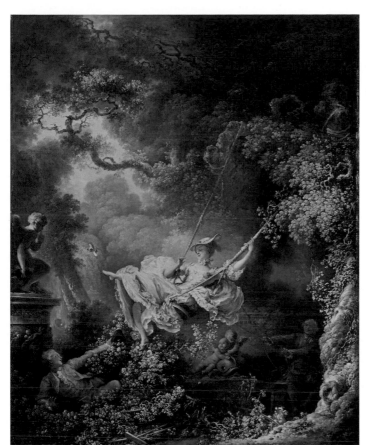

人家單純只是
盪鞦韆而已啦！

仔細端詳會發現女性的大腿上穿著吊襪帶。當時應該不允許女性在大庭廣眾下露出雙腿，而華麗的吊襪帶之所以會蔚為流行，肯定是因為女性有意無意地想秀出這些行頭的緣故。

尚‧奧諾雷‧福拉哥納爾
《盪鞦韆》　1767-1768左右
油彩‧畫布
81×64.2cm
華勒斯典藏館，倫敦

裝清純的高段手法

了。盪鞦韆只不過是用來讓男性一窺裙底春光的藉口罷了。放送若隱若現的裙底春光來誘惑異性的技巧，在法文中稱為coquetterie，中文則是魅惑。

飛出去的涼鞋，當然也是故意的。

擺明就是扮女王，要對方「撿回來」。

其中值得注目的一點是，在右邊的樹蔭下推著鞦韆的老人。從服裝來看應該不是管家，而是女孩的包養者。若此假設成立的話，這一切說不定是色老頭命令自己的情婦誘惑年輕男子，然後從旁偷窺取樂。以日本文學來說的話就是谷崎潤一郎的手法，以AV來說的話則是NTR（被戴綠帽）。

由此可知，《盪鞦韆》這幅作品根本不存在天真無邪，反而是象徵成熟到極致而頹敗的18世紀法國宮廷文化。

突然讓翹翹板往下降，其實是為了假裝失去平衡，藉機撲倒在男性懷裡的一種「算計」。但對方卻不明就裡地拚命想要維持平衡，被批評為不解風情也是無可奈何的事。

尚・奧諾雷・福拉哥納爾
《翹翹板》
1750-1752左右　油彩・畫布
120×94.5cm
提森-博內米薩博物館，馬德里

哎呀，討厭啦，整個倒過去了～

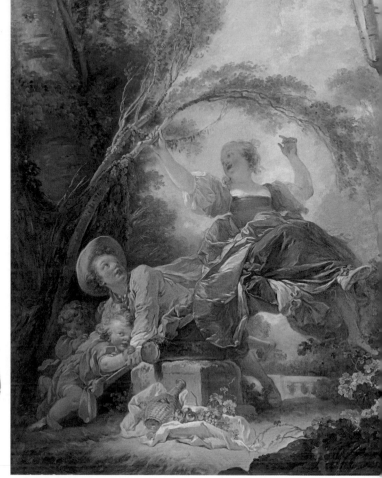

睡覺也要耍心機的洛可可女子

18世紀為洛可可藝術的鼎盛時期。

以家具來說的話就是貓腳家具，而以漫畫來比喻的話則是《凡爾賽玫瑰》的世界。該作品中也有描述到當時的法國宮廷，無論是言談或舉止都得用盡心思顯現出「機靈」的一面，否則會被視為庸俗、土氣。撩撥挑逗這種吊人胃口的技巧之所以會蔚為流行，也是出自於這個原因。

描繪女性在寢室裡無拘無束模樣的「閨房畫」，正是最適合呈現挑逗感的題材。福拉哥納爾在這個領域也留下了不遜色於老師布雪的名作。

難怪會引發革命

當時不只是繪畫，就連現實生活中也流行故意將寢室門稍微打開，讓人得以窺見女性毫不設防的模樣。文化走到這一步，只能說已經成熟過頭，逐漸邁

洛可可藝術

《洛可可時代的家具》 1730

上面是典型的洛可可樣式桌子。洛可可（Rococo）是從法文的 Rocaille（貝殼裝飾品）所衍生出來的詞彙，最大的特徵就是以螺類或扇貝的貝殼進行裝飾。在家具方面，貓腳設計也是其中一項特色。

理應屬於私人空間的寢室，卻能夠透過「閨房畫」一窺伊人毫不設防的姿態。蘿莉系美少女在洛可可時期之所以備受喜愛，或許也與當時流行佯裝天真無邪來挑逗男性的風氣有關。

尚·奧諾雷·福拉哥納爾
《在床上跟狗玩的少女》
1770左右　油彩·畫布
89×70cm
老繪畫陳列館，慕尼黑

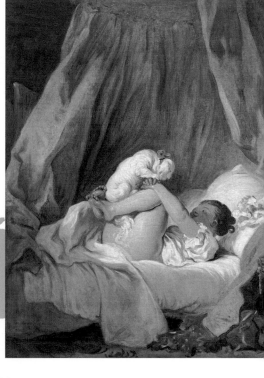

人家單純
只是在跟狗玩
而已啦！

尚·奧諾雷·福拉哥納爾　《讀書的女孩》
1769左右　油彩·畫布
81.1×64.8cm
國家藝廊，華盛頓

福拉哥納爾除了普通的歷史畫之外，還與她的另一位老師夏丹一樣，在描繪市井小民的日常生活方面也很有一套。

向頹敗。

王公貴族沉迷於這樣腐敗的戀愛遊戲，也難怪老百姓會引發革命。革命發生後，福拉哥納爾也被逐出住慣的羅浮宮，度過失意的晚年。

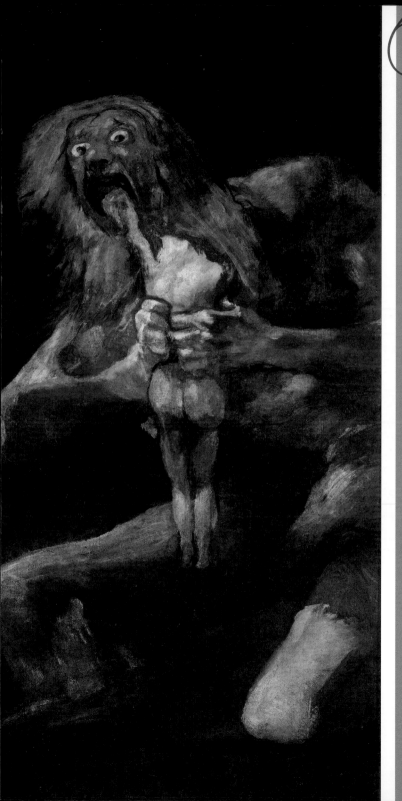

藉由吃掉親骨肉的神祇
來闡述自身的心境

1746-1828

哥雅

法蘭西斯科‧荷西‧德‧哥雅
Francisco José de Goya y Lucientes

農神吞噬其子

浪漫主義

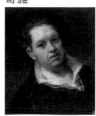

哥雅

出生於西班牙薩拉戈薩近郊的村莊。由於考取皇家美術學院兩度落榜，只好自掏腰包前往羅馬學畫。歷經漫長的磨練，於43歲時被提拔為宮廷畫家。

法蘭西斯科·德·哥雅 《自畫像》
1815 油彩·畫布 51×46cm
皇家聖費爾南多美術學院
馬德里

> 大器晚成的苦命人。

宙斯是唯一活下來的子嗣

薩圖恩努斯（Saturnus）相當於希臘神話中的克洛諾斯（Kronos），擁有一把金剛石鐮刀。克洛諾斯用這把鐮刀砍下父親的生殖器，而預言指出他也同樣會遭到親骨肉所弒，害怕預言成真的他因而不斷吃掉相繼出生的孩子。

繪於晚年入住的「聾人之家」牆壁的黑色繪畫系列

> 住家牆面為何要配置如此恐怖的畫？

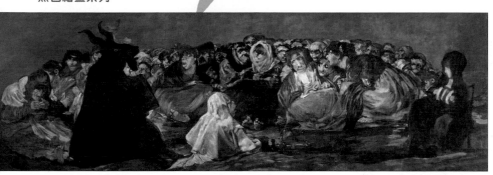

無論是主題還是色調都很灰暗的「黑色繪畫」系列。這是在哥雅失去聽力27年，過著隱居生活後所繪製的作品。

法蘭西斯科·德·哥雅 《女巫的安息日》
1820-1823 混合技法·畫布
140.5×435.7cm
普拉多博物館，馬德里

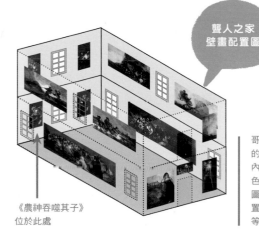

> 聾人之家壁畫配置圖

> 想保住性命就得先下手為強。

《農神吞噬其子》位於此處

哥雅晚年所居住的「聾人之家」內部。14幅「黑色繪畫」系列如圖所示，分別配置於餐廳與客廳等處。

這幅畫作使用混合技法描繪於「聾人之家」的牆面上，因建築物拆除而遷移至普拉多博物館。薩圖恩努斯的下體有遭到塗抹覆蓋的痕跡，原本胯下部位似乎相當雄偉。

法蘭西斯科·德·哥雅
《農神吞噬其子》
1820-1823 混合技法·畫布
143.5×81.4cm
普拉多博物館，馬德里

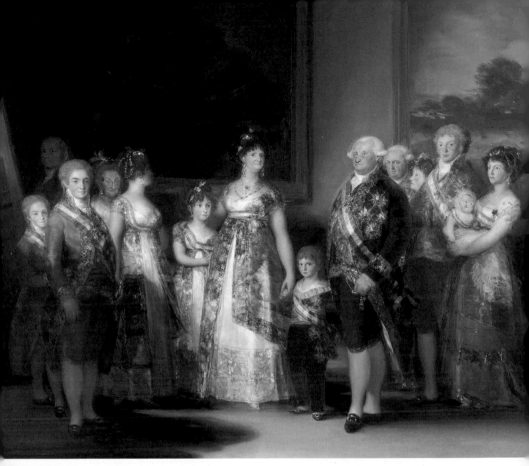

擔任宮廷畫家時所繪製的卡洛斯四世家族肖
像畫。站在畫面左邊陰暗處，面朝畫布者即
為哥雅本人，此手法乃沿襲自維拉斯奎茲的
《宮女》。

法蘭西斯科‧德‧哥雅 《卡洛斯四世家族》
1800 油彩‧畫布 280×336㎝ 普拉多博物館，馬德里

沿用維拉斯奎茲
這位大前輩的手法，
藉此強調下一位偉大的
宮廷畫家就是我！

17世紀的宮廷畫家維拉斯奎茲被譽為西班牙最偉大的畫
家。他在描繪瑪格麗特公主與侍女們的作品中，畫上了站
在巨大畫布前的自身形象（左側）。

迪亞哥‧維拉斯奎茲 《宮女》
1656 油彩‧畫布 320×281.5㎝
普拉多博物館，馬德里

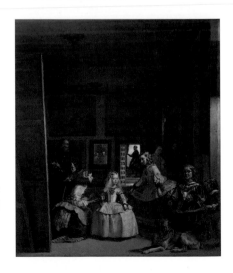

浪漫主義

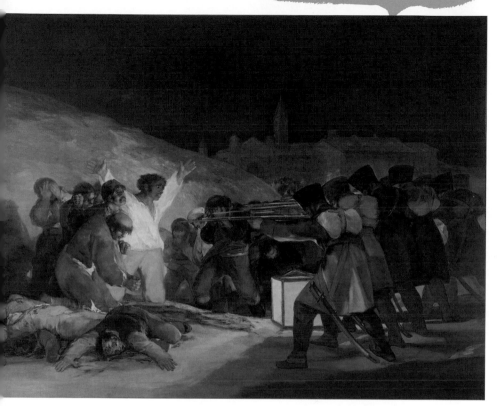

描繪法軍進攻西班牙時實際發生的屠殺事件。這幅作品被譽為世界第一張紀實繪畫。哥雅從舊時代的宮廷畫家身分脫胎換骨，成為浪漫主義的先驅。

法蘭西斯科・德・哥雅
《馬德里1808年5月3日》
1814　油彩・畫布　268×347cm
普拉多博物館，馬德里

失去聽力與地位的宮廷畫家

一般人往往認為，哥雅創作「黑色繪畫」是因為飽受失聰之苦的緣故。然而，他在46歲失去聽力後的15年間，仍然不斷創作出華美優雅的畫作。哥雅之所以會陷入愁雲慘霧之中，其實是因為拿破崙軍進攻西班牙，迫使國王退位而導致其失去宮廷畫家的地位所致。

被時代的洪流吞沒

在拿破崙失勢之後復位的西班牙國王，走回頭路實行中央集權統治，敵視自由派的哥雅。因此他只好隱居於「聾人之家」，最後流亡法國，客死異鄉。《農神吞噬其子》這幅作品，或許可謂象徵哥雅自身遭時代洪流吞沒的命運。

安格爾

Dominique Ingres

多米尼克・安格爾

擁有精湛畫功卻不肯好好畫，「刻意」拉得很長的背部

安格爾

出生於法國南部的蒙托邦。自幼便展現出繪畫天賦，曾被稱為神童，後來進入土魯斯的美術學院進一步發展才能。17歲時前往巴黎，拜雅克－路易・大衛為師。19歲進入國立美術學院就讀，1801年獲得羅馬大獎。

多米尼克・安格爾 《自畫像》
1804 油彩・畫布
77×63cm
孔德博物館，香堤伊

這是與《大宮女》在同一時期繪製的作品，不過這幅畫的人物比例並無怪異之處，身材相當勻稱姣好。安格爾原本就是擁有卓越素描能力的畫家。

多米尼克・安格爾 《泉》 1856
油彩・畫布 163×80cm
奧賽美術館，巴黎

有實力畫出自然又不失真的身形！

飽受批評的不自然體型

《大宮女》這幅作品中所描繪的女性，背部是不是莫名地顯得很長呢？

根據現代醫師所進行的醫學分析得知，這位女性的脊椎骨數量比一般人多出5塊。不但脊椎嚴重彎曲，骨盆的位置也很奇怪。當然，這幅作品在發表當時也是一片負評。

然而，無論遭到什麼樣的批評，安格爾仍然持續描繪不自然的體型。這位堅持理想，鍥而不捨的男子，最終爬上法國美術學院的頂點，讓世人認同自身的美學。

大宮女

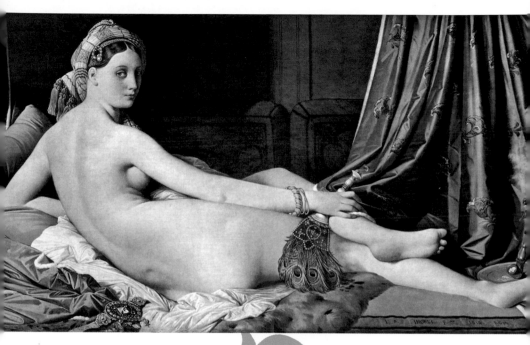

這是受到拿破崙的妹妹,那不勒斯王后卡羅琳‧波拿巴的委託所繪製的畫作,但因為發生政變而未交到其手中。畫中女性的身形雖然很不自然,但手上那把孔雀羽毛扇的細緻程度,以及光滑肌膚的質感皆非常出色。

多米尼克‧安格爾　《大宮女》
1014　油彩‧畫布　91×162cm
羅浮宮博物館,巴黎

> 不想畫紋路也不想畫股溝!

這幅畫與《大宮女》同為拿坡里時期的作品。骨盆的形狀一樣很不自然,也沒有股溝和任何紋路。兩幅畫作的共通點就是肌膚都無比光滑。

多米尼克‧安格爾　《浴女(瓦平松的浴女)》
1808　油彩‧畫布　146×97.5cm
羅浮宮博物館,巴黎

我的作品不需要畫出股溝!

擁有素描達人稱號的安格爾之所以會畫出如此奇妙的裸體畫,其實是因為他「喜歡光滑的肌膚」。可能是為了增加肌膚的面積,才刻意畫出這種背部頎長的奇異體型。

仔細端詳《大宮女》這幅畫便會發現,不只脊椎骨數量多得不合理,就連骨盆四周應有的紋路也通通不存在。還有以床單遮住股溝等等,處處可見安格爾對於「光滑肌膚」的強烈堅持。

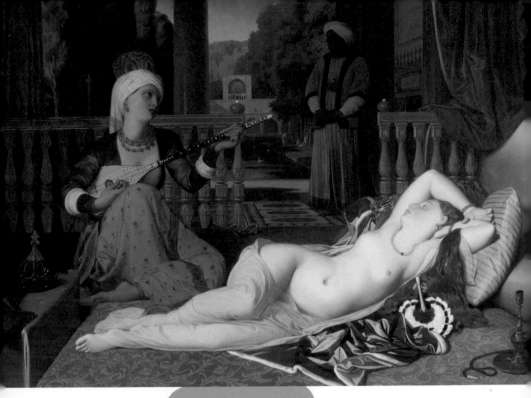

《那不勒斯的沉睡裸女》原本應該是與《大宮女》成對的作品，卻因為拿破崙失勢的影響而佚失。安格爾後來又以同樣的構圖重新繪製，並讓世人認同其畫風。

多米尼克‧安格爾　《宮女和奴僕》
1840　油彩‧畫布　72.1×105cm
沃爾特斯美術館，巴爾的摩（美國）

側著身體也不會
產生任何皺褶。

安格爾因拿下羅馬大獎而獲得前往義大利留學的資格，為了在離開法國之前留下紀念，他使出渾身解數完成這幅精心之作，卻被批評過於琢磨細節，導致畫中人物了無生氣。

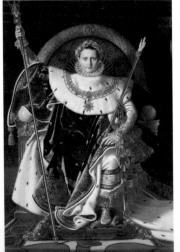

多米尼克‧安格爾　《寶座上的拿破崙》　1806
油彩‧畫布　81．2×66.3cm　法國軍事博物館，巴黎

喜愛肌膚，特別注重細節

相較於畫作整體的平衡感，安格爾更注重呈現肌膚的質感。換句話說，就是重視細節勝過整體畫面。

儘管安格爾曾被批評太過於講究細節，導致作品死板而顯得不夠生動，但他直到最後皆貫徹自身的美學。

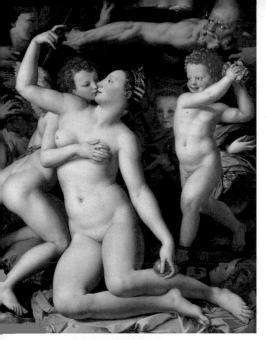

這幅作品可謂矯飾主義的絕佳範例。畫面中央的維納斯，側身幅度顯得相當不自然，打算站起來親吻維納斯的邱比特，身體也呈現出不合常理的變形與拉長感。

阿紐洛·布隆吉諾
《愛的寓意》
1545左右　油彩·木板
146.1×116.2cm
國家美術館，倫敦

脖子特別長的瑪利亞。被她抱在懷裡的基督，身體也被畫得很長。當時的畫家過度鑽研文藝復興時期的技術，結果身體畫法變得既奇特又誇張。

帕爾米賈尼諾　《長頸聖母》
1534-1540　油彩·木板　219×135cm
烏菲茲美術館，佛羅倫斯

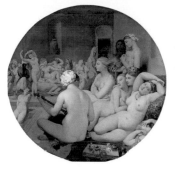

坐在正中央且背對著畫面的女性，與安格爾55年前的畫作《瓦平松的浴女（93頁）》為同一人物。

多米尼克·安格爾　《土耳其浴》
1862　油彩·畫布　直徑108cm
羅浮宮博物館，巴黎

過於講究，反而變得很奇怪？

變形的身體，以及對光滑肌膚的堅持，都讓安格爾的作品被批評為帶有矯飾主義風格。矯飾主義＝風格主義，這是將文藝復興巨匠的表現技巧以誇張樣式呈現的手法，在當時普遍不受肯定。

進入20世紀後，矯飾主義反而因為「不自然得很有特色」而獲得好評，或許只能說安格爾走得太前面了。

執念很深，絕不輕易退讓

安格爾因為飽受批評，內心十分不悅，赴義大利留學後在當地待了18年，然而回國之後卻成為美術學院的重要人物。他刻意以年輕時期遭受批判的畫風來發表新作品，並憑藉著身分地位讓世人認同自身的美學。真可說是一位執念很深的男人。

描繪「時事」在當時非常嶄新

讀過世界史教科書的讀者應該都曾經看過《自由引導人民》這幅畫作。此作品的背景往往被誤以為是1789年的法國大革命，然而事實上卻是描繪1830年所發生的七月革命。

重點在於，這幅畫是在革命發生的當年所繪製的。這在現代來說是再理所當然不過的事，但在當時卻很嶄新。

浪漫主義為「19世紀的抗爭運動」

進入19世紀之後，由安格爾所領導的美術學院，依然以神話和《聖經》為題材的「歷史畫」占大宗，強調穩定構

圖與光滑陰影的新古典主義繪畫仍然為主流。

對此提出反抗，並展開「19世紀抗爭運動」的則是由德拉克洛瓦領導的浪漫主義。以當代事件為題材，透過充滿躍動感的構圖與力道十足的筆觸所創作出的這幅畫，正是帶領西洋繪畫的年輕畫家邁向近代化的革命性作品。

因為是象徵

自由的虛構人物，
被看光光也OK。

德拉克洛瓦

納達爾 《歐仁・德拉克洛瓦肖像照》
1858

19世紀浪漫主義的代表性畫家。戶籍上的父親為外交官查爾斯，但有一說指出其生父為位高權重的政治家塔列朗。以生動的筆致和構圖為繪畫界注入新氣象。

身為法國美術學院的重要人物且掌控大權的安格爾，頑強地持續反對德拉克洛瓦成為學院會員。

多米尼克・安格爾 《自畫像》
1804 油彩・畫布
77×63 cm
孔德博物館・香堤伊

浪漫主義

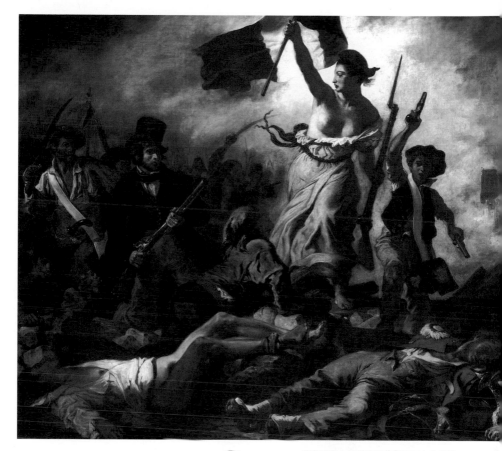

浪漫主義繪畫的
特徵為何？

1. 筆觸（筆致）生動活潑

2. 動態構圖（躍動感）

3. 描繪當代時事
 （搭配虛構元素）

動

靜

踩著屍體向前衝的動作與構圖十分生動。持槍的男人應該是德拉克洛瓦。實際上他並未親臨現場。雖說是描繪時事，但其實也加入了各種虛構元素。

歐仁・德拉克洛瓦 《自由引導人民》
1830 油彩・畫布 260×325cm
羅浮宮博物館，巴黎

與屬於浪漫主義繪畫的《自由引導人民》相比較，兩者之間的差異便一目了然。新古典主義大師安格爾以神話而非現實世界為題材，運用看不見筆觸的光滑陰影與靜態穩定的構圖來進行創作。

多米尼克・安格爾 《荷馬禮讚》 1827 油彩・畫布
386×512cm 羅浮宮博物館，巴黎

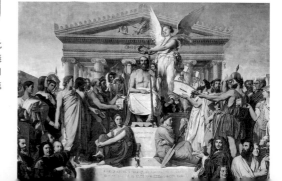

Viktor Karlovich Schtember
《夏娃》 油彩・畫布

威廉・阿道夫・布格羅 《維納斯的誕生》
1879 油彩・畫布 300×215cm
奧賽美術館，巴黎

大洩春光是女神的象徵

這幅作品最令人感到好奇的地方，莫過於位於畫面中央的那位女性。從她手持國旗以及畫作名稱來看，不難猜想她應該是象徵法國的自由女神瑪麗安娜（Marianne），但她為何會將胸部露出來呢？從結論來說，這是為了讓觀者明白這位女性並非實際存在的人物，而是女神。

因果倒置現象

基督教奉行禁慾主義。然而西洋繪畫中有許多女性卻以裸體示人，這是因為可以搬出《聖經》與神話的登場人物都是虛構的存在，所以不具色情含意這個合理的藉口。而創作者便是利用這一點，幾百年來均持續強調「因為是女神才裸體示人」，結果在不知不覺間演變成「以裸體示人者即為女神」這種倒果為因的現象。

浪漫主義

裸體在西洋繪畫中
具有何種意義？

由於歷史畫中的虛構人物被允許以裸體形象示人，因而形成裸體＝神的認知！

《聖經》中的夏娃，以及希臘神話中的維納斯都不是實際存在的人物，因此一直以來都被允許畫成一絲不掛的狀態。

讓真實存在的國母小露酥胸並非不敬，反而是獻上最大敬意的神格化手法。手中所持的天秤乃正義與公平的象徵。

彼得・保羅・魯本斯
《瑪麗攝政的美好時光》
1625 油彩・畫布
394×295cm
羅浮宮博物館，巴黎

刻意將真人以裸體方式呈現，予以神格化的逆向操作。

新古典主義也認為以裸體來描繪女神很正常。

彼得・保羅・魯本斯

比利時的畫家魯本斯留下了一系列描繪法國國王之母——瑪麗・德・梅迪奇生平事蹟的畫作。瑪麗皇太后出身於義大利豪門梅迪奇家族。

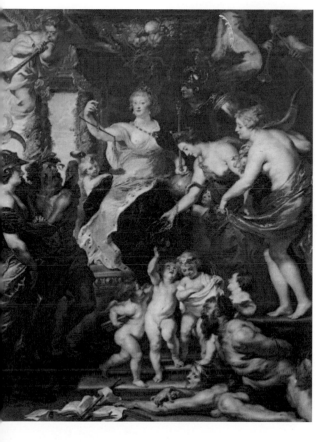

彼得・保羅・魯本斯
《瑪麗・梅迪奇肖像》
1622左右 油彩・畫布 131×108cm
普拉多博物館，馬德里

《拾穗》透露出農民畫家 米勒的內心糾葛

掉落的麥穗是對貧者的施捨

從前在法國的農村會依循《舊約聖經》的教導，在採收麥子時刻意遺落一些麥穗，讓失去丈夫的寡婦等貧困者可以撿拾。

《拾穗》正是描繪此一風俗習慣的作品。它不單只是呈現農民勞動情況的社會寫實紀錄，也是一種隱含基督教道德觀的宗教畫。

被稱為農民畫家其實五味雜陳

移居巴黎近郊的巴比松村，以描繪農民生活而聞名的米勒，本人的目標其實是成為繪製宗教畫這類作品的歷史畫家。然而，他最初獲得好評的作品並非

> 其實我很希望自己的歷史畫能獲得讚賞。

在1848年的展覽會上，米勒也展出了精心繪製的歷史畫，但大獲好評的卻是這幅農民畫。紅頭巾、白襯衫、藍護膝，恰好對應法國國旗的三種顏色，因而受到共和派的支持，並由政府購入畫作。

尚－弗朗索瓦·米勒
《簸穀者》 1847-1848左右
油彩、畫布 100.5×71㎝
國家美術館，倫敦

米勒

1814年出生於法國諾曼第地區的芒什省，乃富裕農家的長子。進入巴黎國立美術學院之後，師事知名的歷史畫家保羅·德拉羅什。

納達爾
《尚－弗朗索瓦·米勒肖像照》
1856-1858左右

拾穗

巴比松派

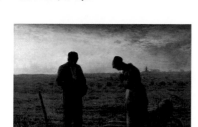

在米勒生前，售價便已翻漲38倍，後來美法兩方全力競標，甚至飆漲到553倍的人氣之作。年幼的達利看到這幅作品的複製畫之後，莫名感到恐懼，因而在心裡留下陰影。

尚-弗朗索瓦・米勒　《晚禱》
1857-1859　油彩，畫布　55.5×66cm
奧賽美術館，巴黎

歷史畫，而是1848年在法國政府主辦的展覽會上展出的《簸穀者》。當時二月革命剛過去不久，因此以農活為題材的這幅畫作備受肯定。

從此以後，米勒終其一生都被貼上農民畫家的標籤。

他之所以會在《拾穗》中加入宗教畫的元素，或許是希望能藉此彌補自己想成為歷史畫家的夢想。

在米勒死後問世的傳記，將他捧上神壇，讚譽其為「貼近農民生活的畫家」。這也讓許多藝術家前往農村取材，像是荷蘭的梵谷或日本白樺派的畫家等等。

尚-弗朗索瓦・米勒　《拾穗》
1857　油彩，畫布　83.5×110cm
奧賽美術館，巴黎

巴比松派是
鄉村藝術家始祖。

畫作全名為《畫室：概括了我七年藝術和道德生活的真實寓喻》。這幅大作是描繪庫爾貝在沙龍展獲獎後7年來的畫家生活點滴，以及自身所處的社會現況。

古斯塔夫·庫爾貝　《畫室》
1854-1855　油彩·畫布　361×598cm
奧賽美術館，巴黎

庫爾貝

出生於鄰近瑞士國境的法國奧爾南地區，父親乃當地知名人士。幾乎以自學的方式習得繪畫技巧。雖然積極提交作品應徵沙龍展卻接連落選，1844年首度入選，並於1849年獲得二等獎。

古斯塔夫·庫爾貝　《自畫像》
1849　油彩·畫布
45.8×37.8cm
法布爾博物館，蒙彼利埃

首度入選政府主辦的沙龍展後，接著不斷落選，這幅畫作就是在此時期繪製的。庫爾貝將之命名為《絕望》。

古斯塔夫·庫爾貝　《絕望（自畫像）》
1848　油彩·畫布　89×99cm
私人收藏

我怎麼可能會落選啊！

反抗權勢至死方休，渾身是膽的反骨畫家

1819-1877

庫爾貝

古斯塔夫·庫爾貝

Gustave Courbet

畫室

文化部長氣到臉紅

庫爾貝與米勒同樣都是在二月革命之後嶄露頭角的畫家。他畫下故鄉村莊的勞工在小酒館休憩的情景，獲得共和派政府的賞識，並在官方舉辦的展覽會（沙龍）拿下二等獎。

然而隨著政權旋即遭保守派奪回，評價標準又有了一百八十度的轉變。他在2年後推出描繪村莊葬禮的巨幅力作卻是惡評如潮。儘管如此，庫爾貝仍持續描繪自己所見的真實景象。當時的文化部長因看中庫爾貝的才華而使出懷柔政策，但他不領情，雙方因而爆發激烈口角。庫爾貝也因此無法在1855年的巴黎世界博覽會上展出作品。

寫實主義

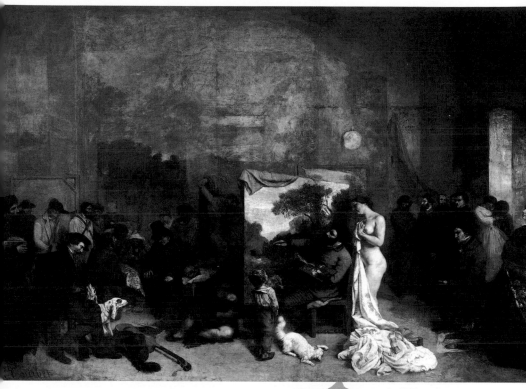

就連彼此敵對的安格爾和德拉克洛瓦都認同的
成名作。此畫作在沙龍展獲得二等獎，並被法
國政府買下，爾後庫爾貝無須經過審查就能在
沙龍展上展出作品。

古斯塔夫・庫爾貝　《奧爾南晚餐後》　1849
油彩・畫布　195×257cm　里爾美術館，里爾

> 畫面右邊為庫爾貝的贊助人，
> 左邊是他所描繪的真實社會。

遭禁也沒在怕！我自己來辦

那麼庫爾貝是如何應對的呢？沒想
到，他居然自行舉辦史上第一場個展，
而且地點就在世界博覽會的會場旁邊。
庫爾貝在這場個展上發表的大作即
為《畫室》。他實踐了文宣手冊上所揭
櫫的「寫實主義」宣言，將自身所見所
聞不加修飾地如實呈現出來。

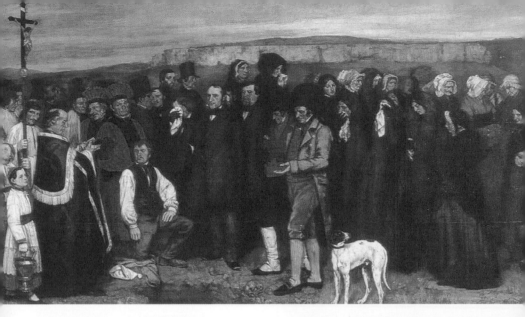

打著歷史畫的名義，以超大版面描繪奧爾南
這個小村莊的居民舉辦葬禮的情景，推出後
引來了嚴厲的批評。庫爾貝認為呈現當下現
況的畫作，在日後的時代來看即為歷史畫。

古斯塔夫・庫爾貝　《奧爾南的葬禮》
1849-1850　油彩・畫布　315×668cm
奧賽美術館，巴黎

以當時的審查標準來看，這完全是犯大忌的
作品，研判應該是愛好此道者私下偷偷委託
的春畫。無論任何題材，庫爾貝都能發揮精
湛功力，因而受到大眾支持，不愁吃穿，所
以才敢挺身對抗權勢。

古斯塔夫・庫爾貝　《穿白襪的女人》
1864　油彩・畫布　65×81cm
巴恩斯基金會，費城

忠於原味的真實裸體畫，與安格爾等學院派畫家所描
繪的理想化裸體截然不同。拿破崙三世甚至拿起馬鞭
抽了這幅畫一下，怒批「這畫醜死了！」聽聞此事的
庫爾貝則露出一臉得意的表情。

古斯塔夫・庫爾貝　《浴女》
1853　油彩・畫布　227×193cm
法布爾博物館，蒙彼利埃

寫實主義

古斯塔夫・庫爾貝 《暴風雨後的埃特雷塔懸崖》 1870 油彩・畫布 130×162㎝ 奧賽美術館，巴黎

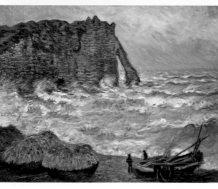

克洛德・莫內 《埃特雷塔 波濤洶湧的大海》 油彩・畫布 81×100㎝ 里昂美術館，里昂 1883

亦獲得保守派讚賞的海景畫。

畫中地點為諾曼第的風景區。莫里斯・盧布朗的亞森・羅蘋系列中的《奇巖城》便是以這裡作為舞台。從舊世代的保守派到新生代的印象派，皆對庫爾貝的海景畫給予好評。莫內也為這座懸崖留下了畫作。

現在的「日常」在百年後會成為歷史。

不需要任何勳章的加持

庫爾貝毫不理會保守派的批評，從風景畫到春畫，包辦各種題材。他在政治上也貫徹反骨精神，拒絕獲頒勳章。

他參與了1871年由勞工所建立的巴黎公社，並煽動民眾摧毀拿破崙勝利紀念柱。庫爾貝在鎮壓事件之後遭到逮捕，並於獲釋的同時流亡瑞士，完全無視紀念柱的索賠命令，直到離開人世。

令後輩無比的景仰與崇拜！

後來被稱為印象派的年輕畫家，都對庫爾貝這種不按牌理出牌的人生哲學與藝術充滿敬仰。據悉他們自行舉辦的展覽會，就是仿效當年庫爾貝的個展。

在這些人當中，莫內還在庫爾貝昔日取材的地點創作海景畫，甚至將自己的身影畫入作品中，可見莫內對庫爾貝有多崇拜。

拉斐爾的徒弟萊蒙迪是相當活躍的銅版畫家。他擅自將老師的原畫製作成版畫，銷售全歐洲。

馬爾坎托尼奧・萊蒙迪
取自拉斐爾的原畫
《帕里斯的評判》 1515
銅版畫 斯圖加特國立美術館
斯圖加特

引用 1

＋

引用 2

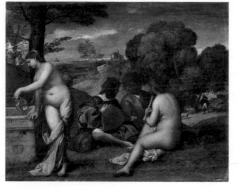

提香為威尼斯畫派中最具代表性的巨匠，留下了許多名作經典中的經典，成為習畫之人的學習範本。

提香・韋切利奧
《田園合奏》
1510左右 油彩、畫布
105×137cm
羅浮宮博物館，巴黎

虛構人物OK，實際人物卻NG？
挑戰這項莫名規定的老大哥

1832-1883

馬內
Édouard Manet
愛德華・馬內

草地上的午餐

以前人的畫作為底描繪真人裸體

《草地上的午餐》這幅畫是以文藝復興時期的大師作品為基底，企圖打造成現代古典繪畫的野心之作。畫面前方三人的構圖乃是取自拉斐爾的《帕里斯的評判》，只有女性一絲不掛的呈現方式，則是源自提香的《田園合奏》。

然而這幅作品不但在1863年的沙龍展落選，還被罵翻天。由於馬內並未畫出神話或《聖經》的登場人物應有的「象徵物」，等於是以真人裸體入畫，因而遭到痛批。但馬內並未因此氣餒，反而正面迎戰只憑是否有象徵物就決定畫作猥褻與否的愚蠢傳統。

106

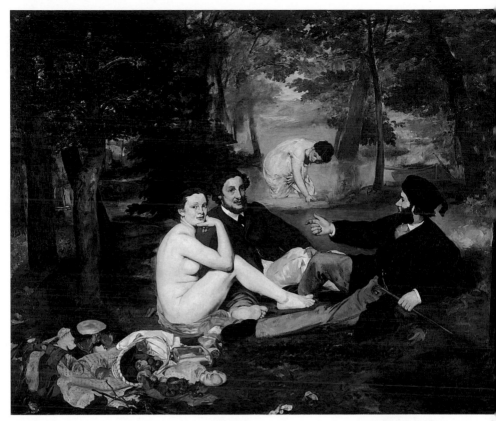

這幅畫作原名為《水浴》,後來由馬內親自改名。畫面前方的
女性之所以赤身裸體,可能是和後方的女性一樣剛泡完水也說
不定。當時非常流行在水邊野餐。

愛德華・馬內　《草地上的午餐》　1863
油彩・畫布　207×265cm　奧賽美術館,巴黎

明明女神再怎麼
性感都OK,
為什麼這種裸體
就NG呢?

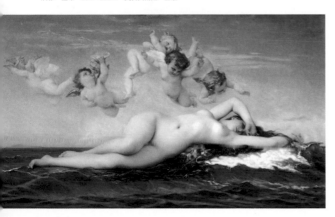

大力抨擊馬內的評審之一卡巴內爾於同
一年的沙龍展所展出的畫作。他所描繪
的裸體更為露骨煽情,但因為畫出了代
表維納斯的邱比特,因而被盛讚為「正
統的藝術」。

亞歷山大・卡巴內爾　《維納斯的誕生》
1863　油彩・畫布　130×225cm
奧賽美術館,巴黎

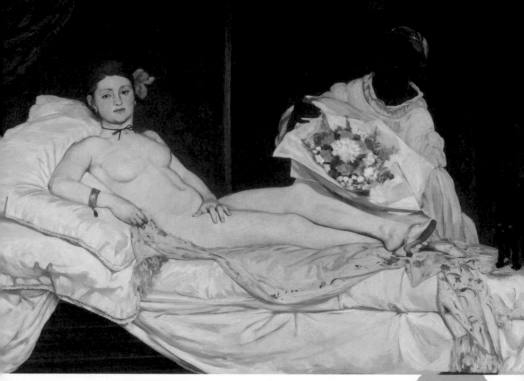

此作品可看出受到日本浮世繪的影響，與傳統西洋繪畫的陰影技法相比顯得較為呆板，有輪廓線的畫法也是一大特徵。換句話說就是以古典為題材，但採用最新的畫風與寫實手法。

愛德華・馬內　《奧林比亞》
1863　油彩・畫布
130.5×191cm　奧賽美術館，巴黎

提香不也是以娼妓作為模特兒嗎！

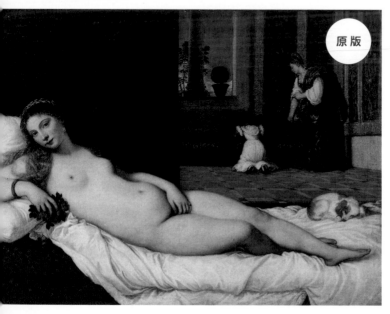

原版

用來表明女性是維納斯的「象徵物」就只有手上那束花而已。畫面中可看到象徵忠誠的狗、陪嫁箱，以及愛神維納斯，研判這或許是一幅用來祝賀結婚的作品。

提香・韋切利奧
《烏爾比諾的維納斯》
1538　油彩・畫布
119×165cm
烏菲茲美術館，佛羅倫斯

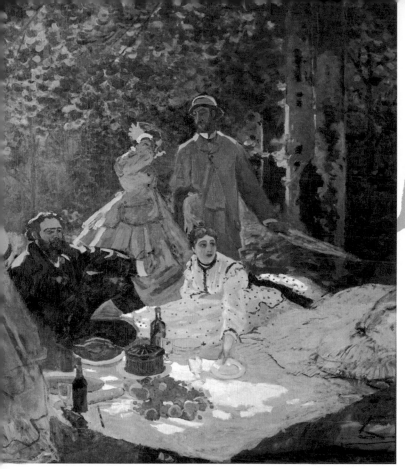

克洛德・莫內　《草地上的午餐（局部）》　1865-1066　油彩・畫布
248.7×218cm　奧賽美術館，巴黎

相當景仰馬內的莫內
也畫了一幅相同主題
的作品，打算參加沙
龍展，卻因為來不及
完成而斷念。據說畫
面左邊身穿黑衣的男
子，是以莫內所崇敬
的另一位前輩庫爾貝
為模特兒。

致敬馬內的《草地上的午餐》！

不退反進，大獲全勝

馬內在2年後的沙龍展上，推出以
提香的《烏爾比諾的維納斯》為原型所
繪製的《奧林比亞》。他刻意畫出當時
在巴黎娼妓之間流行的頸鍊與手環，藉
以強調此乃真實人物。他採取同樣的構
圖，並把原版中象徵忠誠的狗換成象徵
狂野奔放的貓，手法比前作更為大膽，
並成功入選展覽。

被印象派畫家當成大師崇拜

畫風嶄新有創意，而且又比庫爾貝
更具社交能力的馬內，吸引了大批年輕
畫家追隨。這群人因為馬內工作室的所
在地而被稱為巴蒂尼奧勒派。他們在日
後仿效庫爾貝自行舉辦展覽會，並被稱
為印象派。

馬內於 1856 年左右離家打拚，在巴黎的巴蒂尼奧勒地區租了工作室並自立門戶。與此同時，他也開始與妻子蘇珊和兒子（？）雷昂同住。

納達爾 《愛德華·馬內肖像照》
1867-1870左右

馬內

我的爸爸究竟是誰？

8 年後

馬內在 1861 年左右以雷昂為模特兒所繪製的《持劍的男童》（右）。可從中感受到馬內相信這個孩子就是自己親骨肉的疼愛之情。

愛德華·馬內 《持劍的男童》
1861 油彩·畫布
131.1×93.4cm
大都會藝術博物館，紐約

讀書

究竟是兒子還是弟弟？

畫作右上方的黑色部分，破壞了以白色為基調的整體畫面和諧，看起來相當不自然，實際上也真的是後來才補畫上去的。據說馬內在描繪妻子蘇珊的這幅作品中，事後補畫上去的是他的兒子雷昂。只不過雷昂在戶籍上卻是他的弟弟。

馬內與妻子和兒子間的奇特關係，或許可說是他光輝燦爛的人生中唯一的陰影。

相信雷昂是自己的兒子

馬內18歲左右時，父親雇用蘇珊教導他鋼琴，2年後她則生下雷昂這名私

馬內以雙親為題材的這幅作品，在1861年
首度入選沙龍展。然而展出後卻遭批評「這
對夫妻也太冷冰冰了」。或許馬內在創作之
際不經意流露出面對父親時的複雜心境。

愛德華・馬內　《奧古斯特・馬內夫妻肖像》
1860　油彩・畫布　110×90cm　奧賽美術館，巴黎

這位年長馬內3歲，略顯福態的妻子，在印象派
後輩中的評價不怎麼樣，但思及她是馬內第一位
交往的女性，或許就能理解馬內為何會對她如此
低姿態。

愛德華・馬內　《讀書》　1848-1883
油彩・畫布　61×73.2cm　奧賽美術館，巴黎

生子。看到這裡，大家應該心裡有底了
吧。蘇珊既是馬內父親的情婦，同時也
是馬內最初交往的女性，所以才不知道
雷昂究竟是誰的兒子。

　　事實上，馬內開始與蘇珊母子一起
生活之後，直到父親過世前都未與蘇珊
辦理結婚登記，而且終其一生都沒有認
雷昂這個兒子。儘管如此，他還是相當
疼愛雷昂，有時還會為其作畫。馬內之
所以在妻子的肖像畫添上這一筆，或許
正顯露出他想相信雷昂是自己親骨肉的
心情。

1841-1870

巴齊耶

Frédéric Bazille
弗雷德里克・巴齊耶

巴蒂尼奧勒的工作室

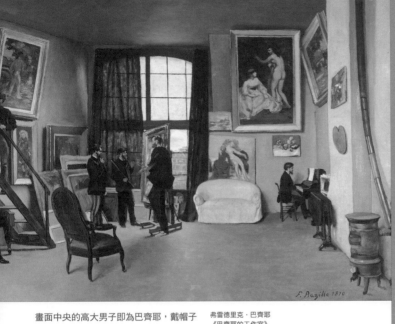

與夥伴共度
青春的工作室。

畫面中央的高大男子即為巴齊耶，戴帽子的男人則是馬內。據悉巴齊耶的畫像並非本人所繪，而是馬內為了悼念他於日後補畫的。

弗雷德里克・巴齊耶
《巴齊耶的工作室》
1870　油彩・畫布
98×128cm
奧賽美術館，巴黎

馬內好比
印象派的老大哥，
吸引許多人追隨。

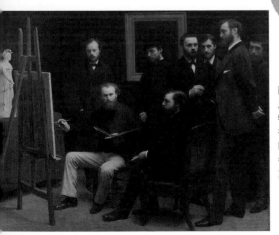

面向前方手持畫筆者為馬內。坐在椅子上的人物為作家亞斯楚克。站在其身後的高大男子為巴齊耶，位於其右後方者為莫內。站在畫框前方的則是雷諾瓦。

亨利・方丹─拉圖爾
《巴蒂尼奧勒的工作室》
1870　油彩・畫布
204×273.5cm
奧賽美術館，巴黎

印象派

3.塞尚　　　　2.雷諾瓦　　　　1.莫內

1.1871年的莫內肖像照
2.1861年的雷諾瓦肖像照
3.保羅・塞尚的肖像照
4.卡米耶・畢沙羅　《自畫像》
1873　油彩・畫布
55.5×46cm　奧賽美術館，巴黎
5.奧古斯特・雷諾瓦
《阿爾弗雷德・西斯萊肖像畫》
1864　油彩・畫布
81×65cm
布爾勒收藏展覽館，蘇黎世

5.西斯萊　　　　4.畢沙羅

巴齊耶

出身法國南部蒙彼利埃的
名門望族，乃印象派的幕
後功臣，一般咸認若沒有
他，印象派就不會誕生。

弗雷德里克・巴齊耶
《自畫像》
1865-1866　油彩・畫布
108.9×71.1cm
芝加哥美術館，芝加哥

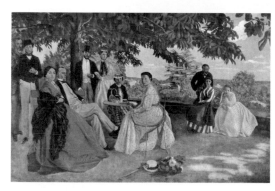

巴齊耶的父親加斯頓為國會議員，他當初
為了成為醫生而前往巴黎，卻因為喜歡繪
畫，加入夏爾・格萊爾的畫室，結識了雷
諾瓦等人。

弗雷德里克・巴齊耶　《家族聚會》
1067 1868　油彩・畫布　152×230cm
奧賽美術館，巴黎

家境富裕的大好人

因為仰慕莫內而由莫內、雷諾瓦等
人所組成的「巴蒂尼奧勒派」，成員大
半是年輕貧窮又不賣座的畫家。而從物
質與精神方面給予他們協助的，正是家
裡十分富有的巴齊耶。

他租了一間大工作室免費提供給成
員使用，並買下他們在沙龍展落選的作
品，裝飾在工作室的牆面。

印象派的幕後功臣

巴齊耶本身也對沙龍展的評選標準
感到不滿，因而號召夥伴，計畫自行舉
辦展覽會。然而，此時卻爆發了普法戰
爭，巴齊耶為了履行貴族義務而出征，
年僅28歲便戰死沙場。

巴齊耶死後，剩下的夥伴則在4年
後的1874年舉辦展覽會，他們也
從此被稱為印象派。

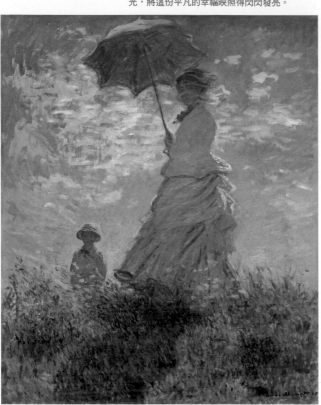

1875年

第二屆印象派展覽的參展作品。這是莫內在亞爾嘉杜時期的畫作，當時生活雖然拮据，但夫妻和睦恩愛，他對繪畫工作亦充滿幹勁。和煦的風與光，將這份平凡的幸福映照得閃閃發亮。

克洛德·莫內 《撐陽傘的女人》 1875 油彩·畫布 100×81cm 國家藝廊·華盛頓

1840-1926

莫內

Claude Monet

克洛德·莫內

漫步、撐陽傘的女人

時隔多年後消失的面容

莫內《撐陽傘的女人》一共有3張畫作。第一張為1875年所創作，畫中的兒童為莫內的長子尚。女性的臉龐雖被面紗覆蓋，但有確實畫出來，可看出是莫內的亡妻卡蜜兒。

至於其他2張則是在1886年繪製的，無論哪一張都未畫出女性的容貌。在這11年間，究竟發生了什麼事？

忽然之間兒女成群

在繪製第一張畫作時，莫內一家雖然生活貧窮，但過得很幸福。然而3年後，莫內的贊助人——百貨大亨歐希德

印象派

＼11年後／

1886年

完成第三張《撐陽傘的女人》數年後，莫內彷彿決心與人物畫訣別般，沉浸於繪製風景畫的系列連作。

克洛德・莫內　戶外人物習作　《面向左方的撐陽傘的女人》
1886　油彩・畫布　131×88.7cm
奧賽美術館，巴黎

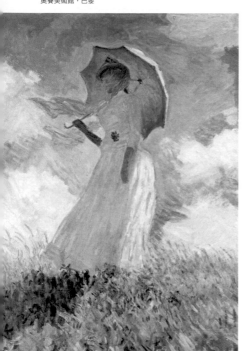

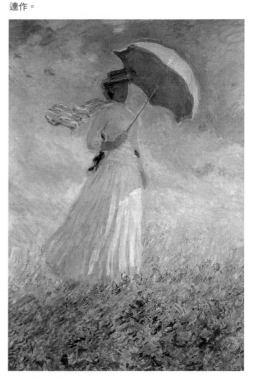

克洛德・莫內　戶外人物習作
《面向右方的撐陽傘的女人》　1886　油彩・畫布
130×89.3cm　奧賽美術館，巴黎

納達爾攝影
《克洛德・莫內肖像照》
1899

莫內

印象派大師之一。由於婚事遭到父親反對而被斷絕金援，曾經生活困頓到令他自殺未遂，後來於1874年與夥伴們共同舉辦印象派展覽。

卻因為破產流亡海外。結果歐希德的妻子艾莉絲竟然帶著6個孩子在莫內家住下。莫內一家因而愈發窮困，導致妻子卡蜜兒積勞成疾，生下次子米歇爾後便撒手人寰。

另一方面，艾莉絲與6名子女就這樣賴著不走，後來還與莫內再婚。他也因為這樣成為8名孩子的父親……。

乍見之下似乎是一樁美事，但各位是否覺得哪裡怪怪的呢？

115

莫內擁有兒女成群的大家庭

1880年左右的莫內與歐希德一家

明明毫無關係，
不知為何卻
長得顏像……

莫內的次子
米歇爾

艾莉絲的么兒
尚－皮耶

莫內於第二屆印象派展覽所展出的作品。讓妻子卡蜜兒裝扮成藝妓並作為模特兒，足以顯見莫內的愛妻之情。

克洛德・莫內 《日本女人》
1876 油彩・畫布
231.8×142.3cm
波士頓美術館，波士頓

莫內在 1876 年受託為歐希德的宅邸進行室內裝潢，並寄住了一個夏天。尚－皮耶或許就是在那時懷的孩子。

Claude Monet

伊人面容與甜蜜回憶再度甦醒

艾莉絲應該也有其他的對象可以投靠，但為何偏偏找上莫內，而莫內也允許他們賴著不走呢？因為據說兩人乃不倫關係。當時便有傳言指出艾莉絲的小兒子是莫內的孩子。

如果這件事是真的，對於卡蜜兒來說，未免也太委屈了，丈夫的情婦竟然登堂入室，最後還導致生活困窘，不幸葬送性命。莫內本身應該也感到非常懊悔才對。

莫內會再度提筆繪製《撐陽傘的女人》，說不定就是為了逃離這種悔恨的情緒。本來想以艾莉絲的孩子作為模特兒，透過重畫來覆蓋掉從前與卡蜜兒的幸福回憶，然而亡妻的面容卻倏地浮現眼前，讓他無論如何都無法為人物畫上五官……以上純屬我個人想像。

116

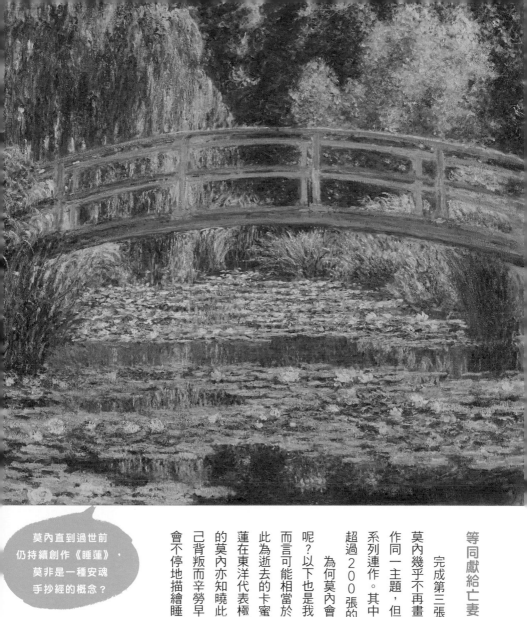

完成第三張《撐陽傘的女人》後，莫內幾乎不再畫人物，而是全心投入創作同一主題，但描繪不同季節或時間的系列連作。其中最有名的莫過於創作出超過200張的《睡蓮》系列。

為何莫內會針對這個題材一畫再畫呢？以下也是我個人的想像，這對莫內而言可能相當於一種抄經的作用，可藉此為逝去的卡蜜兒祈求冥福。蓮花與睡蓮在東洋代表極樂世界的花，喜愛日本的莫內亦知曉此事，他一心想為遭受自己背叛而辛勞早逝的妻子祈福，所以才會不停地描繪睡蓮。

莫內直到過世前仍持續創作《睡蓮》，莫非是一種安魂手抄經的概念？

描繪睡蓮與水的特寫鏡頭不斷年年拉近。

克洛德・莫內
《吉維尼的日本橋與睡蓮池》
1899　油彩・畫布
89.2×93.3cm
費城藝術博物館，費城

印象派並未被貶低！

對既定說法提出異議！

1874年，巴蒂尼奧勒派的畫家終於實現長年來的夢想——舉辦團體展。很多書的內容都有提到，當時的評論家路易·勒魯瓦看到莫內的《印象·日出》後，曾譏諷道：「的確有呈現出印象，但整體感覺比畫到一半的壁紙還糟。」因此他們才被稱作印象派。

然而仔細閱讀完整篇報導便會發現，勒魯瓦其實完全沒有任何嘲笑印象派的意思。

印象派這名字取得好！

勒魯瓦刊登於當時巴黎知名諷刺畫報《喧囂》（Le Charivari）上面的報

導，是藉由一名號稱風景畫大師的虛構老畫家批評印象派的作品，勒魯瓦則是表面上附和，實則透露出嘲諷之意。換句話說，勒魯瓦是暗批無法理解印象派創新繪畫的，正是古典主義畫家。

勒魯瓦大量使用印象這個詞彙，便是他看懂箇中奧妙的證明。相較於描繪對象的形體，這票年輕畫家追求的是捕捉當下的氛圍，所以的確就是在描繪印象。事實上，被稱為印象派令他們感到欣喜，因此下一次開展時便取名為印象派展覽。

印象·日出

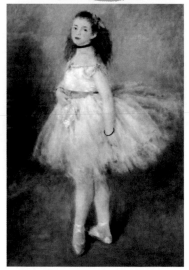

> 雖然沒被看扁，但也沒有大紅。

在勒魯瓦所寫的報導中，虛構的古典主義大師文森在展覽中最初看到的便是這幅作品。他評論道：「配色相當和諧，但雙腳就跟芭蕾舞裙一樣軟綿綿的，毫無真實感。」

奧古斯特·雷諾瓦 《舞者》
1874 油彩·畫布 142.5×94.5cm
國家藝廊，華盛頓

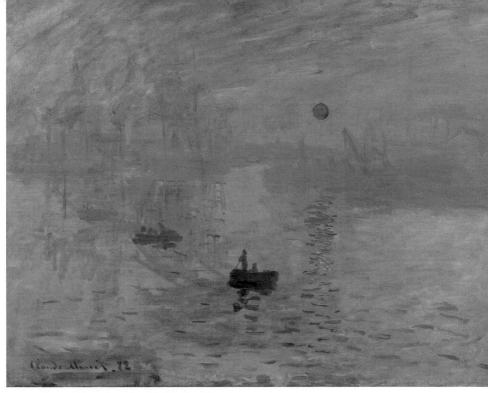

若說印象派的名稱源自這幅作品，這樣的說法其實有點失真，實際上是勒魯瓦認為，整個展覽會就像描繪印象的畫家舉行的發表會，所以「印象」打從一開始便是關鍵字。

克洛德・莫內　《印象・日出》
1872　油彩・畫布　50×65cm
瑪摩丹莫內美術館，巴黎

克洛德・莫內
《通往卡普辛斯的林蔭大道》
1873-1874　油彩・畫布
80.3×60.3cm
阿特金斯藝術博物館，堪薩斯城

保羅・塞尚　《現代奧林比亞》
1873-1874　油彩・畫布
46.2×55.5cm　奧賽美術館，巴黎

塞尚
無與倫比的
破壞力！

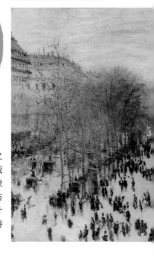

事實上，在這群印象主義者的畫作中，讓文森的腦袋徹底遭到破壞的並非莫內，而是塞尚的作品。看到這幅畫後，文森像是被嚇瘋一般，開始跳起「印地安舞」。

文森看完這幅作品之後生氣地表示：「我知道啦，不就是印象嗎？是說，畫面下方那一坨又一坨的是什麼？這是畫花崗岩時會用的點嗎？」

人物身上的謎樣斑點究竟為何？

1841-1919

雷諾瓦

Pierre-Auguste Renoir
皮耶－奧古斯特・雷諾瓦

第二屆印象派展覽是在印象派的贊助人——畫商保羅・杜蘭德－魯爾的畫廊所舉辦的，雷諾瓦則展出了這幅作品，卻遭到狠批「皮膚出現紫色屍斑」。

皮耶－奧古斯特・雷諾瓦
《習作（陽光中的裸女）》
1876左右　油彩・畫布
81×65cm　奧賽美術館，巴黎

畫面前方的男人，他的後腦勺沒事吧？

雷諾瓦

有很多畫家的人生曲折坎坷，雷諾瓦的人生則是無比平順。他出身平民階級，靠著自己的努力成為畫家並逐漸獲得肯定。話雖如此，從雷諾瓦的作品可看出他下了很多苦功。
《雷諾瓦肖像照》　1861

煎餅磨坊舞會

顏料混在一起時會變得晦暗

　　印象派的創新之處就在於「分割筆觸」。捨棄以漸層表現陰影的西洋畫傳統畫法，不將顏料混合與堆疊，而是直接塗成塊狀，藉由在視覺上產生混合來讓人感受到色彩，這項技法為畫的亮度帶來了革命性的變化。

　　但問題就在於，這項技巧不太適合用來描繪人物。而雷諾瓦這位畫家，對人物的興趣遠勝過風景。

既沒死也沒禿

　　雷諾瓦在第二屆印象派展覽所展出的《陽光中的裸女》，便是運用分割筆觸來呈現印象派的另一項特色——紫色

印象派

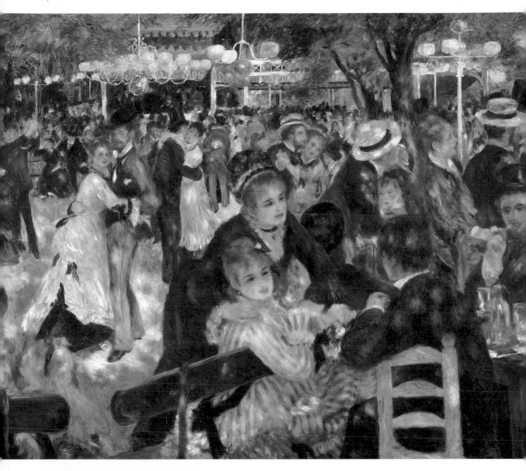

1990年，這幅作品的習作由人稱「東海火爆男」的實業家齊藤了英，以大約119億日圓的價格得標，對日本人而言是知名度很高的畫作。

皮耶–奧古斯特·雷諾瓦
《煎餅磨坊舞會》
1876 油彩·畫布 131.5×176.5cm
奧賽美術館，巴黎

何謂分割筆觸？

不混合顏料來調色，而是直接將顏料擠出來，分割成塊狀並置的技法。利用觀賞者會在腦內將顏色融合的視覺混合作用，呈現出遠勝過將顏料混合的明亮色彩效果。

陰影，但卻遭到狠批「連屍斑都跑出來了」。他在第三屆展覽捲土重來，推出大作《煎餅磨坊舞會》，描繪陽光穿透樹葉照射在人物的頭部與衣服上，卻被嘲笑「好像禿頭」。

奇異的斑點導致畫作滯銷，連帶使得印象派展覽的買氣差強人意。雷諾瓦甚至在原本敵視的沙龍展推出筆法較為收斂的作品，竇加因而怒罵他是叛徒。

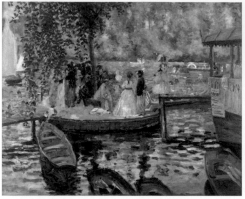

皮耶–奧古斯特·雷諾瓦 《青蛙潭》
1869 油彩·畫布 66.5×81cm
瑞典國立美術館，斯德哥爾摩

兩相比較就能清楚看出，
喜歡畫風景的莫內與喜歡
畫人物的雷諾瓦之間的差異。

同一天在同一地點，同樣以分割筆觸的方式來作畫，
莫內的焦點放在風景，雷諾瓦則聚焦於人物上。

克洛德·莫內 《青蛙潭》
1869 油彩·畫布 74.6×99.7cm
大都會藝術博物館，紐約

Pierre-Auguste Renoir

奧賽美術館的策展人表示，特別受到日本人喜愛的畫作為卡耶博特的《刨地板工人》。他在描繪光線的反射與質感等方面也擁有精湛的技藝，而且還竭盡所能地為其他畫家提供金援。卡耶博特所購入的收藏品，奠定了日後奧賽美術館的館藏基礎。

1878年左右的卡耶博特
肖像照

古斯塔夫·卡耶博特 《刨地板工人》 1875 油彩·畫布
102×147cm 奧賽美術館，巴黎

其實完全不賣座的印象派展覽

雷諾瓦之所以會對敵營示好，最主要的原因在於印象派的首次展覽，營收十分慘淡。幸虧還有畫商杜蘭德－魯爾願意出資並出借畫廊，才終於得以舉辦第二屆。

對處於困境的雷諾瓦伸出援手的，則是同為印象派畫家的古斯塔夫·卡耶博特（Gustave Caillebotte）。家境

古斯塔夫·卡耶博特 《雨天的巴黎街道》
1877 油彩·畫布 212.2×276.2cm
芝加哥美術館，芝加哥

放棄以斑點呈現
肌膚質感，
風光入選沙龍展！

在人物身上完全看不到斑點，陰影部分也捨棄紫色改用黑色。雷諾瓦原本就是擅長描繪人物的畫家，收起過於前衛的畫法便能獲得極高的評價。此作品亦入選了1879的沙龍展。

皮耶－奧古斯特・雷諾瓦
《夏邦提耶夫人和孩子們》
1878　油彩・畫布　153.7×190.2cm
大都會藝術博物館，紐約

富裕的他不但買下《煎餅磨坊舞會》，還收購了其他夥伴滯銷的作品。

最終抵達玫瑰色的新境地

生活依舊苦哈哈的雷諾瓦，不再全面使用分割筆觸的畫法，而是改以較為內斂的畫風來替富裕階級繪製肖像畫。而且他在義大利旅行的時候，受到拉斐爾的作品感動，於是一舉回歸古典主義畫風。

至於重拾印象派風格的筆觸，進而讓「玫瑰色肌膚」成為該派畫風的代名詞，則要等到1886年印象派展覽於第八屆畫下句點以後了。

竇加

印象派的創始成員之一，馬內之友。乃富裕銀行家的長子，自國立美術學院畢業後，作品數度入選沙龍展。後來背負著父親所留下的債務，靠著大量產出畫作清償。

愛德加·竇加 《自畫像》 1855 油彩·紙 81.5×65cm
奧賽美術館，巴黎

刻意畫出舞台導演，藉以襯托出少女們的稚嫩。

愛德加·竇加 《舞蹈教室》
1873-1876 油彩·畫布
85.5×75cm
奧賽美術館，巴黎

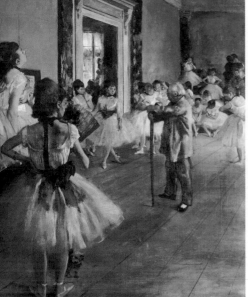

竇加的舞者圖肯定會出現老頭，毫無例外。

找出隱藏在畫面中的色老頭！

「芭蕾舞者畫家」竇加，其實也是一位「色老頭畫家」。他所創作的舞者畫作，大多會悄悄地畫上沒有必要出現的老頭身影。

印象派

此畫作的法文原名為Étoile，意指星星，以芭蕾舞而言，就是第一女主角。畫面左後方的黑衣老頭若真是金主的話，應該會一臉得意，不過刻意不畫出表情正是竇加的厲害之處。

愛德加・竇加　《明星》
1876　粉彩　58.4×42cm
奧賽美術館，巴黎

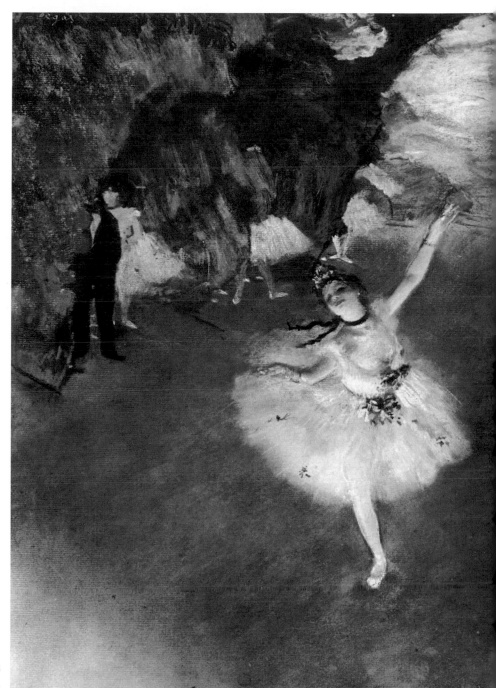

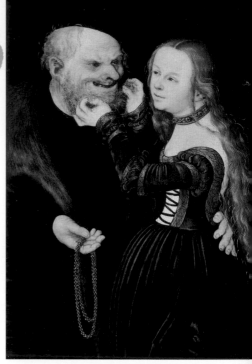

從古至今的
人氣組合。

請各位注意畫面右後方，有2位
百無聊賴地等著情婦練習結束的
色老頭。

愛德加・竇加 《舞台排演》
1874左右 粉彩・混合技法
54.3×73cm
大都會藝術博物館，紐約

竇加熱愛描繪芭蕾舞者的理由（官方說法）

理由 1 由於眼疾之故，
不喜歡室外光線。
→追求人工照明的效果

理由 2 具備絕佳的素描功力，
擅長捕捉轉瞬即逝的
各種動作。

理由 3 以舞者為題材的畫作
最為暢銷。

克拉納赫於16世紀所繪製的畫作，呈現醜老頭與
（看起來）天真無邪的少女之對比。老頭子愈醜，
愈能襯托出少女的情色感。

老盧卡斯・克拉納赫
《不登對的情侶 老人與年輕女子》
1522 油彩・木板 86×63cm
布達佩斯國立美術館，布達佩斯

舞者熱衷找乾爹的時代

竇加描繪舞者的表面理由，就如同上表所述。那麼，他總是偏好以色老頭入畫，又是出自何種原因呢？

其實在竇加所處的時代，舞者總是少不了乾爸爸的贊助。就連巴黎歌劇院的女主角也大多選擇成為富豪的情婦。

因此，畫出沒有必要出現的老頭，任何人一看就會明白箇中蹊蹺，甚至會對本應在場的指揮者或舞台導演產生不必要的聯想。

藉由少女佯裝天真無邪來凸顯老頭的醜陋，也是自文藝復興時期延續下來的西洋繪畫傳統手法。

害羞男的NTR願望

這麼說來，竇加本人也是個色老頭嗎？其實正好相反。竇加是個生性害羞到甚至不敢直視女性的人。實際上，出自其手的芭蕾舞者畫作也大多是窺探式的

126

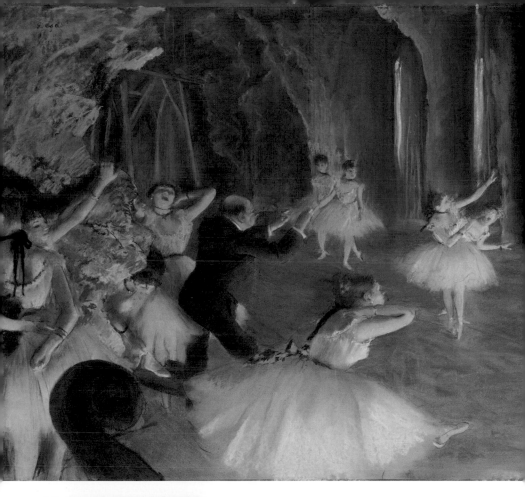

愛德加・竇加
《三位舞者》
油彩・畫布　私人收藏
1873

生性害羞，不敢直視女性的竇加，描繪芭蕾舞者時基本上也是採取偷窺視角。渾然不知自己正被觀察而毫不設防的女子姿態，與洛可可藝術的閨房畫有異曲同工之妙。

無法正眼直視異性，
只能偷偷窺視。

構圖，沒有從正面描繪的作品。

以下純屬我個人的想像，竇加本身
一方面可能對猶如女神的舞者遭下流老
頭蹂躪的現象感到氣憤，另一方面卻又
暗地裡感到興奮不已，或許他的內心存
在著「ＮＴＲ（被戴綠帽）願望」也說
不定。

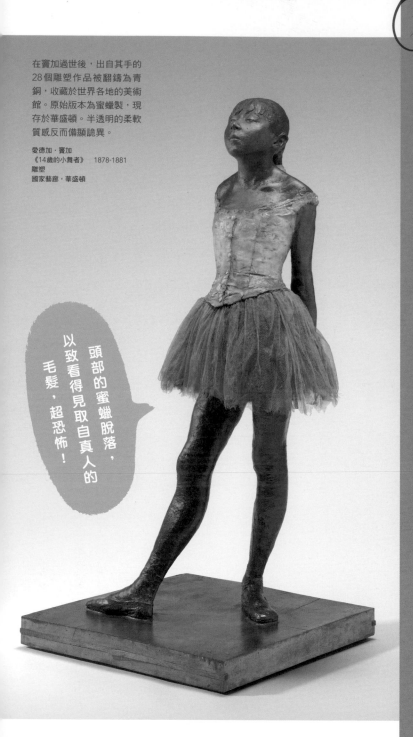

在竇加過世後，出自其手的28個雕塑作品被翻鑄為青銅，收藏於世界各地的美術館。原始版本為蜜蠟製，現存於華盛頓。半透明的柔軟質感反而備顯詭異。

愛德加·竇加
《14歲的小舞者》　1878-1881
雕塑
國家藝廊，華盛頓

頭部的蜜蠟脫落，以致看得見取自真人的毛髮，超恐怖！

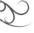

印象派

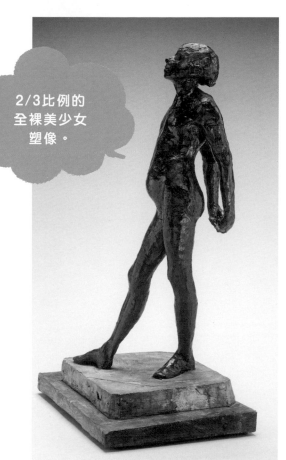

在穿上芭蕾舞衣前的全裸狀態,後來被翻鑄成青銅雕塑。14歲全裸這樣的主題,無論是在當時還是現在,皆違反了公序良俗。

愛德加・竇加 《14歲的小舞者》
1878-1881 青銅雕塑

1917年竇加與世長辭,享壽83歲,之後遺屬在他的房間內發現各式各樣的全裸雕塑。他們選出了尺度勉強過關的作品翻鑄成青銅雕塑,並公開發表這些創作。

愛德加・竇加 《浴盆》
1888 青銅雕塑 奧賽美術館,巴黎

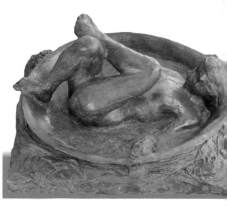

2/3比例的全裸美少女塑像。

引起全法震驚的問題作品

竇加生前唯一發表過的雕塑作品,是以就讀巴黎歌劇院舞蹈學校的14歲少女作為模特兒。使用蜜蠟捏製成全裸塑像,並加上真人假髮與布質舞衣,再以蠟覆蓋。

竇加在1881年第六屆印象派展覽發表此作品時,無論是來自或其他印象派畫家,所有人皆看傻了眼。除了把還活著的人製成蠟像令觀者全身發毛外,以14歲的孩子作為全裸模特兒也引起很大的反彈。

年老後依然故我,更熱愛雕塑

竇加在這之後未曾再發表過雕塑作品,大家以為他可能學乖了,但竇加的變態魂卻始終潛藏在心中。他在晚年失明後依然鎮日關在自己的工作室裡,只憑手感持續創作美少女塑像。在其過世後,目睹這些作品的遺屬也看傻了眼。

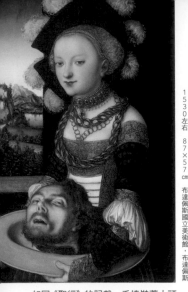

老盧卡斯·克拉納赫 《莎樂美與施洗者聖約翰的頭顱》
1530左右 87×57 cm 布達佩斯國立美術館，布達佩斯

如同《聖經》的記載，手捧裝著人頭的托盤是描繪莎樂美時的傳統表現方法。因為能呈現出美與醜、性與死的對比，自古便是極具人氣的主題。

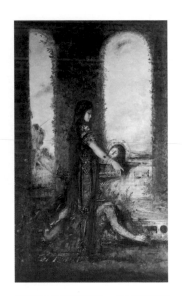

莫羅的女性觀相當扭曲。他在親自解說此作品的文章中提到，女性在看到對方奄奄一息時，就算不期盼這樣的結果，也會因動物本能而感到開心。但這完全是毫無根據的主張。

古斯塔夫·莫羅 《庭園內的莎樂美》
1878 水彩 私人收藏

古斯塔夫·莫羅 《自畫像》
1850 油彩·畫布 41×32 cm
古斯塔夫·莫羅美術館，巴黎

莫羅

法國象徵主義的代表畫家。家境優渥富裕，無須靠賣畫維生，因此只在有意願時才報名沙龍展，也就是所謂的尼特族畫家始祖。

《聖經》沒有頭顱飄浮空中的情節

猶太王希律因娶兄弟的前妻希羅底為后，遭到施洗者聖約翰譴責他違反律法，希律王將其逮捕後，卻猶豫是否該處刑。此時適逢希律王生日，女兒獻舞祝壽，希律王大喜並允諾「要什麼我都

賞給妳」，希羅底便把握機會命令女兒要求希律王砍下約翰的首級，約翰因而遭到斬首。這是《聖經》記載的內容。

但莫羅畫的卻是莎樂美跳舞到一半時，約翰的頭顱便突然「顯靈」。指著頭顱的她，看起來就像是主動表明想取聖人首級的惡女。

顯靈

130

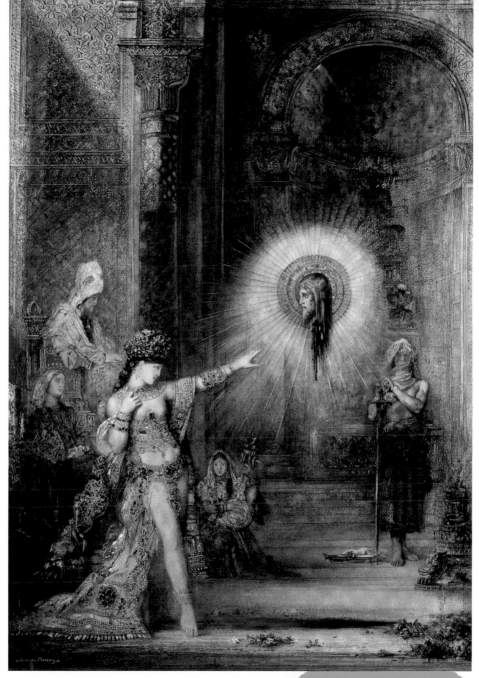

高高在上地坐在左邊寶座的是希律王，旁邊則是王后希維底。真正的惡女其實是這位王后。此作品為入選 1876 年沙龍展的水彩畫作，除此之外還有 2 幅油畫版本。

古斯塔夫‧莫羅　《顯靈》　1876　水彩‧紙　106×72cm　奧賽美術館，巴黎

出現的時間點太早！
明明都還沒開口
要他的項上人頭。

作繭自縛的男人與蛇蠍女

莫羅無視《聖經》的記載，將莎樂美描繪成「毀滅男人的蛇蠍女」象徵。

蛇蠍女的法文是 Femme Fatale（致命女郎），這其實是男人扭曲了對女性的憧憬與畏懼所衍生出的妄想。男人之所以會被挑起性慾，都怪女性誘惑使然，這變成了男性用來逃避責任的一種藉口。

表面上的禁慾主義在19世紀末的歐洲達到巔峰，導致蛇蠍女大為流行，因而也成為象徵主義藝術不可或缺的一大主題。

英國19世紀末最具代表性的詩人。王爾德在巴黎看過《顯靈》之後所創作的戲劇《莎樂美》，至今仍在世界各地上演。

《奧斯卡‧王爾德肖像照》
1882 拿破崙‧薩羅尼攝影

何謂象徵主義？

將眼睛看不見的抽象概念或情感，用看得見的具體事物加以比擬的表現手法。這是誕生於19世紀後半的藝術運動，與印象主義並列為兩大潮流。

> 什麼動物
> 早上有4隻腳，
> 中午有2隻腳，
> 晚上有3隻腳？

向路過的旅人出謎題，如果答不出來就把人吃掉的怪物斯芬克斯，也經常被描繪成蛇蠍女的象徵。伊底帕斯說出正確答案「人類」，才得以倖免於難。

古斯塔夫‧莫羅 《伊底帕斯與斯芬克斯》
1864 油彩‧畫布 206.4×104.8cm
大都會藝術博物館，紐約

象徵主義

廣獲世紀末
上流人士的喜愛！

男人的妄想改變了人物特性

由於莫羅的《顯靈》大受歡迎，原本莎樂美在《聖經》中只是個對母親言聽計從的少女，卻搖身變成斬首事件的始作俑者。不只如此，從這幅畫作獲得靈感的英國詩人奧斯卡·王爾德所創作的戲劇，搭配畢爾茲利的插圖，強行將莎樂美塑造成向約翰求愛遭拒而心生殺機，並親吻頭顱的獵奇殺人犯。讓莎樂美從此成為蛇蠍女的代名詞。

奧布利·畢爾茲利
奧斯卡·王爾德 《莎樂美》插圖 1894

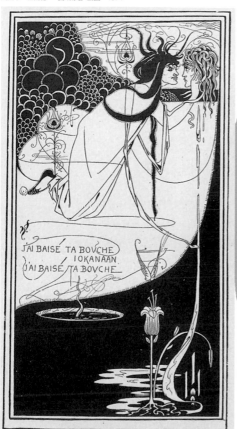

這下子，你只屬於我一個人了。

納達爾攝影 《莎拉·伯恩哈特》 1864左右

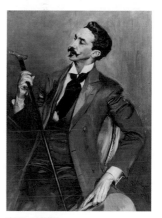

喬瓦尼·波爾蒂尼
《孟德斯鳩肖像畫》
1897 油彩·畫布
115.5×82.5cm 奧賽美術館，巴黎

當時的時尚教主孟德斯鳩伯爵，以及大明星莎拉·伯恩哈特皆收藏了莫羅的作品。

25歲便英年早逝的奧布利·畢爾茲利。王爾德似乎不太滿意他的插圖，但在坊間卻大獲好評。這也是促使戲劇《莎樂美》風靡全世界的一大要因。

對眼睛與花朵著魔的男人

希臘神話中的庫克洛普斯是凶殘的獨眼巨人，不過魯東筆下的巨人卻有種落寞感。這似乎反映出畫家自身的內向性格。

魯東從早期開始便對「眼睛」以及「花朵」這兩項題材相當執著。據悉這與他年少時沉迷於觀察植物有關。聽說

魯東

出身法國波爾多。在體弱多病的孩提時代與家人分開，輾轉在保母與親戚之間孤單地生活，據說因此很喜歡幻想。以象徵主義畫家的身分留下許多畫風獨特的作品。

奧迪隆・魯東 《自畫像》
1880 油彩・畫布

我像植物嗎？

奧迪隆・魯東 《起源》
石版畫

奧迪隆・魯東 《綠松石花瓶裡的花》
1911左右

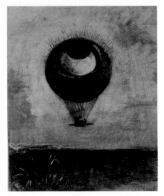

奧迪隆・魯東 《眼睛氣球》
石版畫

《鬼太郎》的眼球老爹的靈感來源。

畫風獨特的魯東並非孤傲的怪人，反而備受年輕畫家的景仰。在發起獨立沙龍展時，甚至還被推舉為主席。

獨眼巨人

《變形記》中的巨人族波利菲莫斯愛上海中神女葛拉蒂亞，可是葛拉蒂亞卻與牧羊人阿奇斯相戀。波利菲莫斯在嫉妒心的驅使下，以岩石擊斃阿奇斯。

與兒子一同步入彩色世界

盡是創作黑白版畫與鉛筆畫的魯東在49歲時喜迎次子，作品也逐漸變得繽紛起來。對於長子天折6個月大時就天折的魯東來說，兒子的成長應該令其感到無比喜悅。然而，心愛的兒子卻在第一次世界大戰期間生死未卜，鬱鬱寡歡的魯東便在沮喪失意的狀態下與世長辭。他那色彩繽紛的世界隨著兒子的誕生展開，亦隨同其離去而結束。

花朵恐懼症患者會覺得自己「被花盯著看」而感到害怕，或許魯東也在花朵中看見了眼睛也說不定。

溫柔的眼神中卻流露出落寞之情。
明明是生性凶殘的巨人，

奧迪隆・魯東
《獨眼巨人》　1914左右
油彩・紙
65.8×52.7cm
庫勒慕勒美術館，渥特羅

溺斃也要畫得很淒美的倒戈神童

米萊

John Everett Millais
約翰・艾佛雷特・米萊

何謂拉斐爾前派？

1848年由就讀英國皇家藝術學院的米萊、羅賽蒂等7位成員組成。他們對藝術學院的教育感到反彈，主張回歸到拉斐爾之前，美術與工藝結為一體的哥德式藝術，不將自然景象理想化，而是原原本本地如實呈現。

《奧菲莉亞》
被視為拉斐爾前派
代表作品的原因

↓

民族主義
（描繪英國的古典文學）

＋

寫實主義
（如實描繪自然景象）

＋

回歸哥德式風格
（早期尼德蘭藝術的細緻性）

＋

象徵主義
（描繪象徵睡眠或死亡的罌粟）

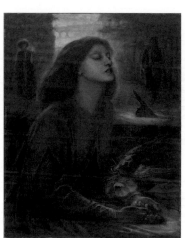

這幅畫作的模特兒伊莉莎白・席黛爾乃拉斐爾前派的繆思女神。後來成為羅賽蒂之妻。

但丁・蓋布瑞爾・羅賽蒂
《幸福的碧雅翠絲》
1864-1870　油彩・畫布
86.4×66cm　泰特不列顛美術館，倫敦

在河中唱歌而溺斃

這幅作品描繪的是莎士比亞著名戲劇《哈姆雷特》中的奧菲莉亞。故事描述奧菲莉亞的情人哈姆雷特誤殺了她的父親，導致她發瘋掉入河裡，在唱歌的過程中香消玉殞。這是在拉斐爾前派中技壓群雄的米萊使出渾身解數創作的精心之作。

米萊

1854年左右的米萊肖像照

出身英國南開普敦。從小便展現出繪畫天分，甚至被譽為神童。11歲時就讀藝術學院附屬學校，成為該校史上最年輕的學生。16歲時作品入選學院的展覽會。

奧菲莉亞

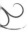

夏目漱石
在《草枕》中，
將此畫作形容為
風雅的土左衛門。

據說模特兒伊莉莎白·席
黛爾為了這幅畫，長時間
穿著戲服浸泡在浴缸內而
染上肺炎。

約翰·艾佛雷特·米萊
《奧菲莉亞》
1851-1852 油彩·畫布
76.2×111.8cm
泰特不列顛美術館，倫敦

匯集了各種要素而成為代表作

《奧菲莉亞》融入了米萊所屬的拉
斐爾前派所追求的所有目標。

身為英國人，以英國的古典文學為
主題（民族主義）、描繪眼睛所見的自
然（寫實主義）、所有景物皆清晰可辨
的細膩畫法（回歸哥德式風格）、畫龍
點睛地配置令人聯想到睡眠或死亡的罌
粟花等象徵性物品（象徵主義）。能將
這麼多的元素均衡地融合在一起，只能
說真不愧是神童。

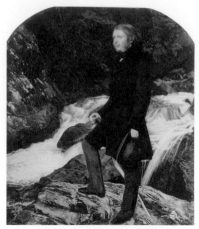

約翰‧羅斯金為英國的思想家與美術評論家。他在1843年發行的《近代畫家論》中寫道：「不該將自然景物理想化，而應如實地加以描繪。」他是促成拉斐爾前派誕生的關鍵人物。

約翰‧艾佛雷特‧米萊
《約翰‧羅斯金》　1853-1854
油彩‧畫布　71.3×60.8cm
阿須摩林博物館，牛津

誰叫羅斯金對成年女性不感興趣。

尤菲米亞‧查默斯‧格蕾（通稱艾菲）原為羅斯金之妻，但結婚5年來，兩人從未有過夫妻之實，經法院判決許離婚，並與米萊再婚。直到死前皆無法了卻謁見女王的心願。

約翰‧艾佛雷特‧米萊
《艾菲‧格蕾肖像》

<div style="text-align:right">John Everett Millais</div>

拉斐爾前派的結束與再出發

《奧菲莉亞》可說是拉斐爾前派的集大成之作，甚至令敵對的藝術學院也大為驚豔。沒想到米萊後來卻拋棄拉斐爾前派的風格，轉而投向藝術學院。

失去王牌的拉斐爾前派才組成5年便走上解體一途。然而，除了初期成員之外，許多畫家也承襲了拉斐爾前派的畫風。

橫刀奪愛而且超疼愛子女

米萊背叛的不只是同為拉斐爾前派的夥伴們。他和拉斐爾前派的最主要支援者——評論家約翰‧羅斯金（John Ruskin）夫婦展開寫生之旅時，竟然與羅斯金夫人發展成戀愛關係。

其實羅斯金疑似有戀童癖，因此他與妻子艾菲（Effie Gray）之間並沒有正常的夫妻生活。艾菲也因為這樣獲判離婚，並與米萊再婚，但此舉惹得維多

拉斐爾前派

模特兒為米萊的長女艾菲。這幅可愛的作品描繪的是艾菲第一次在教堂聽神父講道時，神情緊繃的模樣。晚年的米萊透過這些可愛兒童的畫作，在國民之間享有高人氣。

約翰・艾佛雷特・米萊　《第一次聽講道》
1863　油彩・畫布　92×77cm
市政廳藝廊，倫敦

第二次聽講道時已不再感到緊張，直接打起盹來了。與最初的緊繃感形成強烈對比，是一幅會令人忍不住露出會心一笑的作品。

約翰・艾佛雷特・米萊　《第二次聽講道》
1864　油彩・畫布　97×72cm
市政廳藝廊，倫敦

利亞女王不快，禁止她前去謁見。

撇開這點不談，艾菲與米萊之間育有6名子女，婚姻幸福圓滿。在西洋畫壇中，米萊是少數能把孩童畫得很可愛的畫家，這應該是他疼愛子女的一大證明吧。

羅賽蒂

出身倫敦。父親為研究《神曲》作者但丁的學者，因而將其取名為但丁。羅賽蒂也是知名的詩人，乃拉斐爾前派的領袖人物。

喬治・弗瑞德利克・瓦茲
《但丁・蓋布瑞爾・羅賽蒂肖像》
1871左右　油彩・畫布
66.1×53.5cm
英國國家肖像藝廊，倫敦

悼念「宅圍公主」之死的偽安魂畫

1828-1882 羅賽蒂

但丁・蓋布瑞爾・羅賽蒂

Dante Gabriel Rossetti

幸福的碧雅翠絲

羅賽蒂贈送給席黛爾的結婚紀念日禮物。Regina Cordium＝心之女王。然而畫中人物手上拿的三色董花語則為「難過的回憶」，完全不適合用來慶祝結婚紀念日。

但丁・蓋布瑞爾・羅賽蒂
《心之女王》
1860　油彩・木板　25.4×20.3cm
約翰尼斯堡美術館，約翰尼斯堡

伊莉莎白・席黛爾肖像照

出生於勞工階級家庭，從小便沉浸在文學和繪畫的世界裡。除了擔任拉斐爾前派畫家的模特兒之外，亦從事繪畫創作。

畫家兼詩人的渣男一枚

羅賽蒂屬於那種有點壞壞的義式雅痞。他擴獲了自身所領導的拉斐爾前派的繆思女神——席黛爾的芳心並與她結婚，婚後卻不斷外遇偷腥。席黛爾因為丈夫不忠再加上胎死腹中的打擊導致心理生病，過度攝取鴉片酊而在32歲撒手人寰。

為了悼念妻子之死，羅賽蒂開始著手描繪《幸福的碧雅翠絲》，但沒多久又開始流連花叢。甚至還將獻給妻子的陪葬品，本已封印的詩集挖出來出版。他的種種作為豈止是有點壞而已，根本是壞到極點。

但丁・蓋布瑞爾・羅賽蒂

《幸福的碧雅翠絲》

1864-1870

油彩・畫布

86.4×66cm

泰特不列顛美術館，倫敦

羅賽蒂將《神曲》中與但丁在天國重逢的已故戀人碧雅翠絲，和亡妻席黛爾的形象結合在一起。碧雅翠絲的名字帶有「幸福」之意。罌粟花代表死亡與安息，鴿子則是和平的象徵。

羅賽蒂將這幅作品定位為安魂畫，也不想想是因為誰的錯才把人害死的。

正港蛇蠍女將渣男玩弄於股掌之間

被珍這位蛇蠍女任意擺布的2名男子。

莫里斯

羅賽蒂

在設計與文章方面展現長才，發起美術工藝運動的莫里斯，不但為珍建造了豪宅，還與夥伴一手包辦所有家具與壁紙的設計。

威廉·莫里斯肖像照

《但丁·蓋布瑞爾·羅賽蒂肖像照》攝影路易斯·卡羅

珍·伯頓

珍·伯頓肖像照

家境貧窮，父親從事馬夫的工作，珍為了與莫里斯結婚，還特別針對禮儀與說話方式進行特訓。據說是電影《窈窕淑女》原著的原型人物。

羅賽蒂宛如奴僕般對珍唯命是從、百般伺候，在53歲時因為罹患腦軟化症與尿毒症，病重不治死亡。對他而言，與珍交往這件事，或許可說是打開了潘朵拉的盒子。

但丁·蓋布瑞爾·羅賽蒂 《潘朵拉》
1869 粉筆·紙 100×72cm
法靈頓收藏館，法靈頓（牛津郡）

最愛有錢的好好先生！

在拉斐爾前派解體後，羅賽蒂接下了從未嘗試過的大型壁畫委託案，並前往牛津大學工作。而從旁協助的他則是牛津大學畢業的莫里斯與伯恩－瓊斯。可稱之為第二代拉斐爾前派的這三人所找到的新繆思女神即為珍。珍所選擇的結婚對象並非已與席黛爾訂婚，卻還頻頻對她示好的羅賽蒂，而是繼承了龐大財富的莫里斯。

這才是真正的蛇蠍女！

莫里斯為珍在郊外建造了豪宅，然而沒過多久，她就對這樣的生活感到厭倦而前往倫敦。在倫敦等著她的則是與

莫里斯所創作的少數幾幅油畫之一。伊索德為亞瑟王傳說的支線故事中出現的王后，但與國王的臣子搞不倫。擔任模特兒的珍與莫里斯結婚，並與莫里斯的前輩羅賽蒂外遇。

> 我是自己心甘情願
> 過這種腳踏兩條船的生活，
> 所以好得很。

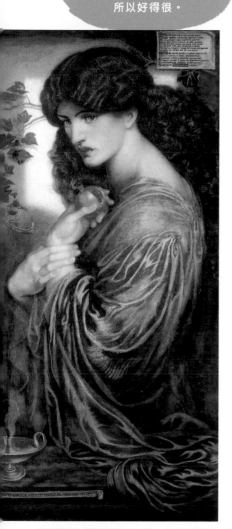

威廉・莫里斯
《美麗的伊索德》
1858　油彩・畫布
71.8×50.2cm
泰特不列顛美術館，倫敦

> 被戴綠帽的莫里斯
> 親手畫下的
> 未來預言圖。

波瑟芬妮為希臘神話中的女神。由於她被冥王黑帝斯誘拐，吃下冥界的石榴，因此一年有一半的時間得待在冥界，剩下的時間則在凡間生活。羅賽蒂還在這幅作品附上了一首詩，行給珍得過這種雙重生活。

但丁・蓋布瑞爾・羅賽蒂　《波瑟芬妮》
1874　油彩・畫布　125.1×61cm
泰特不列顛美術館，倫敦

妻子席黛爾天人永隔的羅賽蒂。珍就這樣展開了腳踏兩條船的生活，夏天在郊外與莫里斯同住，冬天則在倫敦與羅賽蒂同居。羅賽蒂一廂情願地認為珍是被錢綁住才離不開莫里斯，為此煩惱的他因此沉迷於酒精與藥物而自取滅亡。珍立刻又結交了新情人，甚至還斬釘截鐵地告訴莫里斯「我不曾把你當成男人愛過」，即使如此，她仍若無其事地與莫里斯共度一生。

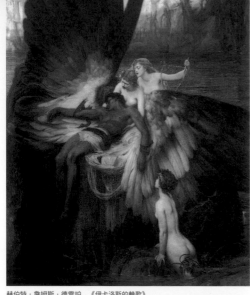

伊卡洛斯莽撞亂飛而墜落，這並不是海之精靈的錯。

過於接近太陽，導致用來固定羽翼的蠟融化而墜落的伊卡洛斯。這幅作品榮獲巴黎世界博覽會的金獎，也確實畫出了乳頭。

赫伯特·詹姆斯·德雷珀 《伊卡洛斯的輓歌》
1898 油彩·畫布 182.9×155.6cm 泰特不列顛美術館，倫敦

<div style="text-align:right">

在英國，海妖比斯芬克斯

更能代表蛇蠍女形象

1863-1920

德雷珀

赫伯特·詹姆斯·德雷珀

Herbert James Draper

尤利西斯與海妖

</div>

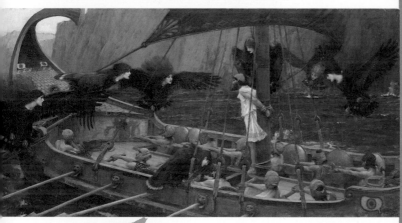

完全不性感，純粹很恐怖的鳥身海妖。

沃特豪斯根據希臘神話的記載，將海妖如實地描繪成半人半鳥的姿態。比德雷珀的版本看起來更恐怖。

約翰·威廉·沃特豪斯
《尤利西斯與海妖》
1891 油彩·畫布 100.6×202cm
維多利亞國立美術館，墨爾本

德雷珀

生於倫敦。於皇家藝術學院習畫而獲獎，取得公費前往羅馬與法國留學。1900年以《伊卡洛斯的輓歌》獲頒巴黎世界博覽會的金獎。

赫伯特·詹姆斯·德雷珀肖像照
1900左右

英國維多利亞王朝

尤利西斯是希臘神話中奧德修斯的英文名。他命令所有船員戴上耳塞以免聽到海妖的歌聲，並把自己綁在帆柱上，正面迎戰。尤利西斯雖然陷入精神錯亂的狀態，最終還是挺了過來。

赫伯特・詹姆斯・德雷珀
《尤利西斯與海妖》
1909左右　油彩・畫布
177×213.5cm
費倫斯美術館，金斯頓

勇於冒險犯難的類型。

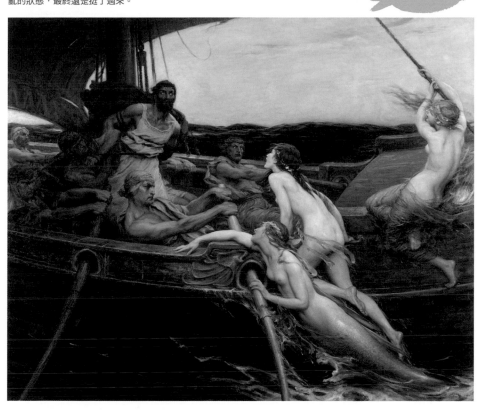

魅惑海上男兒的妖嬈人魚

海妖會透過優美的歌聲誘惑船員，引發海難。海妖在希臘神話中為半人半鳥的外型，後來人魚反而成為其最普遍的形象。19世紀則成為蛇蠍女的象徵，尤其在海洋國家英國更是熱門的繪畫題材。德雷珀的這幅畫作就是箇中典型。

攀上船身的海妖全都長有一雙腿，或許是受到安徒生的《人魚公主》影響。

捨名譽選乳頭的男子漢

擁有精湛的古典主義繪畫技法，而且獲獎無數的德雷珀，不知何故並未被選為藝術學院會員。英國的維多利亞王朝時期，正是有名無實的禁慾王義全盛期。因此個人推測，德雷珀堅持在裸體畫確實畫出乳頭的做法，或許被當局視為不合乎道德規範。

戴德在精神病院創作並送給護理師的作品。描繪草叢下有一個小小的精靈國度，樵夫正準備剖開樹果的場景。在畫面右上方以研缽研磨藥物的男人，即為被戴德殺害的父親。據說戴德深信「惡魔化身成父親的模樣」，因而在散步途中突然持刀刺殺父親。

理查·戴德 《精靈伐木工的漂亮出擊》
1855-1864 油彩·畫布 54×39.4cm
泰特不列顛美術館，倫敦

戴德

出身於英國肯特郡的查塔姆鎮。自皇家藝術學院畢業之後，隨同擔任律師的金主前往中東旅行，卻在途中精神失常。回國後因為殺害父親而被捕，終生都在精神病院度過。

理查·戴德肖像照
1856左右

> 作家柯南·道爾也相信精靈的存在。

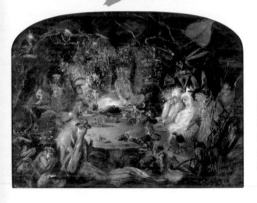

維多利亞王朝時期最具代表性的精靈畫。畫家本人超愛精靈，甚至被稱為精靈·費茲傑羅，畫風多少有點波希的影子。

約翰·安斯特·費茲傑羅
《精靈盛宴》
1859 私人收藏

就精靈畫而言反而是王道

19世紀在維多利亞女王統治英國的期間，藝術家出自對工業革命與科學發達的反感，掀起了一股哥德復興式風格與玄祕現象熱潮。自凱爾特民族以來根深蒂固的精靈信仰也反映在繪畫中，一時蔚為風行，甚至發展成獨立的派別。

前程似錦，卻因為心理健康出問題而弒父，被收治於精神病院的戴德所描繪的這幅作品，也是此時代背景下的產物。這類型的畫作往往被視為非主流藝術，但所用的技巧卻是相當扎實的古典畫法。看起來異常密集的表現手法，以當時的精靈畫而言並不算特別罕見。

精靈伐木工的漂亮出擊

譯註2：戴德的《精靈伐木工的漂亮出擊》，作品原名為「The Fairy Feller's Master-Stroke」，皇后合唱團擁有一首同名歌曲。

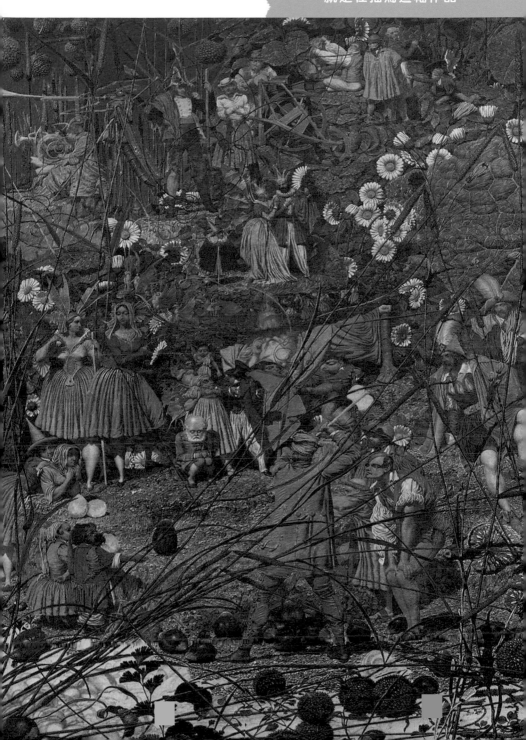

1859-1891

秀拉

Georges Seurat
喬治・秀拉

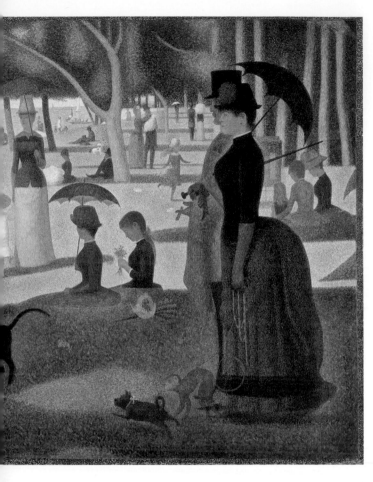

獨立沙龍展與新星登場

1884年，秀拉與席涅克等年輕畫家推舉前輩魯東擔任主席，大夥集合討論後，決定發起任何人都能自由參展，無須事先審查的獨立沙龍展。

秀拉原定於翌年發表《大傑特島的星期日下午》，但該展覽卻停辦，對秀拉的點描技法讚不絕口的畢沙羅遂建議他將作品拿到印象派展覽展出。

印象派的分裂與終結

沒想到，莫內和雷諾瓦卻對這件事大為反對。他們應該是出自本能地察覺到，秀拉的點描畫法與印象派的分割筆觸，看似相似實則不然這一點。

148

這會是今後的主流！

卡米耶・畢沙羅

VS

毫無生動感以及過於明亮的色彩，總之就是不自然！

點描法可以營造出宛如以背光源照射螢幕的亮度，秀拉本人稱此為分色主義。而這項技法的缺點就是，不適合用來呈現動態景物。

喬治・秀拉
《大傑特島的星期日下午》
1884-1886
油彩・畫布
207.5×308.1cm
芝加哥美術館，芝加哥

奧古斯特・雷諾瓦

克洛德・莫內

阿爾弗雷德・西斯萊

我們可無法認同！

喬治・秀拉肖像照
1888

秀拉

比莫內和雷諾瓦晚20年出生的世代。19歲時進入國立美術學院就讀，但因兵役而中輟。後來雖持續創作，年僅31歲便因病逝世。秀拉的遺志則由盟友席涅克承續。

以往總在成員產生對立時充當和事佬的畢沙羅因為此事而被孤立，印象派展覽只辦了八屆，便在展出秀拉這幅畫作的1886年畫下句點。

[加色混合]

將色光混合時會形成明亮的色彩。光的三原色為紅、藍、綠，全部混合在一起時會變成白色。彩色螢幕的畫面色彩，就是利用色光的加色混合來呈現。

[減色混合]

將色料混合時會形成暗濁的色彩，這稱為減色混合。色料三原色是指紅、藍、黃，全部混合在一起時會變成黑色，彩色印刷會把圖片的顏色分解成以下4色。

前輩們不是靠理論，而是憑著印象作畫。

[秀拉的加色混合]

秀拉的理論主張，把互補色（對比色）放在一起時，視覺會因為光暈現象而產生加色混合的效果。這就好像把紅色與綠色放在一起時，隱約會閃現黃色的原理。

互補色

因為視錯覺看起來顯得更明亮！

《青蛙潭》克洛德・莫內

點描與分割筆觸從根本上就不同

印象主義的分割筆觸是用來捕捉自然色彩印象的技法，相對於此，被稱之為新印象主義的秀拉等人所使用的點描法，則是可以營造出人工色彩的技巧。

就這層意義而言，點描法與重現自然色彩的彩色印刷的半色調網點，也是完全不同的概念。

雷諾瓦將他們基於光學理論所創造出的人工色彩，批評為「賣弄知識又不自然」。

繪畫也可以不必「維妙維肖」

話雖如此，這種不自然的風格正是秀拉等人的創新之處。這也是新印象主義之所以被含括在後印象派的原因。西洋繪畫自此終於跳脫描摹自然景象，開始透過自由搭配色彩與形狀來追求繪畫獨有的表現。栩栩如生的高超畫功也是從這個時候開始，不再具有太大意義。

新印象主義

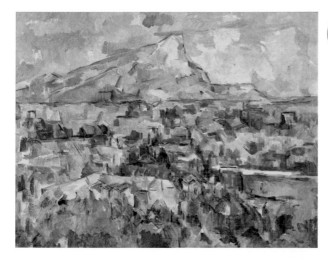

塞尚透過形狀重新建構自然景象，秀拉則是透過色彩。

塞尚將自然景象分解成○△□這幾種單純的幾何學形狀，再進行重組。秀拉則是將顏色分解成三原色再重新建構。兩者的手法不同，但原理相同。

保羅·塞尚
《聖維克多山》
1902-1904　油彩·畫布　73×91.9cm
費城藝術博物館，費城

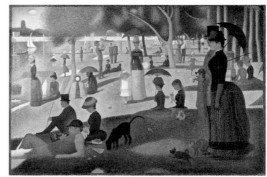

秀拉在畫作上添加邊框的靈感是來自浮世繪？

秀拉很明顯是看過右邊北齋的浮世繪作品，才繪製了《葛蘭得坎普海景》。然後可能還模仿了北齋作品的邊框，應用至《大傑特島的星期日下午》……以上純屬個人推論。

喬治·秀拉　《葛蘭得坎普海景》　1885
油彩·畫布　64.8×81.6cm　泰特不列顛美術館，倫敦

葛飾北齋　《押送波濤通船圖》
1804-1807　橫中判彩色木版畫　19.2×25cm　私人收藏

畫技不精卻妙手逆轉，成為「現代繪畫之父」的大人物

有邱比特石膏像的靜物

超越印象派的創始成員

在日本，有時候會將後印象派誤譯成後期印象主義，不過，後印象派是從1886年印象派展覽告終「以後」，直到1905年野獸派崛起之前，在這大約20年間發展出的藝術運動總稱。塞尚為印象派的創始成員，後來卻成為後印象派大師，並被讚譽為「現代繪畫之父」。

技不如人反而走出自己的路

無論是塞尚作品的優點，或是研究者解說其作品的文章，其實都不太容易懂，若要用一句話來說明，亦即「天生就是畫不好」。

塞尚
保羅・塞尚肖像照

1839年生於南法艾克斯普羅旺斯。前往巴黎加入印象派但發展不順，因而回歸故里。靠著父母的遺產持續進行創作活動。

為了前往巴黎一圓畫家夢，21歲的塞尚用來說服父親的精心之作。他還署名「安格爾」，藉此強調自己與大師一樣不同凡響。只能說不及格的遠近法與質感表現，以及毫無自覺的粗神經都是與生俱來的。

我要以這幅畫稱霸天下!!

保羅・塞尚　《四季》（春）
1860左右　油彩・畫布　315×98cm
小皇宮美術館，巴黎
保羅・塞尚　《四季》（夏）
1860左右　油彩・畫布　315×98cm
小皇宮美術館，巴黎

保羅・塞尚　《四季》（秋）
1860左右　油彩・畫布　315×98cm
小皇宮美術館，巴黎
保羅・塞尚　《四季》（冬）
1860左右　油彩・畫布　315×98cm
小皇宮美術館，巴黎

後印象派

隨著照相機的普及，繪畫不再有必要力求逼真傳神，也成為塞尚的一大助力。

保羅・塞尚
《有邱比特石膏像的靜物》
1894左右　油彩・貼在木板上的紙
70.6×57.3cm
科陶德美術館，倫敦

畢竟是畫，所以蘋果不會滾下來。

首先，塞尚的遠近法觀念可說是一塌糊塗，東西呈現出來的角度都很不自然。他尤其不擅長描繪質感，布料與石頭看起來都一樣硬。因此塞尚的作品從未入選過沙龍展也是必然的結果。

不過，塞尚的拙劣技巧反而讓他成為「現代繪畫之父」。原因在於他能夠靈活地轉換觀點，換個方向思考。

相較於把景物畫得維妙維肖，塞尚則以構圖為優先。他捨去遠近法與質感表現，把所有東西當成構圖的元素，一視同仁地進行描繪。

保羅・塞尚
《蘋果和柳橙的靜物》
1899左右　油彩・畫布
74×93cm
奧賽美術館，巴黎

塞尚大膽地轉換繪畫觀點

・將景物分解成單純的形狀再重組
・無視遠近法的自由構圖
・忽略質感，一視同仁地描繪所有東西

繪畫畢竟就只是畫

既然沒辦法把景物畫得維妙維肖，那就畫自己會的就好了──這就是塞尚的想法。於是他將景物分解成自己也畫得出來的單純形狀：球形、圓錐與圓柱（○△□），再加以組合。結果塞尚發現，這樣畫反而比較容易展現出事物的本質。

塞尚進一步思考所悟出的道理為，「繪畫沒必要追求逼真生動，只要具備繪畫的條件就可以了」。如此一來，便無須受限於傳統西洋繪畫的擬真技巧，也就是說，塞尚不必再被自身不擅長的遠近法與質感表現所束縛。

藝術重視表現勝過技術

轉換想法之後，塞尚在56歲時首度舉辦個展，令年輕畫家大為驚豔。明明技藝不精卻展現出強烈的存在感，想模仿也模仿不來，塞尚的作品無疑宣告著

154

後印象派

> 沃拉爾
> **最近在幹嘛?**

> 塞尚
> **忙著作畫呀!**

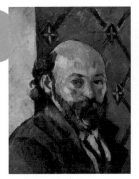

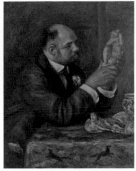

1895年,塞尚56歲時,在畫商安布魯瓦茲‧沃拉爾的邀請之下,舉辦了生平首次個展,令新世代的年輕藝術家大為讚嘆。3年後的個展依舊佳評如潮,並在1900年的巴黎世界博覽會上展出作品。

保羅‧塞尚
《橄欖色壁紙前的自畫像》
1880-1881左右　油彩‧畫布
34.7×27cm
國家美術館,倫敦

皮耶-奧古斯特‧雷諾瓦
《安布魯瓦茲‧沃拉爾肖像》
1908　油彩‧畫布　81.6×65.2cm
科陶德美術館,倫敦

56歲首度開個展 ← 對那比派等帶來影響 ← 1900年在巴黎世博會展出作品 ← 對畢卡索等人的立體主義帶來影響

> 這種模仿不來的
> **拙稚感,**
> 反而很厲害吧?

塞尚的作品因為那比派的德尼等人而再度受到矚目。塞尚的畫作忽略質感表現與遠近法,彷彿預告著這樣的繪畫表現手法在20世紀將蔚為主流。

莫里斯‧德尼
《向塞尚致敬》
1900　油彩‧畫布
182×243.5cm
奧賽美術館,巴黎

新時代的到來:獨樹一格的表現手法勝過於精湛的技術。這也是塞尚之所以被譽為「現代繪畫之父」的原因。

梵谷

1853年生於荷蘭。曾任畫商與教師，28歲左右開始畫畫，後來前往巴黎發展，35歲時遷居亞爾。在他37歲死亡前的2年之內，以驚人的創作速度留下了許多傑作。

文森·梵谷
《自畫像》
1887 油彩·厚紙 41×32.5cm
芝加哥美術館，芝加哥

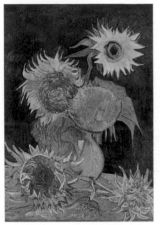

實業家山本顧彌太受武者小路實篤等人所託而購入的作品。遺憾的是，這幅畫作研判已在第二次世界大戰的空襲中燒毀。

文森·梵谷 《向日葵》
1888 油彩·畫布 98×69cm
於第二次世界大戰的空襲中燒毀

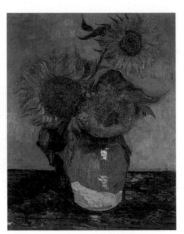

一般咸認此為梵谷在法國亞爾所繪製的第一幅《向日葵》。在日本被燒毀的作品，據悉則為梵谷的第二幅《向日葵》。

文森·梵谷 《向日葵》
1888 油彩·畫布 73×58cm
私人收藏，美國

畫了多幅「向日葵」的悲傷理由……

向日葵

眷戀「日本的好風光」

梵谷的《向日葵》共有6幅現存於世，不過他所繪製的作品數量其實遠不止於此。

梵谷十分欣賞浮世繪的鮮豔色彩，他自行將風光明媚的南法亞爾「當成日本」，並租了一棟「黃色小屋」聚集志同道合的畫家夥伴。因為梵谷不知為何誤以為「日本的畫家都是住在一起生活的」。他的行為動機經常都是出自自己一廂情願的想法，而且所有的生活費都由弟弟西奧接濟。

梵谷藉由《向日葵》來象徵朝著理想奮鬥的藝術家，他原本打算有多少人響應就畫幾幅，然後掛在餐廳裝飾。

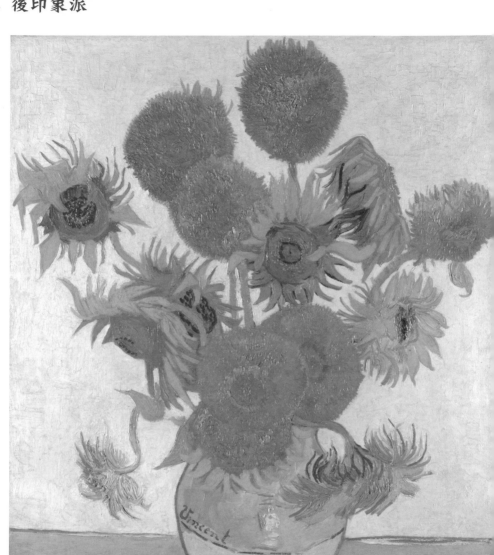

以黃色為背景，描繪了15朵向
日葵，據悉這是梵谷最滿意的精
心之作。筆觸也相當強勁有力。

文森・梵谷
《向日葵》
1888　油彩・畫布　92.1×73cm
國家美術館，倫敦

花瓶上的署名就是
得意之作的證明。

在世界各地的美術館能欣賞到這五幅畫作！

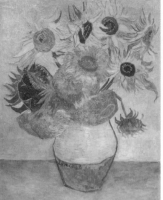

再次繪製

在高更離開「黃色小屋」之後，形單影隻的梵谷重新繪製了右方的作品。相信他在當時一定感到十分寂寞。

文森‧梵谷 《向日葵》
1889 油彩‧畫布 92.4×71.1cm
費城藝術博物館，費城

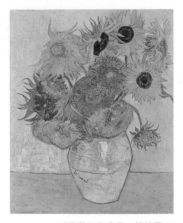

以淺藍色為背景，描繪了13朵向日葵的這幅作品為梵谷最初的得意之作。成果令梵谷感到滿意並在花瓶加上簽名。

文森‧梵谷 《向日葵》
1888 油彩‧畫布 92×73cm
新繪畫陳列館，慕尼黑

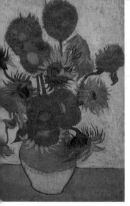

再次繪製

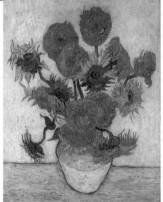

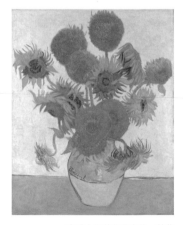

這幅畫則是高更離開黃色小屋後，再次繪製的畫作。相傳梵谷應該是想贈送給很喜歡這幅作品的高更。

文森‧梵谷 《向日葵》
1889 油彩‧畫布 95×73cm
梵谷博物館，阿姆斯特丹

此為與高更同住時所繪製的作品。160頁的畫作則是高更描繪梵谷在向日葵季結束後，複製自身作品並畫下虛構向日葵的身影。

文森‧梵谷 《向日葵》
1888 油彩‧畫布 100.5×76.5cm
SOMPO美術館，東京

完成上面的作品之後，梵谷又覺得同色系比互補色更搶眼，於是將淺藍色背景改成黃色，向日葵也增加至15朵而成為最終版，並留下2張複製畫。

當然也不善與近鄰
互動交際。

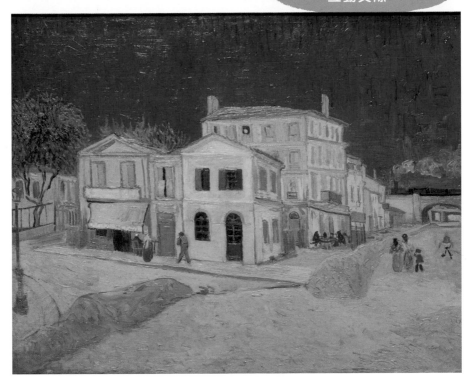

梵谷的悲劇性格

- 偏頗的錯誤認知
- 「想對他人有所貢獻」的念頭
 過於強烈，往往是白忙一場
- 沮喪時會陷入谷底（自暴自棄）

1888年2月，梵谷以弟弟西奧提供的資金，在南法亞爾租了這棟黃色小屋。梵谷的名作幾乎都是在亞爾誕生的。

文森・梵谷　《黃色小屋》
1888　油彩・畫布　72×91.5㎝
梵谷博物館，阿姆斯特丹

為何沒有人願意來？

然而，深知梵谷個性很難搞的夥伴們，完全不理會他的邀約。梵谷的畫商弟弟西奧只得祭出提供旅費和收購作品的條件來進行遊說，最終勉強點頭同意的，只有為錢所苦的高更而已。

梵谷與高更的共同生活，僅維持了2個月便因為梵谷的「割耳事件」而宣告結束。

落得孤單寂寞，重畫昔日作品

結束耳朵治療的梵谷，回到高更已不在的「黃色小屋」。時值寒冬，已非向日葵綻放的季節。梵谷彷彿想尋回充滿希望的夏日一般，不斷描摹過去自己所畫的《向日葵》。接著隨著初夏的到來，自行住進了精神病院。

梵谷割耳事件的真相為何？

我真的受不了
他這些地方！

高更受到梵谷的胞弟所託，心不甘情不願地前往亞爾。與不會做家事也不會整理，老是為了一點小事就暴怒的梵谷一起生活，最後只換來身心俱疲的結果。

保羅・高更　《自畫像》
1902-1903　油彩・畫布　42×25cm
巴塞爾美術館，巴塞爾

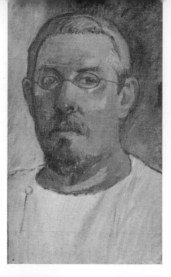

我的耳朵才沒
長得這麼奇怪!!

看到這幅畫作之後，梵谷氣憤地表示「耳朵形狀好奇怪！」甚至還反覆說出「這是發瘋後的我！」這種莫名其妙的話，整個人暴跳如雷。

保羅・高更
《畫向日葵的梵谷》
1888　油彩・畫布　73×91cm
梵谷博物館，阿姆斯特丹

是誰割了梵谷的耳朵？

1888年的聖誕夜前一晚，梵谷自行割下左耳送到住家附近的妓院，並附上留言「不要忘了我」。應該是因為梵谷誤以為離開「黃色小屋」的高更前往妓院尋歡的緣故吧。

在這之前，梵谷看到高更描繪他創作《向日葵》的畫作時，突然生氣地說道：「我的耳朵才不是長那樣！」梵谷之所以會割下自己的耳朵送給高更，或許是想藉此教訓他也說不定。

然而，也有一說認為，實際動手的人是高更，梵谷為了包庇他才主張是自己割下耳朵的，但真相至今不明。

割耳後的自畫像

160

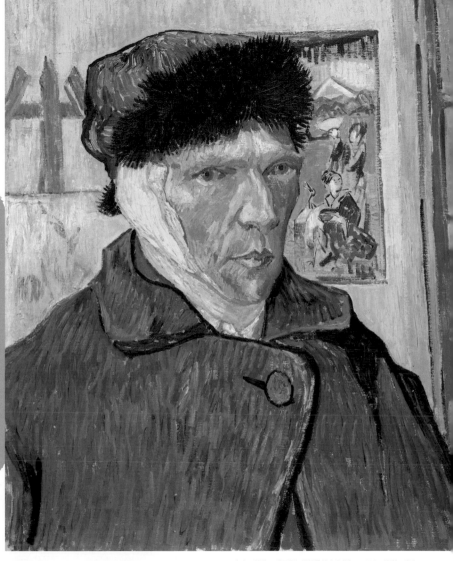

實際是左耳被割下，但透過鏡子映照出的自畫像則左右相反。

文森・梵谷　《耳朵包著繃帶的自畫像》　1889　油彩・畫布
60×49㎝　科陶德美術館，倫敦

有一說認為梵谷僅割下耳垂部分，不過實際參與治療過程的實習醫師後來提出手繪圖作證，似乎真的是整隻耳朵都被割卜來。

文森・梵谷
《亞爾醫院的中庭》
1889　油彩・畫布　73×92㎝
奧斯卡・萊因哈特藝術館，溫特圖爾

梵谷並沒有自殺!?

畫作好不容易賣出去了……

梵谷參加比利時前衛展後，生平唯一成交的作品。好不容易才開始獲得肯定……。

文森・梵谷
《紅色葡萄園》
1888　油彩，畫布
73×91㎝
普希金博物館，莫斯科

宛如火焰般冉冉上升的絲柏與蜷曲的雲朵。梵谷內心的煩悶扭曲了視覺，令他誤打誤撞成為表現主義的先驅。

文森・梵谷
《星夜》
1889　油彩，畫布
73.7×92.1㎝
紐約現代藝術博物館，紐約

擊中梵谷的槍枝為口徑7㎜的左輪手槍

我在YouTube頻道的影片中曾提到，如果是朝自己腹部開槍的話，子彈應該會貫穿，所以梵谷可能是遭到他殺。不過有觀眾反應，將留在梵谷體內的子彈取出分析之後，確認是「勒福舍左輪手槍（Lefaucheux pinfire revolver）」，由於子彈速度很慢，因此從近距離發射也不見得一定會貫穿。

梵谷並非命喪麥田！

發生「割耳事件」後，主動住進精神病院的梵谷，出院後則在鄰近巴黎的奧維小鎮安靜休養。接著在2個月後的1890年7月29日於該地去世。

相信應該有很多讀者認為梵谷是在麥田舉槍自盡的，但其實他並未命喪麥田。梵谷在腹部血流不停的狀態下自行走回住的地方，弟弟西奧十萬火急地從巴黎趕來照顧他，事發2天後梵谷則不治身亡。

如果梵谷是真心想尋短的話，應該會朝頭部而非腹部開槍吧。他可能因為害怕弟弟西奧有了孩子後，不再對其提供援助，因而揚言自殺、做做樣子也說不定。

慶祝西奧的長子誕生所贈的畫作。畫風沉穩，絲毫感受不到恐被斷絕援助的不安。

在奧維小鎮所找回的平靜心靈並未維持多久，梵谷眼睛所見的事物又開始變得扭曲。這座教堂至今尚存，已成為觀光景點。

梵谷並未死在這座麥田裡。

風雨欲來的天空。若說這是梵谷畫下死亡地點的遺作，的確會令人忍不住相信，不過實際上這並非梵谷最後的作品，而且他也不是死在麥田裡。

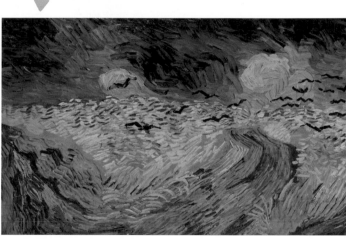

事實上可能並非自殺

話說回來，連顏料都買不起的梵谷究竟是如何購入手槍的呢？最有力的答案就是他殺論。

有幾位目擊者作證，從巴黎來此地避暑的混混找梵谷麻煩，其中一人身上還帶著手槍在街上亂晃。據說這名混混後來坦言，梵谷是被他所持有的手槍擊中的。因此搞不好是這幫人惡作劇亂開槍，結果不小心打中梵谷也說不定。

梵谷則在警察偵訊時表示「是我自己開槍的，請別責怪任何人」。假如他是因為祖護混混而說出這番話，也未免太不值了。

我曾在印象派展覽上展出這種畫風的作品喔！

業餘畫家的才華在阿旺橋開花結果

高更

1848-1903

保羅·高更

Eugêne Henri Paul Gauguin

布道後的幻象

在證券公司上班，並以業餘畫家的身分入選沙龍展。還在竇加與畢沙羅的推薦下，於印象派展覽展出作品。

保羅·高更　《縫衣服的女人》　1880　油彩·畫布
114.5×79.5cm　新嘉士伯美術館，哥本哈根

高更

生於1848年發生二月革命的巴黎。父親為左翼派系報社《民族報》的記者，母親為知名女權主義者芙蘿拉·特里斯坦之女。在保守派重新掌權後，與雙親一同逃往秘魯，直到8歲才返國。

保羅·高更
《有黃色基督的自畫像》
1890-1891　油彩·畫布　38×46cm
奧賽美術館，巴黎

沉迷藝術創作的證券營業員

　　高更既是一名成功的股票經紀人，還以業餘畫家的身分在沙龍展與印象派展覽上展出作品。後來因為股市暴跌而專心從事繪畫創作，卻在轉瞬之間變得窮困潦倒。

　　他將妻子送回娘家，自己則前往布列塔尼地區的阿旺橋。許多年輕畫家受到這裡獨特的文化吸引而聚集在此，儘管當地物價便宜，但高更還是三不五時就跑去找他們蹭飯吃。

　　高更與這些畫家攜手建構出獨特的畫風，像是直接塗抹原色的分隔主義，以及標榜融合印象主義（現實）與象徵主義（幻想）的綜合主義。

後印象派

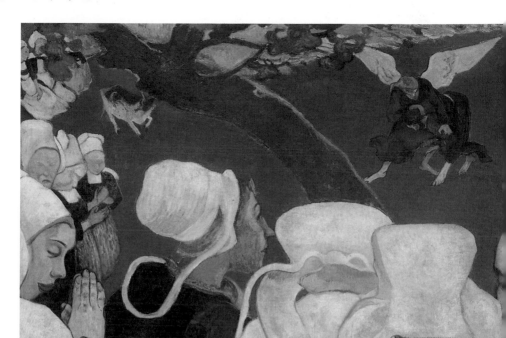

保羅·高更 《布道後的幻象》 1888 油彩·畫布
73×92㎝ 蘇格蘭國家美術館，愛丁堡

亨利·德·土魯斯-羅特列克　　保羅·高更
《貝爾納肖像畫》　　　　　　《瑪德琳·貝爾納肖像》
1886 油彩·畫布　　　　　　1888 油彩·畫布
54×44.5㎝　　　　　　　　72×58㎝
國家美術館，倫敦　　　　　　格勒諾布爾美術館，格勒諾布爾

穿著布列塔尼地區傳統服飾的女性們，在教堂的布
道活動中聽著《舊約聖經》的故事，並產生目睹該
場景的幻象。大使與雅各交手的構圖，據悉是參考
《北齋漫畫》的相撲圖。

高更於阿旺橋所確立的
2種畫風

- 綜合主義（Synthétisme）
 印象主義＋象徵主義
 融合可見的現實與不可見的幻想

- 分隔主義（Cloisonnism）
 Cloisons＝區隔
 直接以原色色調來填滿
 輪廓內部的技法

有傳言指出高更覬覦貝爾
納的妹妹瑪德琳。

保羅‧高更 《芒果樹》
1887 油彩‧畫布 86×116cm
梵谷博物館，阿姆斯特丹

移居大溪地前
曾待過巴拿馬。

無論做什麼都沒好結果

高更最廣為人知的作品都是移居大溪地後的創作，不過其畫風是在阿旺橋時期確立的。儘管如此，當時他的作品卻乏人問津。高更夢想一夕致富，找了一位年輕畫家結伴前往巴拿馬淘金，結果反而弄得血本無歸，敗興而回。

而對窮途末路的高更開出誘人條件的，則是梵谷的畫商弟弟西奧。他以提供旅費和生活費，以及收購作品當作條件，拜託高更前往亞爾與哥哥梵谷一同生活，高更雖然應允，但結果就如同在梵谷篇所解說的內容一般。

最後乾脆遠走大溪地

高更在梵谷的割耳事件之後再度回到布列塔尼，但事業依舊毫無起色。在巴黎世界博覽會的咖啡館所舉辦的團體展，也在反應冷清的狀態下落幕，已無計可施的高更遂決心前往大溪地。

166

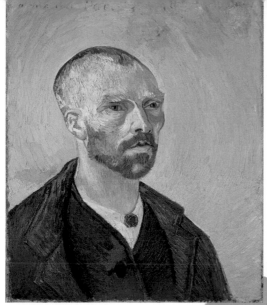

文森・梵谷 《獻給高更的自畫像》
1888 油彩・畫布 61.5×50.3cm
福格藝術博物館，麻省劍橋市

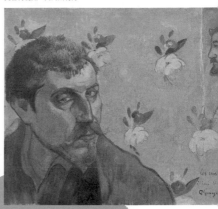

保羅・高更 《自畫像》
1888 油彩・畫布 44.5×50.3cm
梵谷博物館，阿姆斯特丹

受梵谷所迫，
互相交換自畫像。

保羅・塞律西埃曾在阿旺橋受到高更指導「儘管塗上你喜歡的顏色」，他所創作出的這幅作品，成為創建那比派的契機。

保羅・塞律西埃 《護身符》 1888
油彩・木板 27×21.5cm 奧賽美術館，巴黎

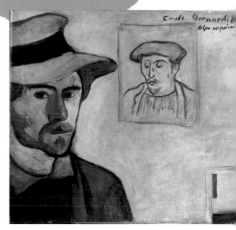

艾米爾・貝爾納
《以保羅・高更肖像為背景的自畫像》
1888 油彩・畫布 46×56cm
梵谷博物館，阿姆斯特丹

受到高更薰陶的
年輕畫家組成
那比派。

亨利・德・土魯斯－羅特列克 《紅磨坊的舞會》
1889-1890 油彩・畫布 115.6×149.9cm
費城藝術博物館，費城

左頁的海報中亦描繪了人氣男女舞者互相飆舞的場地——紅磨坊（Moulin rouge，意為紅色風車）。這是將當時蒙馬特日益增加的風車小屋改建而成的舞廳，現在仍持續營業中，並成為一大觀光景點。

保羅・賽斯科
《羅特列克肖像照》
1894

羅特列克

> 我有財力可以自由收購自己的作品。

出生於1864年，乃法國最古老的貴族之一，土魯斯－羅特列克家族的長子。患有成骨不全症，雙腿無法發育成長，身高只有150公分左右。

成為「巴黎版寫樂」的伯爵

羅特列克

Henri de Toulouse-Lautrec

亨利・德・土魯斯－羅特列克

紅磨坊與拉・古留小姐

流連於南法古城與巴黎的巷弄間

羅特列克雖為名門貴族的嫡子，但因為先天疾病而放棄代代相傳的軍人一職，成為畫家。他在巴黎也坐擁豪宅，卻刻意住在鬧區巷弄，描繪歌手、舞者與妓女赤裸裸的日常百態。

受到浮世繪影響所創作出的嶄新風格海報，成為今日平面藝術的先驅，這也是羅特列克最廣人知的成就之一。

無論對象是誰都沒在怕

羅特列克的畫風若以浮世繪畫師來比喻的話，應該是強調人物特徵的寫樂吧。他常常因為畫得太過扭曲變形而惹怒其描繪的對象，不過沒有人會真心討

168

後印象派

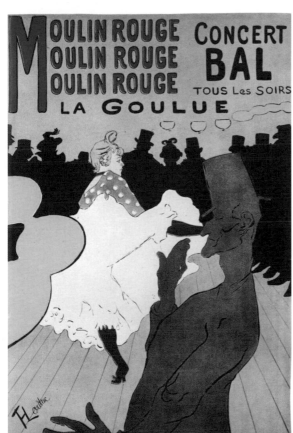

亨利·德·土魯斯－羅特列克
《紅磨坊與拉·古留小姐》
1891　彩色石版畫　191×117cm

畫面中央是紅磨坊的人氣舞者拉·谷留（La Goulue，大胃王之意）奮力跳著康康舞的身影，位於畫面前方，俗稱「軟骨頭」的舞伴以灰暗色調呈現，後方的觀眾則描繪成黑色剪影，在平面的繪畫上展現遠近的立體感。

> 運用彩色石版畫這項新技術，開拓出新時代的商業美術。

東洲齋寫樂
《第三代大谷鬼次之奴江戶兵衛》
1794

亨利·德·土魯斯－羅特列克
《伊薇特·吉爾貝》
1894　木炭　186×93cm
土魯斯－羅特列克美術館，阿爾比

總是戴著招牌黑手套的人氣歌手伊薇特·吉爾貝，當她看到羅特列克以媲美寫樂的變形誇大手法把自己畫得很古怪時，即使生氣也只能苦笑。雖然不准羅特列克印成海報，但同意刊登在畫冊。

厭他。羅特列克也很有女人緣，甚至還與尤特里羅的母親、曾是人氣模特兒的瓦拉東，以及社交界女王米西亞·塞特傳過緋聞。

這些在娛樂場所打滾的人，不會因為羅特列克的顯赫家世或身體上的障礙而改變態度，總是對等地與其互動，相信這應該會讓他覺得找到自己的容身之處。然而，羅特列克為了逃離病痛的糾纏而沉溺於酒精與藥物，最後在最愛的母親看顧下，年僅36歲便離開人世。

以罹患肺結核而在15歲離世的姊姊為形象所描繪的作品。孟克自身也動輒害怕染上肺結核。

愛德華‧孟克 《生病的孩子》
1896 石版畫 43.2×57.1 cm
孟克美術館，奧斯陸

孟克

1863年生於挪威。在巴黎學習繪畫，於柏林展開創作活動後歸國。由於親人早逝，畢生皆籠罩在死亡的陰影下。

愛德華‧孟克 《自畫像》
1895 石版畫 46×32.2 cm
孟克美術館，奧斯陸

終生擺脫不了對死亡的恐懼，但相當長壽。

畫的是心中的吶喊

1863-1944

孟克

愛德華‧孟克

Edvard Munch

吶喊

我可沒吶喊喔！是我聽見喊叫聲

孟克的畫作《吶喊》也變成了表情符號。雙手捧著臉頰來模仿畫中人物的動作，這是很常見的誤解。再看看仔細一點就會發現，畫中人物其實是以手摀住耳朵。換句話說，畫中人物並非因為驚嚇而發出叫聲，實際正好相反。他是因為聽到叫聲而受到驚嚇。

這是孟克的親身體驗。據說在天空被染成血紅色的向晚時分，他在橋上突然聽見吶喊聲，因而下意識地用手摀住耳朵。然而，這其實是孟克自身長年對於死亡感到畏懼的心靈所發出的無聲吶喊。透過視覺化呈現作者內心吶喊的這幅作品，則成為表現主義的原點。

在挪威，雲朵染成鮮紅色是實際會發生的一種自然
現象。蜿蜒的海岸線亦是峽灣地形的特徵。孟克以
變形的手法描繪母國的自然景象與自身形象，藉此
呈現內心的吶喊。

愛德華·孟克　《吶喊》　1893　蛋彩·粉彩·紙
91×73.5cm　奧斯陸國立美術館，奧斯陸

何謂表現主義？

透過眼睛看得見的形式，表現出畫家自身
的喜悅、苦悶、煩惱等內在精神狀態的概
念。在20世紀初葉的德國大為流行。

梵谷和孟克與表現主義

所謂表現主義是指透過扭曲的形狀，或是強烈的色彩，將眼睛看不見的情感以視覺化呈現的藝術思潮。簡而先驅則是梵谷。因為內心的痛苦煩惱而產生視覺扭曲，造就了梵谷無自覺的表現主義創作。從中獲得啟發的孟克則有意識地加以實踐，透過繪畫展現出對死亡的恐懼，以及對女性扭曲的愛恨情仇。

1892年孟克於德國柏林舉辦個展，因為引起保守派的反彈，才展出一週便宣告落幕。但是進入20世紀後，受到孟克作品影響的年輕畫家，掀起了被稱為德國表現主義的一大潮流。

意外地長壽，反而吃足苦頭

年輕時因為家人親友相繼過世，總是籠罩在死亡陰影下的孟克，不但活到80歲，還成為挪威的國民畫家。然而，孟克晚年時卻遇到納粹崛起。因為當不

成畫家而痛恨現代繪畫的頹廢藝術，抨擊孟克等人的作品為病態的頹廢藝術，下令禁止在德國的美術館展出。當納粹入侵挪威後，孟克則關在工作室進行無言的抵抗。不過諷刺的是，發起抵抗納粹運動的人士所進行的爆炸攻擊炸碎了孟克工作室的窗戶，害他因為嚴寒而染上肺炎，來不及等到第二次世界大戰結束便離開人世。

Edvard Munch

梵谷晚年大量描繪了宛如火焰的絲柏，據說他還不可思議地表示「為什麼其他人不會像我這樣畫絲柏」。或許是心病導致他的視覺扭曲也說不定。

文森・梵谷 《自畫像》
1888 油彩・畫布 65.1×50cm
梵谷博物館，阿姆斯特丹

像我這樣畫出中規中矩的畫作，才是正常的！

因畫作跟不上時代潮流而考不上維也納藝術學院的希特勒，極度痛恨現代美術。他抨擊這類作品實屬病態，還舉辦「頹廢藝術」展來羞辱這些創作。

阿道夫・希特勒 《維也納國立歌劇院》 1912 水彩

出自對女性剪不斷理還亂的愛憎之情所衍生出的「蛇蠍女」妄想，於
19世紀末大為流行，孟克當然也不能免俗。他癡戀友人的女朋友、
被戀人恨透而遭到槍擊，這些私生活全都昇華成作品。

愛德華·孟克　《聖母瑪利亞》　1893-1895　油彩·畫布
90×71㎝　漢堡美術館，漢堡

孟克也被
「蛇蠍女」迷惑。

你就來當我的
專屬畫家吧。

慕夏

1860年生於捷克。在維也納從事舞台美術的工作後，曾轉往慕尼黑，後來移居巴黎，成為插畫家。35歲時，偶然經手大明星莎拉‧伯恩哈特的劇場海報設計，一舉成名。

1906
阿豐斯‧慕夏肖像照

在設計師年底放假時，突然丟出超急件的大明星。她恰好看到剛完成打工差事，走出印刷廠的慕夏所交出的設計稿，並慧眼識英雄地看出此人日後將大有可為。真不愧是眼光精準的女明星。

1864左右
莎拉‧伯恩哈特肖像照　納達爾

因為這張海報，讓莎拉相當欣賞慕夏的設計，並與其簽下6年的專屬合約。

阿豐斯‧慕夏　《吉斯夢姐》海報
1894　石版畫　216×74.2cm　私人收藏

日本人為何喜愛慕夏？

1860-1939

慕夏

阿豐斯‧慕夏

Alfons Maria Mucha

JOB公司香菸宣傳海報

受到日本影響而誕生的樣式

以慕夏為主要代表人物的新藝術運動（Art Nouveau），此名稱是來自法國藝術品經銷商塞繆爾‧賓（Samuel Bing）的店名。他亦是發行雜誌《藝術日本》，並在巴黎當地引爆日本主義（Japonism）風潮的推手。

也就是說，主打平面、曲線、裝飾性風格，喜愛使用動植物紋樣的新藝術運動，深深受到日本美術的影響。因此日本人會喜歡慕夏的畫可謂再自然不過的事。

互利互惠的良性循環

慕夏的作品早在明治時代便被引進

174

新藝術運動

捲菸紙海報。髮絲的展現手法呈現出平面、曲線、裝飾性風格。

阿豐斯·慕夏
《JOB公司香菸宣傳海報》
1896 藝術印刷品

揉合
西洋風味的
日本主義。

1905年在日本出版的雜誌《新古文林》的封面，完全就是慕夏的風格。慕夏的海報自從在1900年的白馬會展覽會亮相後，模仿其畫風的畫家絡繹不絕。

《新古文林》 第一卷第三號封面

新藝術運動的
特徵為何？
————————
平面化
曲線化
裝飾性
動植物紋樣

⬇

完全與日本美術
連結！

日本，並蔚為風潮，甚至還出現完全照抄的設計版本。其影響力從1970年代的少女漫畫一直延續至今日的動漫作品，並對歐美的作家帶來刺激，持續形成互利互惠的良性循環。

看我巧手一揮，
遠近法也能畫得如此完美。

絕無僅有的超天兵畫家

1844-1910

盧梭

亨利·盧梭

Henri Rousseau

盧梭作品的特色

- 將自身感興趣的事物畫得很大
- 雙腳騰空（不擅長畫鞋子）
- 道路會憑空消失
- 亂七八糟的遠近感
- 雲的形狀很怪
- 喜歡新事物（氣球或艾菲爾鐵塔）
- 過於鉅細靡遺地描繪葉子
- 技巧永遠不見進步
- 用色品味通俗流行，出類拔萃

大膽挑戰線性透視法，但船隻與人物的大小比例不對，反而造成反效果。只畫出艾菲爾鐵塔的尖端部分也是其特色之一。

亨利·盧梭
《艾菲爾鐵塔》
1898左右　52.4×77.2cm
休士頓美術館，休士頓

擁有超高自我肯定感的怪物

一般會將技藝不精但作品很有特色的自學畫家統稱為「素人畫家」，不過盧梭與其他素人畫家不同的地方在於，他認為自己是走古典風格的大畫家，並對此深信不疑。他的畫作當然無法入選沙龍展，在任何人都能不經審查展出作

盧梭

1844年生於拉瓦勒。在巴黎徵收通行稅的稅務機關工作，並自學繪畫，於49歲提早退休，專心投入繪畫事業。當然他的作品從未入選沙龍展，無須經過審查的獨立沙龍展才是他的主戰場。進入20世紀後獲得畢卡索等人的青睞。曾因竊盜與詐騙被捕。

多庫納克
《亨利·盧梭肖像照》1907

風景中的自畫像

素人藝術

亨利·盧梭
《風景中的自畫像（我，自畫像·風景）》
1890　油彩·畫布
146×113cm
布拉格國立美術館，布拉格

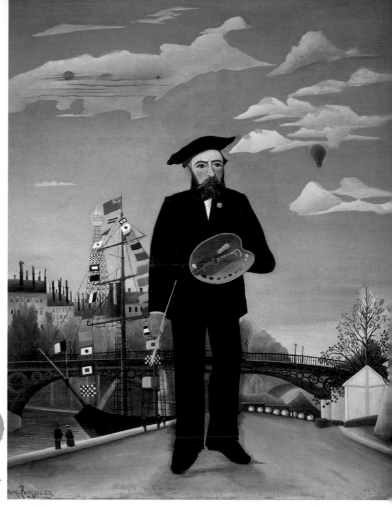

盛裝打扮的盧梭。若將畫面左邊的人物和船隻兩相比較，很明顯地，人物相形巨大，而且整個人騰空。位於奇形怪狀雲朵中的太陽異常得小，艾菲爾鐵塔的形狀也相當奇怪。手上的調色盤原本寫著妻子的名字，但妻子過世後則換成其他女性的名字。

把大畫家
畫成巨無霸，
有什麼好奇怪的？

一般持續不懈地畫個好幾年的話，技巧通常都會有所進步，但盧梭拙稚的畫風，無論經過多少年始終如一。應該是因為他壓根不覺得自己的畫功欠佳吧。

亨利·盧梭
《皮埃爾·洛蒂肖像》
1906　油彩·畫布
61×50cm
蘇黎世美術館，蘇黎世

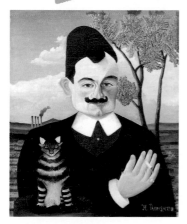

打從一開始
就是完成式，
所以不會變喔。

品的獨立沙龍展，他的畫則被評為「任誰看了都會發噱」。然而，盧梭卻將這篇報導剪貼保存，並志得意滿地在旁邊寫著「正式於畫壇出道」。

瞎掰出來的叢林畫

> 誰說馬不能出現在茂密的森林裡！

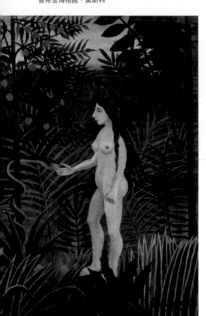

盧梭在 19 歲時因為犯下竊盜案而遭到逮捕，為了避免坐牢而志願從軍，最後卻自食苦果，服刑後又得服兵役。他在 1870 年爆發普法戰爭時從軍，但從未離開過法國一步。

亨利・盧梭　《被美洲豹攻擊的馬》
1910　油彩・畫布　90×116cm
普希金博物館，莫斯科

以南國風的茂密森林為背景來描繪《聖經》中的夏娃，可能是受到高更的大溪地作品影響。

亨利・盧梭　《夏娃》
1906-1907　油彩・畫布　62×46cm
漢堡美術館，漢堡

時代終於追上盧梭的腳步！

盧梭表示自己在服兵役時，曾經在墨西哥的叢林作戰過，但這其實是天大的謊言。實際上他甚至沒出過國。盧梭之所以愛畫叢林，應該是因為可以盡情地描繪他所熱愛的葉子，還能隱藏起自己總是畫不好的腳部，也不需要講究遠近法。

無論真相如何，對盧梭來說，叢林可說是他最擅長的主題。1905 年《飢餓的獅子》首度在必須經過審查的展覽會上展出，並被畫商沃拉爾買下。進入 20 世紀，在盧梭年逾 60 歲以後，時代終於追上了他的腳步。

飢餓的獅子

亨利・盧梭　《飢餓的獅子》
1890-1905　200×301 cm
貝耶勒基金會美術館，里恩（瑞士）

面無表情地遭獅子獵食的謎樣生物。

在同樣於1905年舉辦的秋季沙龍展上，馬諦斯等人的作品之所以被稱為野獸派，或許也多少受到此作品的影響。

推測盧梭熱愛畫叢林的理由

・能盡情地描繪熱愛的葉子
・能隱藏起總是畫不好的腳部
・不必講究遠近法
・能揮灑配色天分

⬇

叢林是為了盧梭而存在的主題，乃盧梭作品的核心！

不是「瞎掰」，而是「夢境」啦。

晚年最後創作的叢林畫集大成之作。盧梭自稱畫中的裸女是他的波蘭前女友，名叫雅德薇加，但是否真有其人則不得而知。

亨利・盧梭　《夢境》
1910　油彩・畫布
204.5×298.5cm
紐約現代藝術博物館，紐約

《老朱尼耶的雙輪馬車原始照片》
橘園美術館，巴黎

令人備感困擾的贈畫行為

不必送畫，把錢還來就好！

或許是想報答朱尼耶老爹，髮量畫得比照片中還要多。

能用花花草草來掩飾老是畫不好的腳部可能令盧梭過於安心，膝蓋反而彎曲成奇怪的形狀，整個人看起來彷彿坐在空氣椅上。能把兒童與嬰兒畫得這麼可愛，也是盧梭的特色之一。但他卻自顧自地為別人家的孩子作畫，還主動相贈。

亨利・盧梭 《拿玩偶的孩子》
1892左右 油彩・畫布 67×52cm
橘園美術館，巴黎

令人開心不起來的古道熱腸

盧梭是個擁有天然呆性格的好好先生，受人照顧時絕不會忘了聊表心意。只不過空有滿腔善意卻沒有錢的盧梭，總是以自己的畫當作回禮。想當然耳，收到畫作的人必定備感困擾。

盧梭前往鄰近的食品材料行購物時總是慣性賒帳，這幅作品描繪的是老闆一家人假日坐馬車出門的景象。這幅畫是根據實際照片描繪而成，不知盧梭是否想討老闆歡心，好讓欠款一筆勾銷，還在馬匹前多畫了一隻謎樣的小動物。當然，多這一隻也不會令人感到開心。

只有配色技巧真的沒話說！

老朱尼耶的雙輪馬車

素人藝術

就用這幅畫來抵債喔 ♡

亨利·盧梭 《老朱尼耶的雙輪馬車》 1908 油彩·畫布 97×129㎝ 橘園美術館，巴黎

出席海牙和平會議的各國首腦齊聚法國，這項設定其實是盧梭個人的幻想。看起來特別迷你的人物或許是日本首相。非洲國家元首的描繪方式也帶有歧視意味，以現今的標準來看完全出局。

亨利·盧梭 《作為和平的象徵，拜訪共和國的各國元首們》 1907 油彩·畫布 130×161㎝ 畢卡索美術館，巴黎

甚至莫名感謝起各國首腦來。

這幅作品是看著照片畫的，所以遠近法還算準確。白衣女士抱在懷裡長得很像惡魔的生物，綜合YouTube觀眾的討論結果，就當作是蘇格蘭梗犬。

動不動就表達感謝之意

　盧梭表達感謝的方式總是令人哭笑不得，而且對象不限於人。無須審查就能展出作品的獨立沙龍展也令他感恩戴德，並擅自為其宣傳。1907年召開的萬國和平會議，盧梭則獻上自行想像各國首腦齊聚一堂的繪畫大作。

我對寫實性很有自信！

盧梭這種絕無僅有的少根筋個性，反而讓畢卡索這樣的天才感到憧憬。

1908年，畢卡索邀請年輕的藝術家夥伴齊聚於被他稱為「洗衣船」的破宿舍，舉辦了「禮讚盧梭之宴」。這帶有半開玩笑的成分在裡面，但盧梭卻大為感激，事後他致贈了肖像畫給朗誦讚辭的天才詩人阿波利奈爾及其畫家戀人羅蘭珊當作回禮。

盧梭還仔細地量測了兩人的身形，但畫出來的肖像卻一點都不像。他主動提議要重畫，兩人總算鬆了一口氣，靜待作品完成，但收到的成品卻是內容幾乎照舊，只有花變得不一樣的畫像。

這是連天才畢卡索也模仿不來的天然呆畫風。

畢卡索很早便發現到盧梭的厲害之處。包含181頁的《作為和平的象徵……》與此作品，總共收藏了4張盧梭的畫作。

亨利・盧梭 《自畫像》
1903 油彩・畫布 23×19cm
畢卡索美術館，巴黎

老舊不堪，走動時地板會跟著搖晃，因而被取名為「洗衣船」的建築物，是藝術家齊聚的廉價宿舍。盧梭也畫了真正的洗衣船。

亨利・盧梭
《沙朗通橋的洗衣船》
1895左右 油彩・畫布 46×55.6cm
巴恩斯基金會，費城

本尊則是停留於塞納河的洗衣工船。

詩人和他的謬思

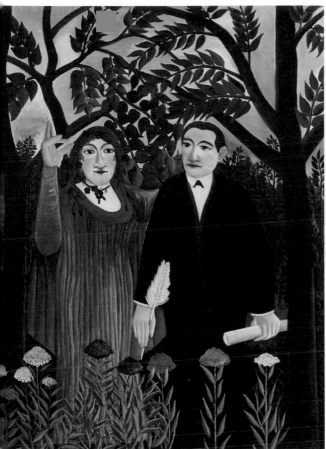

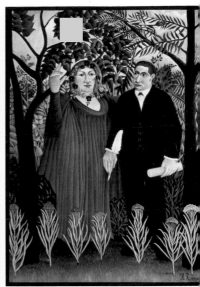

亨利·盧梭
《詩人和他的謬思》
1909 油彩·畫布 131×97cm
普希金博物館，莫斯科

把身材纖細且擁有小鹿暱稱的羅蘭珊
畫得比壯漢阿波利奈爾還魁梧。兩人
看到畫作後不禁傻眼，心想「大費周
章地量測身形，居然畫成這樣？」盧
梭隨後主動提議重畫，還以為他會好
好反省一番，沒想到……。

亨利·盧梭
《詩人和他的謬思》
1909 油彩·畫布 巴塞爾美術館，巴塞爾

盧梭靦腆地笑著說：「我把你們兩位
畫得很傳神，原本是打算畫上詩人之
花康乃馨，卻失誤畫成桂竹香。」是
說根本一點也不像康乃馨呀！

希望你重畫的
不是這個部分！

激發畢卡索
開創新境地的人事物

・保羅·塞尚
・亨利·盧梭
・非洲雕刻

直抵超越技術
與技巧的世界！

刻意以西洋畫來描繪
鮭魚這項日本食材的原因

1828-1894

高橋由一

Takahashi Yuichi

《高橋由一肖像照》
1894以前

高橋由一

日本首位正統西洋畫家。生於佐野藩的劍術指導家族，具有武士身分。維新後曾在大學南校擔任繪畫學教授等職務，後來開設私人畫塾天繪社，培育了原田直次郎、川端玉章等一票後進。

何謂蕃書調所？

自培里來航後，幕府深感鑽研西洋學問的必要性，而於1856年設立的教育機構（東京大學前身）。針對語言學、天文學、地理學、數學、工程學、經濟學、繪畫學等進行研究。

為何必須成立學習繪畫的畫學局？

・科學圖解　機械製圖
・用畫代替照片留下紀錄
　可用於戰時偵查敵營等等

獲得狩野派「藍川」的雅號，於神社天花板所繪製的墨龍圖。高橋由一在日本畫方面也有這等實力。

廣尾稻荷拜殿天井墨龍圖
廣尾稻荷神社，東京

改拿畫筆不拿劍的武士畫家

高橋由一來自佐野藩的劍術指導家族，但從小就很會畫畫，年紀輕輕便獲得狩野派的雅號。他在藩主的同意下，專心從事繪畫創作，後來目睹西洋石版畫的逼真風格而拓展新視野。進入蕃書調所畫學局學習之後，師事以插畫記者身分赴日的查爾斯·華格曼（Charles Wirgman）習得油畫技巧，並順利成為西洋畫家，步入明治維新時期。

日本人描繪西洋畫的意義

無論是描繪建築或是機械圖面的基礎，抑或代替照片的紀錄法，明治政府皆推崇西洋畫。對高橋由一而言，西洋

鮭魚

明治日本的西洋畫

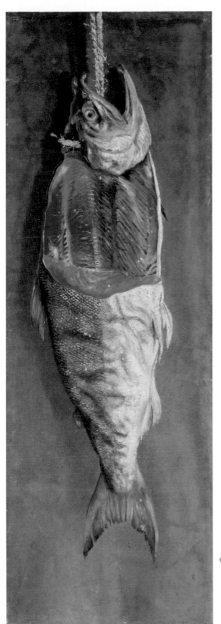

精湛地展現出銀色魚皮與乾硬感，以及
魚肉鮮嫩的光澤和粗繩的質感。

高橋由一 《鮭魚》 1877左右 油彩‧紙 140×46.5cm
東京藝術大學大學美術館，東京都

他也畫了許多肖像畫和街景
畫。在彩色照片尚未問世的
時代，這些畫是能用來得知
各種事物色彩的寶貴資料。

高橋由一 《美人（花魁）》
1872 油彩‧畫布
77×54.8cm
東京藝術大學大學美術館，東京都

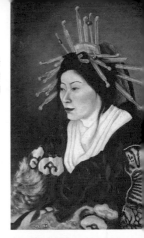

努力呈現出日本人非常熟悉的木棉豆腐、煎豆腐與
油豆腐之間的質感差異。

高橋由一 《豆腐》 1876-1877 油彩‧畫布
金刀比羅宮 高橋由一館，香川縣

彷彿實物般的逼真程度，
就是西洋畫的精髓。

畫最大的意義也在於能畫出比日本畫更
立體，而且逼真的質感。為了推廣這項
概念，他著手描繪了鮭魚、豆腐這類家
喻戶曉的日式食材。

《原田直次郎肖像照》
1894以前

原田直次郎

生於1863年，父親於維新後獲封男爵。他在德國結交的情婦遭到留學生朋友森鷗外批評。森鷗外在他罹患腳氣病時盡心照顧，但他依舊不敵病魔，於36歲病歿。

原田直次郎　《鞋鋪老爹》　1886
油彩・畫布　60.3×46.5cm
東京藝術大學大學美術館，東京都

將妻小留在日本前往德國留學，不只與當地女性產下私生子，還習得了古典主義、浪漫・寫實主義技法。此為留學時代的作品，連模特兒散發出的頑固感都描繪得相當傳神。

令森鷗外惋惜的才華

原田直次郎在高橋由一開設的天繪社學畫後，前往德國留學。他在慕尼黑美術學院把西洋繪畫的古典技法學得爐火純青，並於1887年回國。

然而當時的日本因為對歐化政策產生反彈，排斥西洋畫的運動正如火如荼地展開。原田直次郎之所以繪製《騎龍觀音》，應該是想與狩野芳崖的《悲母觀音》互別苗頭。因悲母觀音深受排斥西洋畫的費諾羅薩等人推崇，並將其視為新日本畫的象徵。而於1893年歸國的黑田清輝憑著印象派畫風成為當代新貴。原田直次郎等古典派遂被視為舊派。這位悲情的畫家36歲即病歿。

日本畫舊派

日本畫舊派大老河鍋曉齋發表了忠於佛畫傳統的《龍頭觀音》。描繪觀音像的東西洋畫派新舊之戰，形成三雄爭霸的局面。

河鍋曉齋　《龍頭觀音》
1886 絹本設色、金泥
高盛收藏

騎龍觀音

原田直次郎將日式題材帶入西洋畫，狩野芳崖則是在日本畫中引進西洋畫的陰影畫法。兩人所用的方法雖然相反，但目標卻是相同的。當時的畫家不分派別皆認真思考，新時代的繪畫應呈現何種風貌。

原田直次郎 《騎龍觀音》 1890
油彩・畫布 272×181cm
東京國立近代美術館，東京都

日本畫新派

狩野芳崖 《悲母觀音》 1888
絹本設色 195.8×86.1cm
東京藝術大學大學美術館，東京都

在西洋則有聖母瑪利亞腳踩著龍的傳統繪畫主題。

明治初期的美術界

西洋畫		日本畫	
舊派	新派	新派	舊派
蕃書調所 畫學局 高橋由一			狩野派
1876 工部美術學校 馮塔內希（78年返國）			1879年 龍池會 河鍋曉齋
1883年 廢校		1884年 鑑畫會（文部省）狩野芳崖	
1889年 明治美術會 原田直次郎		1887年 東京美術學校 岡倉天心	1887年 日本美術協會（宮內省）
	1896年 白馬會 黑田清輝		
1902年 太平洋畫會	東京美術學校（西洋畫科）		

1893年黑田清輝從法國返回日本。他主張西洋繪畫的新潮流為印象主義，而非古典主義，繼而成立白馬會。原田直次郎等人遂淪為西洋繪畫舊派。

太平洋美術會	東京藝術大學	日本美術協會

山田五郎

1958年生於日本東京都。就讀上智大學文學院期間，曾於奧地利薩爾茲堡大學（University of Salzburg）遊學一年，進修西洋美術史。大學畢業後，進入講談社工作，曾任《Hot-Dog PRESS》總編輯、綜合編纂局部長等職，後轉為自由工作者。現活躍於鐘錶、西洋美術、城市發展等各項領域，持續進行演講與寫作活動。著有《從零開始的西洋繪畫入門》、《從零開始的西洋繪畫史入門》、《從零開始的西洋繪畫 令人啼笑皆非的大師們的意氣之爭》、《從零開始的近代繪畫入門》（以上皆由幻冬舍出版，書名皆為暫譯）；《變態美術館》（DIAMOND社，書名為暫譯）；《怪哉西洋繪畫》（講談社，書名為暫譯）；《暗黑西洋繪畫史》（全10冊，創元社出版，書名為暫譯）等。於電視節目《出發！逛街天國》（東京電視台）、《走走逛逛美術、博物館》（BS日本電視台）等擔任固定班底。亦身兼廣播節目《山田五郎與中川翔子的「Remix Z」》（JFN電台）等節目的主持人。

日文版工作人員

裝幀	小口翔平＋奈良岡菜摘（tobufune）
內頁設計	近藤みどり、EmEnikE
編輯、構成	春燈社
編輯協助	荻田美加、神谷英志
圖片提供	akg-images／Aflo、Alinari／Aflo
企劃、編輯	九內俊彥、矢冨知子

跟著大師走進名畫場景看細節

從光影、構圖到寓意，一次看懂文藝復興到印象派的藝術名作！

2023 年 4 月 1 日初版第一刷發行
2023 年 8 月 15 日初版第二刷發行

作 者	山田五郎
譯 者	陳姵君
主 編	陳正芳
美術編輯	黃郁琇
發 行 人	若森稔雄
發 行 所	台灣東販股份有限公司
	＜地址＞台北市南京東路4段130號2F-1
	＜電話＞(02) 2577-8878
	＜傳真＞(02) 2577-8896
	＜網址＞www.tohan.com.tw
郵撥帳號	1405049-4
法律顧問	蕭雄淋律師
總 經 銷	聯合發行股份有限公司
	＜電話＞(02) 2917-8022

國家圖書館出版品預行編目 (CIP) 資料

跟著大師走進名畫場景看細節：從光影、構圖到寓意，一次看懂文藝復興到印象派的藝術名作！/ 山田五郎著；陳姵君譯. -- 初版. -- 臺北市：臺灣東販股份有限公司, 2023.04
188 面；14.8×21 公分
ISBN 978-626-329-772-2（平裝）

1.CST: 西洋畫 2.CST: 畫論 3.CST: 藝術欣賞

947.5　　　　　　　　　112002297

"YAMADA GORO OTONA NO KYOUYOU KOUZA"
SEKAIICHI YABAI SEIYOU KAIGA NO MIKATA NYUMON
Copyright © 2022 by Goro Yamada
Original Japanese edition published by Takarajimasha, Inc.
Traditional Chinese translation rights arranged with Takarajimasha, Inc. through TOHAN CORPORATION, JAPAN.
Traditional Chinese translation rights © 2022 by TAIWAN TOHAN CO.,LTD.

TOHAN